色彩构成

YISHU SHEJI BIXIUKE
SECAI GOUCHENG

史晓楠 编著

艺术设计必修课

化学工业出版社
·北京·

内 容 简 介

色彩构成作为三大构成的重要组成部分,是设计各学科的基础。其学习目的在于培养艺术设计的创造性思维方式,以及掌握色彩搭配的规律。本书讲述了色彩构成的基础原理、构成形式,以及应用范围,在成文方式上将理论与实践相结合。书中的知识点大多结合了应用实例来加以剖析、讲解,力求以直观的方式丰富读者的设计思路,提高读者的审美意识。

本书可供设有艺术设计专业的本科、专科、职业技术、成人继续教育等院校的师生使用,也可为从事色彩设计的工作人员和业余爱好者提供参考。

随书附赠课件,请访问 https://www.cip.com.cn/Service/Download 下载。

在如右图所示位置,输入"39468",点击"搜索资源"即可进入下载页面。

图书在版编目（CIP）数据

艺术设计必修课：色彩构成 / 史晓楠编著.—北京：化学工业出版社,2021.7（2024.2重印）
ISBN 978-7-122-39468-2

Ⅰ.①艺… Ⅱ.①史… Ⅲ.①色彩学 Ⅳ.①J063

中国版本图书馆CIP数据核字(2021)第130709号

责任编辑：吕梦瑶　　　　　　　　　　　　装帧设计：尹琳琳
责任校对：刘　颖

出版发行：化学工业出版社（北京市东城区青年湖南街13号　邮政编码100011）
印　　装：中煤（北京）印务有限公司
710mm×1000mm　1/16　印张14　字数300千字　2024年2月北京第1版第5次印刷

购书咨询：010-64518888　　　　　　　　　售后服务：010-64518899
网　　址：http://www.cip.com.cn

凡购买本书,如有缺损质量问题,本社销售中心负责调换。

定　价：78.00元　　　　　　　　　　　　　　版权所有　违者必究

前言 PREFACE

　　色彩构成是艺术设计专业的基础课，属于设计领域内的色彩运用方法。色彩构成的本质是将两种及两种以上的颜色，根据不同的设计需求，按照一定的色彩搭配原则重新组合，最终构成新的色彩关系。在实际应用中，色彩构成侧重于研究色彩三大属性之间的对比、调和规律，以及色彩情感和象征性等方面的问题。色彩构成强调自身的创造意识，可以通过运用色彩概括、夸张的功能，创造出适应各类设计需要的新色彩体系。

　　本书从色彩的基本理论入手，延展到色彩构成运用的剖析，共分为七个章节。其中，前两个章节为色彩构成理论和色彩基础常识的讲解，用图文结合的方式帮助读者理解专业的色彩知识。第三、四章重点讲解了色彩构成的对比、调和方法，这两种方法是色彩设计中的重要手段，可以帮助读者更加灵活地使用色彩。第五章为色彩重构，讲解了色彩再创造、再组合与再利用的过程。第六章则讲述了有关色彩心理学的相关知识，在设计中通过对色彩进行恰当的心理调节，可以更精准地表达设计情感。第七章的内容为色彩构成在艺术设计中的应用，从实战的角度出发探讨了色彩在艺术设计领域中的重要作用，以及具体搭配应用方法。

　　本书从物理学、生理学和心理学等方面深入浅出地表述色彩的属性和视觉创造的方法，并辅以大量优秀的色彩构成作品范例，使读者对色彩知识有详尽的认知和理解，以便在实践中可以创造性地应用色彩。

001　第一章　色彩构成理论

一、认识色彩构成 / 002

　　1. 色彩构成的原理　2. 色彩、构成与色彩构成三者间的关系
　　3. 色彩构成的背景与发展　4. 学习色彩构成的目的与意义

二、色彩构成的方法 / 008

　　1. 色彩抽象构成　2. 色彩装饰构成　3. 色彩写实构成　4. 色彩具象构成

013　第二章　色彩基础常识

一、认识色彩 / 014

　　1. 色彩的产生　2. 色彩分类　3. 色彩三要素　4. 色调的体现

二、色彩的表达体系 / 028

　　1. 色相环与色立体　2. 奥斯特瓦尔德色彩系统　3. 孟塞尔色彩系统
　　4. 中国传统五色系统　5. 日本 PCCS 色彩系统　6. 电脑色彩系统模式

三、色彩的混合 / 042

　　1. 三原色混合　2. 加色混合　3. 减色混合　4. 旋转混合　5. 空间混合

053 第三章　色彩对比构成

一、色彩对比构成的认知 / 054
　　1. 色彩对比构成的概念　2. 色彩对比构成的现象

二、色彩对比构成的类型 / 058
　　1. 色相对比构成　2. 明度对比构成　3. 纯度对比构成

095 第四章　色彩调和构成

一、色彩调和的认知 / 096
　　1. 色彩调和构成的概念与意义　2. 色彩调和构成的原则

二、色彩调和构成的类型 / 100
　　1. 同一调和　2. 推移调和　3. 分割调和　4. 秩序调和

113 第五章　色彩重构

一、色彩重构的认知 / 114
　　1. 色彩重构前的采集工作　2. 色彩重构的素材来源

二、色彩重构的手法与法则 / 124
　　1. 色彩重构的基本手法　2. 色彩重构的基本法则

133 第六章　色彩心理学

一、色彩的视觉认知 / 134
　　1. 色彩的视觉理论　2. 色彩的错觉视相　3. 膨胀色与收缩色
　　4. 前进色与后退色

二、色彩的视觉心理感受 / 146

1. 色彩的联想与情感　2. 色彩的主题表现　3. 色彩的冷暖感

4. 色彩的轻重感　5. 色彩的软硬感

三、影响色彩表达的因素 / 178

1. 面积因素对色彩表达的影响　2. 位置因素对色彩表达的影响

3. 形态因素对色彩表达的影响　4. 肌理因素对色彩表达的影响

191　第七章　色彩构成在艺术设计中的应用

一、色彩构成与视觉传达设计 / 192

1. 色彩构成与平面广告设计　2. 色彩构成与产品包装设计

3. 色彩构成与书籍装帧设计　4. 色彩构成与企业 VI 设计

5. 色彩构成与网页设计

二、色彩构成与环境艺术设计 / 204

1. 色彩构成与室内设计　2. 色彩构成与建筑设计　3. 色彩构成与景观设计

三、色彩构成与工业产品设计 / 216

1. 色彩构成与文化生活用品　2. 色彩构成与交通工具

3. 色彩构成与机械生产设备

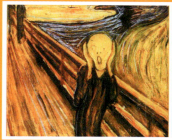
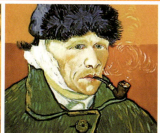
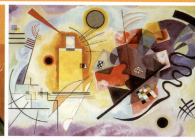

色彩构成理论

第一章

色彩构成是艺术设计的基础理论之一，通过研究色彩之间的搭配关系，可以建立系统的色彩体系。在学习色彩构成之前，通过了解色彩构成的原理、发展背景，以及基本的构成方法，可以更加深入地了解色彩，从而更好地运用色彩。

扫码下载本章课件

一、认识色彩构成

学习目标	了解色彩构成的原理、发展背景等基础常识。
学习重点	理顺色彩、构成,以及色彩构成三者之间的关系,利用九宫格完成色彩构成训练。

1 色彩构成的原理

色彩构成是从人对色彩的知觉和心理反应出发,将两种以上的颜色按照一定的原则和目的进行组合,把复杂的色彩现象还原为基本要素,并对其基本特征、排列组合以及构成形式等方面进行探讨,最终形成一种具有美感的色彩关系和一个全新的视觉形象。

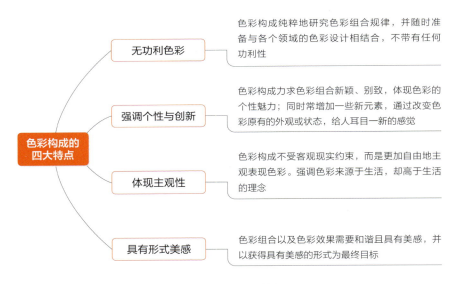

色彩构成的四大特点

2 色彩、构成与色彩构成三者间的关系

色彩: 色彩实际上是人类对于对光的一种视觉效应。色彩的基本单位就是色彩三要素,即色相、明度、纯度。

构成: 也被称为"美的关系的形成"。任何事物都可以被分解为最基本的单位,把这些基本单位按照一定的秩序和法则进行组合就是构成。

色彩构成: 其主旨是处理色彩三要素的关系,即将两个以上的颜色按照不同的设计目的,通过调整色彩的对比或调和关系,最终获得良好的色彩构成体系。

色彩构成与色彩设计的关系：
　　色彩构成与色彩设计密不可分，色彩构成通常是色彩设计的基础和前提，有时也会等同于色彩设计。

色彩构成与色彩设计的区别：
　　色彩设计强调功能性，应适合于使用的需要，注重的是设计结果。
　　色彩构成常忽略功能性，强调如何去使用，注重的是构成的过程。

3 色彩构成的背景与发展

　　色彩构成基本理论的形成与西方近代绘画艺术的发展密不可分，同时色彩构成的实施也离不开西方近代绘画艺术的启蒙与引领。

印象派

绘画理念对色彩构成的影响：
- 打破古典绘画中色彩明暗造型的束缚，画面由色彩印象构成
- 不过分强调绘画比例的准确性与线条的流畅感
- 注重不同光线对描绘对象产生不同色彩效果的影响

代表人物：
塞尚（1839—1906年）

代表作品分析：

《有苹果的静物》

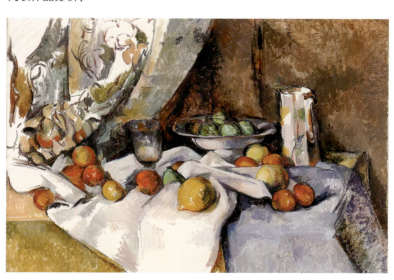

↑ 画面关注色彩特性，表现出物体的几何感，但忽略了物体造型的准确性。如盘子里水果的边线是不确定的，仿佛在移动。画面中透视的规则被打破，桌子的右角向一边倾斜。整幅画面不是对实物的模仿，而是对观察角度和绘画本质的探索

表现主义

绘画理念对色彩构成的影响：
○ 善用色彩传达作品的感情，不仅限于塑造一个物件或形象
○ 把造型中光色的运用作为独立的表现形式
○ 以夸张后的自然形象为载体，进行色彩的情感传达

代表人物：
蒙克（1863—1944 年）

代表作品分析：

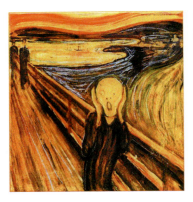

《呐喊》

→ 画面中的色彩进行了夸张处理，传达出人物内心的孤独与苦闷。通过线条扭曲的天空和流水，与硬朗的斜线型桥梁进行对比，整个画面在旋转的动感中，体现出强烈的节奏感

抽象主义

绘画理念对色彩构成的影响：
○ 单纯依靠色彩和线条表现情绪，抛开题材内容
○ 将各种基本色彩通过不同形式的运用，反映和表现人们的内在情感
○ 强调色彩和音乐之间的联系，认为色彩应像音乐一样带有旋律

代表人物：
康定斯基（1866—1944 年）

代表作品分析：

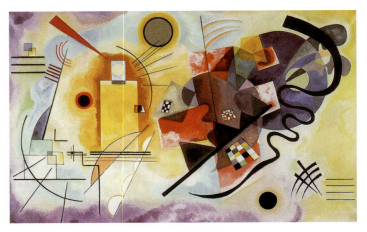

《黄·红·蓝》

↑ 画面呈现出的是捉摸不定的意念图案，在几何结构与造型中配上明亮的光与柔和的色彩，整幅抽象绘画富有强烈的激情与丰富的想象

野兽派

绘画理念对色彩构成的影响：
○ 以单纯的线条和强烈的色彩进行画面构成
○ 摆脱固有色的限制，使用平涂法
○ 充分运用色彩表达自己的情感，作品和完全真实的自然拉开距离

代表人物：马蒂斯（1869—1954年）
代表作品分析：

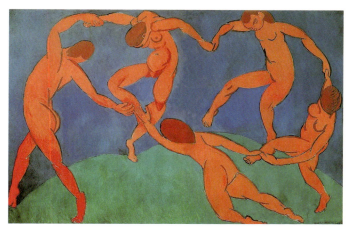

〈舞蹈〉

↑ 纯净、饱满的色彩和色彩间强烈的对比代替了一切阐释和言语，色块本身即构成了画面上的节奏感。整幅画面以简单的方式表达了丰富的内涵，呈现出狂野、具有活力的画面氛围

风格派

绘画理念对色彩构成的影响：
○ 从造型和色彩构成的角度打破西方传统绘画的格局
○ 将色彩置于强烈的抽象结构中，形成别样的构成与联想
○ 将红、黄、蓝置于黑、白、灰中，并进行连续与交错设计

代表人物：蒙特里安（1872—1944年）
代表作品分析：

〈红、黄、蓝的构成〉

→ 画面除了三原色，再无其他色彩；除了垂直线和水平线，再无其他线条；除了直角与方块，再无其他形状。巧妙的分割与组合，使平面抽象成为一个有节奏、有动感的画面

备注 虽然不同的绘画流派具有不同特色，但其色彩表现有一个共性，即冲破传统绘画束缚，把传统绘画中表现自然现实的题材浓缩到抽象构成中，将符号性语言运用到极致。

小贴士

色彩构成课程源于德国包豪斯设计学院,其将色彩构成课程作为开设的主要课程之一。通过基础训练,来培养学生对色彩的敏感度和色彩的运用技能,这一教学目标对现在的色彩构成课程依然具有影响。

4 学习色彩构成的目的与意义

学习色彩构成的目的在于提高对色彩的审美感觉。无论是在艺术创作中还是在日常生活中,色彩带来的影响均比较深远。在艺术设计界广为流传一句话,"好的色彩搭配可以令设计成功一半"。而在日常生活中,无论是选购服饰还是装点家居等,若对色彩有着一定的审美,则能很好地体现出个人品位。

(1)学习色彩构成需达成的目标

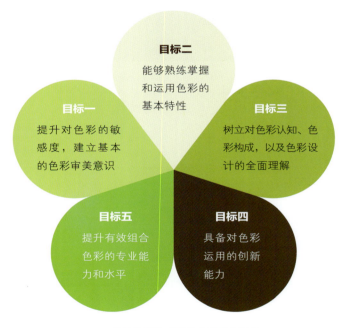

学习色彩构成需达成的五个目标

(2)色彩构成的训练方法

在进行色彩构成的训练时,九宫格配色法是主要的实训方法之一,即将画面等分为九个格子进行综合性配色练习。

步骤一
每个格子内设定三块颜色

步骤二
由一个单位格向多个单位格扩展

要求：单位格子中的色彩在达到平衡的同时，也要做到相对独立。即色彩关系应在对比中具有调和感

要求：格与格之间依然应保持色彩的对比调和关系，特别是邻近色之间。同时，每扩展一个单位格增加三种颜色。在配色之前，应具有整体性观念，做到心中有数、配色有度

九宫格配色的步骤

九宫格配色的基本要求：进行九宫格配色时，应保证九个格子内的色彩均不重复。同时，九宫格内的色彩之间应具有统一性和整体性。首先，要求画面有统一的主题色调。其次，要求在整体构成的色彩平衡中不乏节奏感。色相、明度、纯度三个要素之间要形成统一的色调，色阶层次（特别是明度关系）应做到平衡。

九宫格配色的特点：九宫格配色训练始终围绕色彩的对比和协调关系进行。从要求一个单位格的三块色彩关系，到九个单位格的二十七块配色练习的完成，贯穿训练过程的始终。因此，通过九宫格配色法的训练既能领略到色彩构成美的规律，同时还可以掌握色彩对比、调和的本质。

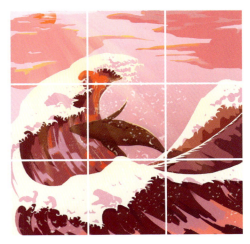

九宫格配色作品

思考与巩固

1. 色彩构成的概念是什么？有什么特点？
2. 西方近代绘画艺术的发展对色彩构成产生了什么影响？可以从中借鉴哪些色彩构成的手法？

二、色彩构成的方法

学习目标	了解色彩构成常用的四种基本创造方法。
学习重点	掌握抽象构成、装饰构成、写实构成,以及具象构成的实际运用手法。

1 色彩抽象构成

色彩抽象构成是指运用抽象逻辑进行符号性和象征性视觉语言的创造过程。

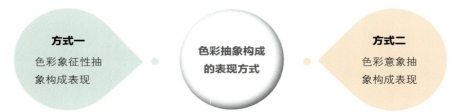

方式一
色彩象征性抽象构成表现

色彩抽象构成的表现方式

方式二
色彩意象抽象构成表现

色彩抽象构成的表现方式

方式一:色彩象征性抽象构成表现

色彩象征性抽象构成表现是指在运用色彩的过程中,超越色彩本身的固有色,挖掘色彩的深层情感含义,与人的心理、民族特色等因素联系起来,最终产生象征性的色彩表现方法。其显著特点是将两个具有相互联系的事物进行意义上的连接,令人们通过所见的颜色认知另一事物所传达的意义。

↑ 例如,黄色具备鲜明、夺目的色彩特征,能够吸引人的目光。因此,在危险标志中常会用到黄色,起到警示作用。

方式二:色彩意象抽象构成表现

如果说色彩象征性抽象构成表达的是心理层面对事物的理解,色彩意象抽象构成则可以解释为色彩外在意义的形式表现。具体来说,是将色彩从事物外在表象形态中抽离,形成一种具有独立意义的抽象形式。

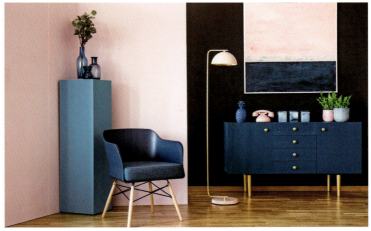

↑ 左图为夏日傍晚的天空摄影,色彩之间的搭配呈现出神秘、悠远的意境。在制作室内设计方案时,将自然中的色彩经过色谱化处理后加以运用,产生视觉上的独立美感,同时表达出富有艺术感的空间氛围,如右图所示

2 色彩装饰构成

色彩装饰构成是指色彩根据物象形态需要,形成具有装饰性的色彩美感。一般来说,色彩与形态常具有一定的联系,两者组合可以形成规范化、秩序化的视觉效果,加强作品的审美力度。

↑ 古代原始人会使用红土和黄土来涂抹自己的身体以及劳动工具,带有征服自然目的的同时,也是对色彩装饰构成的运用,这样的装饰手法在现代社会中依然沿用

第一章　色彩构成理论

色彩装饰构成的运用要点

要点一：设定画面色彩布局时可主观意愿先行

要点二：在平面状态上表现色彩

色彩装饰构成的运用要点

要点一：设定画面色彩布局时可主观意愿先行

设计者在设定画面色彩布局时，可以依照主观意愿进行，令色彩摆脱客观因素影响，从而创作出具有灵动性的作品。虽然作品全然由设计者的意志决定，但是色彩组合形成的视觉美感依然应遵循艺术美的规律。

小贴士

在设定画面色彩布局时，设计者应先假设出色彩空间结构再进行表现。具体做法为，设计者先将色彩出现在画面中的形式，通过预想的方式在头脑中形成清晰的概念，再利用主观意识对假设中不确定的色彩运用进行修正，最终形成可实施的色彩装饰构成创作方案。

要点二：在平面状态上表现色彩

在平面状态上表现色彩时，脱离了光影、肌理、明暗等因素的影响，可以获得强烈的装饰效果。由于摒弃了一切与色彩无关的细节，因此设计出的作品可以精准地表达出色彩语言所蕴含的形式趣味性，这一特性也成为平面色彩装饰构成的特征之一。

➡ 平面色彩装饰构成设计中的色彩搭配带有强烈的个人审美趣味

3 色彩写实构成

色彩写实构成建立在色彩学的光色基础之上,是指在创造作品时,按照客观光线的变化,将描绘的物像真实、客观地表现出来,同时体现出物像的空间感、立体感,以及视觉光感。

《勃罗日里公爵夫人像》

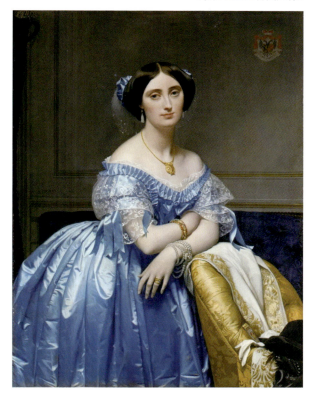

→ 让·奥古斯特·多米尼克·安格尔绘制的贵妇肖像画中,衣服上的蕾丝和纹饰可以看得一清二楚,且色彩感非常真实

原则一 整体色彩应和空间层次吻合

原则二 物象本身的色彩表达需准确

原则三 色彩组合之间的调性应统一

原则四 色彩的细节刻画需精准、到位

色彩写实构成需遵循的原则

4 色彩具象构成

色彩具象构成是介于色彩抽象构成与色彩写实构成之间的色彩视觉造型方式。具体来说，色彩具象构成是在表现物体的具体造型时，借助色彩的抽象特征来完成，强调色彩在抽象结构形式中具有具象形态的影子。

《梵·高自画像》

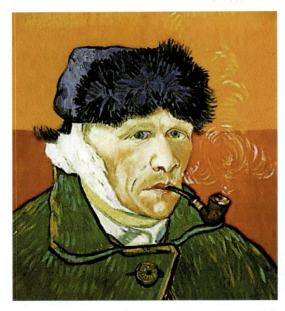

↑ 相对于写实构成的肖像画，梵·高的自画像结合了抽象主义的色彩及笔触的表现手法，整幅画作带有强烈的个人风格

小贴士

色彩具象构成与色彩写实构成的相似度较高，但细究仍然存在明显差异，主要表现为两点。

① 色彩写实构成强调色彩视觉的空间效果，而色彩具象构成则无需特别强调色彩的空间层次，必要时可将色彩单纯化、平面化处理。

② 色彩具象构成可以违背具象形态的外观色彩，完全依照设计者的个人审美人为地改变色彩；但色彩写实构成则需完全依照物体的固有色彩来体现。

思考与巩固

1. 色彩构成中的四种基本创造方法存在着哪些不同？
2. 如何运用色彩的象征意义来完成色彩构成的形式表现？

色彩基础常识

第二章

在学习与应用色彩构成之前，应先掌握色彩的基础常识，了解其分类、属性等内容。同时，需要熟悉不同色彩系统的特征与要点。只有充分认识色彩，才能加以灵活运用。另外，在实际设计应用中，通过色彩混合可以得到千变万化的新色彩。因此，掌握不同的色彩混合手法，能够令色彩搭配设计更具美感与变化。

扫码下载本章课件

一、认识色彩

学习目标	了解色彩产生的原因及分类。
学习重点	理解色彩三要素的本质,并掌握其变化规律。

1 色彩的产生

色彩是通过眼睛、大脑,结合生活经验所产生的一种对光的视觉效应。也就是说人们之所以能感知到色彩,主要取决于光。色彩是与人的感觉和知觉联系在一起的,因此,在认识色彩的时候,所看到的并不是物体本身的色彩,而是通过色彩的形式对物体反射的光进行感知。即光是产生色的原因,色是光被感觉的结果。

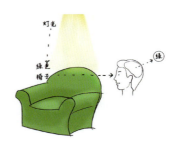

↑ 光线在物体表面反射或穿透,进入人的眼睛,再传递到大脑。例如,人看到的椅子是绿色的,并不代表光是绿色,而是人类在色彩上对该结构判断出了绿色

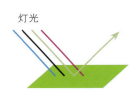

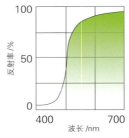

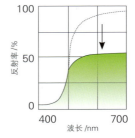

↑ 当灯光照射到绿色椅子上,大量绿色波长被反射时,椅子会显示为鲜艳的绿色;而少量绿色波长被反射时,椅子则会显示为淡雅的绿色

🖉 链接

牛顿的色散实验

1666年,英国物理学家牛顿做了一个非常著名的实验——光的色散实验,揭示了色彩产生的原因,也确定了光和色的关系。他把白色日光从夹缝引入暗室中,并使阳光穿过三棱镜投射到白色墙面上,结果三棱镜将白光分离成红、橙、黄、绿、青、蓝、紫七色,如同彩虹般的秩序感令人惊艳。

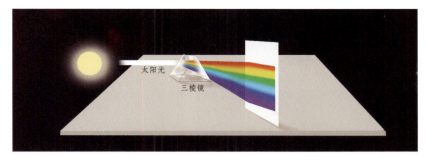

色散实验

由光的现象得知,物体呈现出的颜色与光之间有着一定联系。在学习色彩构成时,常会引出两个概念,即物体色和固有色,两者之间既相关又有区别。

物体色:指光源色投射到物体上,该物体对光线有选择地吸收和反射后,在人的视觉中形成了光色感受,这也是生活中各不相同的物体色彩形成的原因。在进行创作时,可以充分发挥光源色对物体的影响作用,从而最大限度地体现物体色彩的美感。

→ 巴黎圣母院在设计中充分利用阳光透过彩色玻璃窗产生的色彩效果,来营造出虚幻、神秘的宗教氛围

生活中接受光源的物体分为不透明物体和透明物体两种,两种物体对光色的产生有着不同的表现。

类型	概述	解析	图示
不透明物体	呈现的色彩由其反射的色光所决定	一个不透明物体如果呈白色,则说明该物体反射了阳光中的所有色光;如果呈黑色,则说明该物体吸收了所有色光,没有反射任何色光	
透明物体	呈现的色彩由其所透过的色光决定	一个透明物体如果呈白色,则说明该物体透射了阳光中的所有色光;如果呈蓝色,则说明该物体只透射了蓝光	

第二章　色彩基础常识

固有色：指物体固有的属性在特定光源下呈现出的色彩，在人眼中产生了恒定的视觉效应。具体来说，在生活中人们习惯把阳光照射下的物体所呈现的色彩认定为是固有色，这样的认知便于日常的描述与交流。但实际上，处于自然环境中的物体，其色彩受光的变化影响，并不存在特定光源的说法，物体也不存在固有色，固有色只能是相对概念。

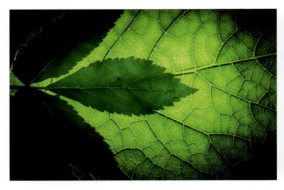
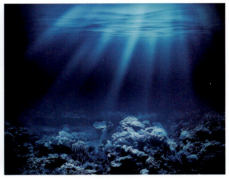

↑ 生活中，常说植物的叶子是绿色的，海水的颜色是蓝色的，这些色彩的认知都是人们对物体固有色的习惯性描述

阅读扩展

不同领域的艺术工作者对固有色的认知需求

从事绘画创作的艺术工作者常会轻视固有色的存在。这是因为在他们眼中，固有色只是物体除去背光面和高光之外的受光面所呈现的一小部分色彩，而他们需要对描绘的物品进行更细致的观察，从而进行个性化表达。由于这类工作者需要更加真实地再现和表现环境中的物体，反而对光源色和环境色更加关注。

但对产品设计师而言，固有色的作用则要高于光源色和环境色。这是因为光源色和环境色只是特定产物，并不适合色彩要求单一的产品设计。而物体相对固有的色彩才稳定，可以反映出对产品色彩的高度概括和提炼，更能明确表达产品的本质和传达设计色彩的信息。

认识光源色与环境色

光源色：人们看到的物体色彩常是在某种光源下产生的，因此会受到光源色色彩倾向和光亮强度的影响。其中，光源色的色彩倾向表现为同一物体在不同光源照射下，随着光源色改变呈现出的不同色彩。另外，在强光照射下的物体会显得苍白，而在弱光照射下的物体则表现得黯淡。

环境色：指物体色彩与周围物体色彩相互影响的色彩现象。若一个物体置身于某一环境中，其色彩会受到周围临近物体色彩的影响。

2 色彩分类

丰富多样的色彩可以分成两大类，即有彩色系和无彩色系。有彩色是指具备光谱上的某种或某些色相，统称为彩调。与此相反，无彩色即没有彩调。另外，无彩色系有明有暗，表现为白色和黑色，也称色调。有彩色的表现复杂，但可以用色相、明度和纯度来确定。

有彩色系：指以红色、黄色、蓝色为基本色，利用基本色之间不同量的混合，以及基本色与无彩色之间不同量的混合所形成的数目庞大的色彩体系。其中，各种色彩（色光）的性质由光的波长和振幅决定，波长决定色相，振幅决定明度和纯度。

无彩色系：指黑色、白色以及由黑白两色混合而成的深浅不一的灰色。根据牛顿在光的色散实验中得出的结论——"白光由七种颜色的光混合而成"，则可以推演出另一现象，即没有光，或少了光的强度，色彩就变成黑色或灰色。因此，无彩色系中的色彩（色光）不具备色相与纯度的性质，只在明度上有变化。无彩色系不具备有彩色系鲜艳、亮丽的特征，却具有沉稳、细腻和丰富的表现力。

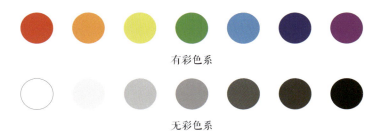

↑ 在色彩学中，黑色和白色是明度的两个极端，而由黑色和白色混合形成的灰色，却有着各种深浅的不同。在所有的无彩色系中，白色的明度最高，黑色的明度最低

 小贴士

在设计中，无彩色系常具有统一整体效果的作用，并能够强调不同色彩的本质。例如，将多种色彩无序地置于同一画面中，往往会带来杂乱的视觉效果。但若以无彩色系作为背景色，则会让原本无序的画面变得具有统一感。

在无彩色系中，白色最能还原其他色彩的本质，与白色相搭配的色彩，几乎不会发生明度上的变化。且使用白色作为背景色时，整体画面容易形成一种舒畅、轻快的感觉。而与黑色搭配的色彩，看起来则会比其本身的色彩更鲜艳。当使用黑色作为背景色时，整个画面则呈现出一种内敛、稳重的视觉效果。

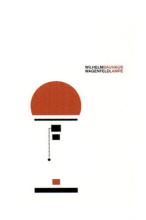

↑ 白色为背景色，画面效果舒畅、轻快

↑ 黑色为背景色，画面效果内敛、稳重

3 色彩三要素

任何一种有彩色都具备色相、明度和纯度三种属性,当三种要素当中的任何一个要素发生了变化,这一颜色的面貌也会随之改变。实际上,色彩三要素是一个整体概念,色彩发生改变,三种要素也会相应发生变化。而将其归纳为三种要素进行讲解,可以更加清晰地了解色彩三要素对色彩本身的影响和作用。

(1) 色相

色相指色彩的相貌,是区分色彩种类的名称。根据不同的色相,可以快速区分不同的色彩。例如,当人们称呼一种色彩为红色,另一种色彩为蓝色时,指的就是色彩的色相这一属性。即便是同一类颜色,也能分为几种色相,如黄色可以分为中黄、土黄、柠檬黄等。

↑ 深秋的落叶在色彩上多为黄色系,但由于色调的变化,出现了金黄、暖黄等多种色相

暗蓝色的蓝莓　　红色的草莓　　黄色的芒果　　紫色的葡萄　　绿色的猕猴桃

人们对水果的色相认知

阅读
扩展

色名的建立

我们得知红色、黄色、蓝色、绿色等称谓，是表达色相的名称。在庞大的色彩系统中，色名的建立方式呈多样化特征。色名的建立最早源于生活中常见的植物、动物、矿物等大自然中的色彩。例如，薰衣草色、柳绿色是植物命名色；孔雀蓝、火烈鸟粉是动物命名色；紫水晶、翡翠绿则是矿物命名色等。之后又出现了一些以日常生活中息息相关的物品来命名的方式，如朱红、靛青是传统染料的名称；樱桃红、柠檬黄则是食物命名色。这些色彩命名方式一般称之为"固有色名"或"惯用色名"。其特点是通过色名可以联想到用来表示颜色的物品，生动且印象深刻地认知到所指的此种颜色。但这种命名方式也存在着一定的弊端，如果生活的地域、环境不同，有可能出现不了解所指物体是什么颜色的情况。例如，热带地区没有接触到薰衣草的人，对于薰衣草色的认知可能就会存在一定的障碍。针对这一情况，出现了科学的系统色名的建立方法。

系统色名是指有系统、组织化的色名。其表示方法是先确定基本色名，再选择形容色彩的修饰语，修饰语可以分为修饰色相和修饰明度或纯度的称谓。修饰语和基本色名有机结合即演变出表示色名的方法。其公式为：色相修饰语＋明度修饰语＋基本色名＝系统色名。

↑ 以薰衣草自身色彩命名的"薰衣草紫"带有唯美、浪漫的基调，通过"固有色名"可以即刻联想到色彩特征。若用更为直接的系统命名法，薰衣草紫也可以称之为"偏蓝的浅紫色"

（2）明度

明度也称"亮度、深浅度",指色彩的明暗程度,对色彩感觉起着重要的作用。明度在色彩三要素中十分特殊,具有很强的独立性。明度可以不带有任何色相特征,仅通过黑、白、灰的关系,就可以将画面关系及情境呈现出来。

日本色彩专家的研究结果表明,人眼对同程度的色彩明度的感知超过纯度感知的三倍。这一结果可以通过 Photoshop 软件来印证。选择一幅彩色图片,将其去色后可以得到一幅黑白照片,虽然原始照片中的彩色信息被消除,但却依然不影响观看者对画面内部层次关系,以及画面内容的理解。因此也可以得出这样的结论:色彩的明度独立于色相和纯度,每一种色彩都有其所属的明度特征。

原始图片

去除色相后的图片

无彩色系中的明度特征:在无彩色系中,白色是明度最高的颜色,黑色是明度最低的颜色。在黑色和白色之间,还可以划分出明暗不同的灰色等级,形成灰度系列。

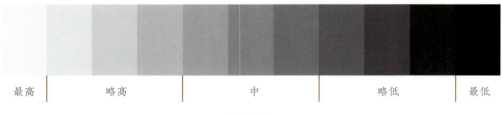

明度色标

↑ 靠近白色的一端为高明度色,靠近黑色的一端为低明度色,中间部分为中明度色

有彩色系中的明度特征：从光谱色中可以得知，处于光谱中心位置的黄色是明度最高的颜色，处于光谱边缘的紫色是明度最低的颜色。

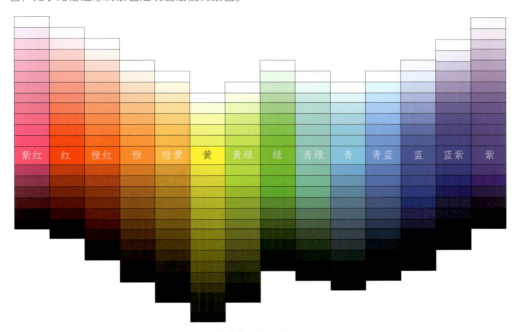

各色相的明度展开

↑ 通过各色相的明度展开图示可以印证有彩色系的明度特征。例如，将紫红、红、橙红、橙、橙黄、黄、黄绿、绿、青绿、青、青蓝、蓝、蓝紫、紫，向上逐渐加白，可以发现黄色很快就可变成近似纯白的颜色，而紫色变得最慢；向下逐渐加黑，紫色很快可以变为近似纯黑的颜色，而黄色变得最慢

影响色彩明度变化的因素

① 同一色相的色彩，添加的白色成分越多，明度就越高，明度越高的色彩越明亮。
② 同一色相的色彩，添加的黑色成分越多，明度就越低，明度越低的色彩越暗淡。

备注 一般以"浅""淡"等字眼来命名的都是高明度色彩，而以"深""暗"等字眼来命名的则属于低明度色彩。

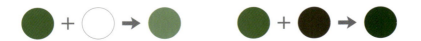

↑ 以同色相的绿色为例，加入白色，明度提高，变为浅淡的绿色；加入黑色，明度降低，变为深暗的绿色

（3）纯度

纯度也称"饱和度、彩度或鲜度"，指色彩的鲜艳程度。其中，无彩色系中的黑、白、灰不具备纯度特征。另外，从客观原因上说，纯度取决于一种色光的波长单一程度。但同时人眼对不同波长的光辐射的敏感度也会影响色彩的纯度。例如，在光谱色系列中，红色的纯度最高，青色（蓝绿色）的纯度最低，这是客观存在的现象。因此，最纯的红色比最纯的青色看上去更鲜艳，此现象则与人们的视觉敏感度有关。

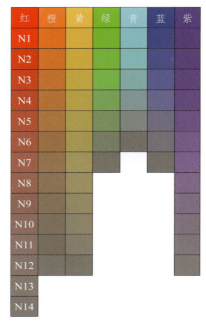

七色相纯度序列

→ 将纯度相同的红、橙、黄、绿、青、蓝、紫七色等量加灰，使其逐渐变为视觉辨认不出的纯灰色相。可以发现红色最难变成纯灰色，而青色最容易变成纯灰色。这个现象即说明红色的纯度最高，青色的纯度最低

高纯度色彩的应用：高纯度的鲜艳色具有欢快、醒目和亮丽的特征，能够令人产生神清气爽的感觉。但人们却不能一直处于高纯度的色彩环境中。因为，高纯度的色彩同时会使人感到亢奋、激动。如果持久地注视鲜艳色，很容易产生视觉疲劳，造成情绪的不稳定。

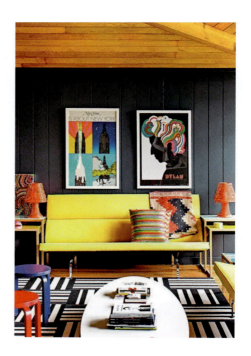

→ 空间中的软装大多采用高纯度色彩，具有足够的吸睛作用，虽然墙面与地面运用了黑色系来调剂，整个空间的配色依然活力十足，这样的空间比较适合喜欢艺术化与个性化的年轻人群

低纯度色彩的应用：低纯度的含灰色具有柔和、含蓄和不引人注目的特征，能够使人的情绪从容、安静。但如果长期处于低纯度的色彩环境中，也会使人产生视觉上的平淡、乏味之感。

→ 空间整体配色比较柔和，给人温柔的视觉感受，产生这种感觉的主要原因是空间配色的饱和度较低。为了避免低饱和度色彩带来的平淡感，空间中的背景色和配角色为弱对比形式，增加了视觉上的变化

影响色彩纯度变化的因素

① 当纯色与白色混合时，明度提高、纯度降低，同时色性偏冷。其色彩感觉柔和、轻盈、明亮。

② 当纯色与黑色混合时，明度降低，纯度也随之降低，同时色性偏暖。其色彩感觉会失去原本的光亮感，变得沉稳、安定、深沉。

③ 当纯色与不同明度的灰色混合时，纯度均会降低，但明度变化各有不同。例如，纯色混入深灰色时，纯度降低的同时，明度也随之降低，色相加深；纯色混入浅灰色时，纯度降低的同时，明度却随之提高，色相变浅；纯色混入中灰色时，纯度降低，明度变化不大，但色相会出现细微变化。

④ 当纯色与补色混合时，相当于加入了深灰色，纯度和明度均会降低。

备注 任何一种鲜艳的纯色，只要与其他色彩混合，其纯度均会降低。纯度降低会引起原有色彩性质的偏离，改变原有色彩的相貌和情调。

↑ 纯色与白色混合，纯度降低，变得浅淡

↑ 纯色与黑色混合，纯度降低，变得深暗

↑ 纯色与灰色混合，纯度降低，变为带有灰调的色彩

↑ 纯色与补色混合，纯度降低，变为带有彩调的灰色系色相

4 色调的体现

色调在设计中呈现出的是综合性的视觉效果，可以将设计作品中的色彩倾向、特征，以及整体的色彩气氛和效果表达出来。色调的研究在色彩造型艺术中具有重要意义。色调语义中的情绪与形成色调的色相、明度，以及纯度变化有直接关联，从而产生了色彩的视觉心理，如冷与暖、轻与重、进与退、动与静等。另外，色调的划分体系众多，不同体系下的色调可以反映出不同的设计语义。

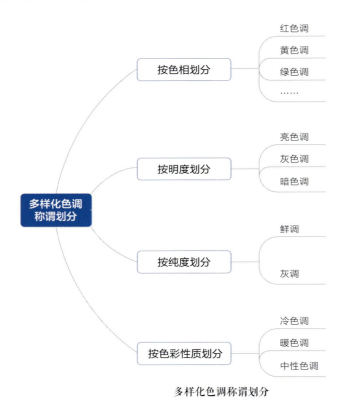

多样化色调称谓划分

色调按色相划分时的表现：这种划分形式实际上对应的是色相的不同称谓。例如，红色调中包括朱红色、绛红色、酒红色等，不同色调的红色可以反映出不同的情感语义。纯度较高的绛红色具有热情、喜庆、激情的象征意义，而降低了纯度的酒红色则具有沉稳、复古的象征意义。当红色的纯度降低，却提高了明度时，则变成了淡雅的粉红色，激情的韵味减少，清纯、甜美的感觉有所提升。

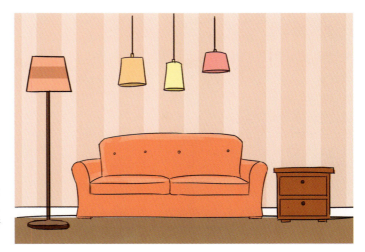

→ 以纯度较高的绛红色作为空间的主色，整体氛围呈现出热情的基调

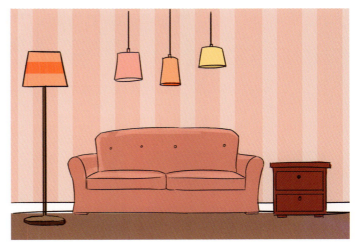

→ 以降低纯度的深红色作为空间的主色，整体氛围呈现出复古的基调

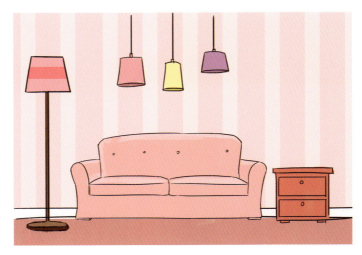

→ 以明度略高的粉红色作为空间的主色，整体氛围呈现出甜美的基调

色调按明度划分时的表现：其中亮色调的明度偏高，具有轻快、明亮、爽朗的感觉，可以体现出清纯亮丽、青春活跃的气质。暗色调的明度偏低，具有压抑、阴暗的感觉，常给人带来一种紧张感和压迫感。明度介于两者之间的灰色调，则具有平静、亲和、理智、含蓄、优雅等感觉。

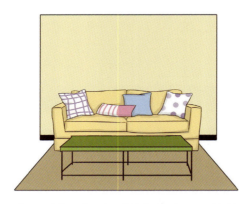

↑ 画面中的墙面、沙发、地毯的明度均较高，给人一种轻快、舒畅的感觉

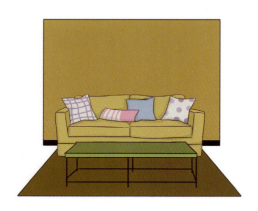

↑ 画面中的墙面、沙发、地毯的明度均较低，给人一种厚重、沉稳的感觉

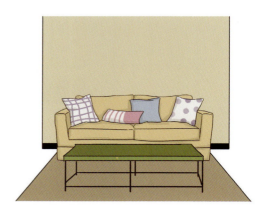

↑ 画面中的墙面、沙发、地毯呈现出灰色调，给人一种平静、含蓄的感觉

色调按纯度划分时的表现：色调纯度的变化即色相自身面貌的变化。例如，纯度高的鲜调视觉冲击力强，具有动感；纯度低的灰调则情绪性较弱，带有静态感和优雅感，体现出内敛与修养的语义。

↑ 左图为莫兰迪创作的静物画,以纯度较低的灰调色勾勒出画面内容,给人一种静谧感和高级感;右图将原作品的纯度提高,形成鲜调画面,视觉冲击力提升,色彩对比感较强,但丧失了原作品的静谧感和高级感

色调按色彩性质划分时的表现:色调色相变化时,还会产生暖色调、冷色调和中性色调之分。如暖色调常给人带来温暖、舒适的感觉,体现健康、温馨、积极的精神内涵。冷色调带来的则是清爽、静谧、幽深的感觉。另外,暖色调中又因色相纯度的变化,具有了不同的视觉语义。如高纯度的暖色调中热情感和冲动感更强烈;中纯度的暖色调少了激情感,多了些温馨与甜美;而低纯度的暖色调则具备了宁静、祥和、优雅的意境。冷色调的语义也和纯度高低有关,如高纯度的冷色调往往带有一种激荡起伏和波折感,而低纯度的冷色调则给人一种宁静、舒适的恬淡感。

暖色调与冷色调不同纯度对比

思考与巩固

1. 色彩有哪些分类?不同分类的特征是什么?
2. 色彩三要素包括哪些?它们的特征及变化规律分别是什么?
3. 色调有哪些表现形式?分别可以产生什么样的色彩情绪?

二、色彩的表达体系

学习目标	了解不同的色彩表达体系及其特点。
学习重点	通过色彩的表达体系更深入地认知色彩,以便在实际工作中运用色彩。

1 色相环与色立体

为了更方便地认识、研究和运用色彩,常需要将缤纷的色彩按一定的构成规律进行有序排列,使色彩之间的关系变得清晰、直观,更易于理解和识别。因此,各种能够清晰地表现出色彩关系的色相环和色立体应运而生。

色相环:在应用色彩理论中,通常用色环来表示色彩系列。早期的色相环包括英国物理学家艾萨克·牛顿的 6 色色相环和瑞士艺术理论家约内斯·伊顿的 12 色色相环。

牛顿色相环是较为早期的色彩表示方法,他将太阳的七色色光概括为六色,即红、橙、黄、绿、蓝、紫,并将这 6 种色彩头尾相连构成圆环状。同时,牛顿色相环把红、黄、蓝三原色与橙、绿、紫三间色区分开。三原色中任何一种原色都是其他两种原色之间的间色的补色,而三间色中任何一种间色都是其他两种间色之间的原色的补色。

伊顿的 12 色色相环在牛顿的 6 色色相环的基础上,又发展出 6 种复色,即橙红、橙黄、黄绿、蓝绿、蓝紫、紫红。更为丰富的 12 色色相环可以更清楚地显示原色、间色和复色之间的变化关系。

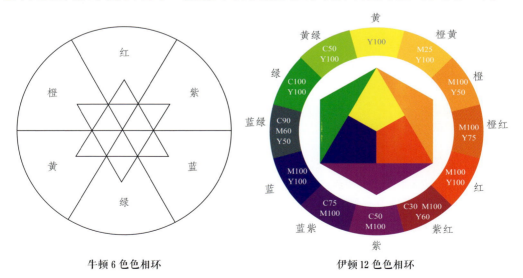

牛顿 6 色色相环　　　　　　伊顿 12 色色相环

色立体:色相环虽然为人们了解和研究色彩提供了方便,可以直观地看出色相与色相之间、原色与间色之间、原色与补色之间的关系,但色相环无法体现色彩明度、纯度、色相之间的变化关系。为此,一些色彩学家发明和创造了色彩三维立体模型,色立体应运而生。

色立体模仿地球构造形态设计而成，借助三维空间来表示色相、明度、纯度的概念。无论色立体的立体模型如何变化，都有一些共性的结构特征。一种色相沿着色立体中心轴的走向，其明度由低向高使色相产生各种深浅不同的变化，而明度在纬向状态中使纯度发生了各种不同的变化。这种色彩系统的结构关系提供了直观的视觉形象，便于人们掌握色彩原理，以及了解色彩的对比与调和规律。

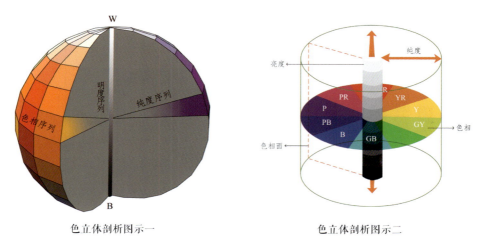

色立体剖析图示一　　色立体剖析图示二

↑ 中心垂直轴为明度标尺，由最上端的白色，最下端的黑色，外加由浅到深的9个灰色组成明度序列。整个球体上部分的颜色为高明度色，并越往上越浅，最后接近白色；球体下部分的颜色为低明度色，越往下越深，最后接近黑色。球体中间赤道线为由各种标准色相构成的色相环，形成色相序列。球体表面的任何一点到中心轴的水平线代表纯度序列，越接近球体表面，颜色纯度越高；越接近球心，混入同一明度的灰色越多，色彩纯度也就越低。与中心轴构成垂直线的两端互为补色

2 奥斯特瓦尔德色彩系统

德国化学家威廉·奥斯特瓦尔德首创了24色色相环。色相环直径两端的颜色互为补色，以黄、橙、红、紫、蓝紫、蓝、绿、黄绿8个色相为基本色相，每一基本色相再分3等份组成24色色相环。色相环的色相排列按照可见光谱顺序做逆时针排列，而编号则按顺时针方向从黄色开始标定。24色色相环的产生增加了色相的数量，使色相之间的色阶过渡变得更顺畅。同时，24色色相环奠定了奥斯特瓦尔德色立体构成的基础。

奥斯特瓦尔德24色色相环

奥斯特瓦尔德色立体模型外形规则，类似于扣合的两个扁状圆锥体。在色立体中，把色相的一致或同等的纯度当作和谐法则的基础。其将明度从 w~b 分为 8 份，从上到下依次用 a、c、e、g、i、l、n、p 表示，每个字母分别含白量和黑量。奥斯特瓦尔德色立体以明度为垂直中心轴形成等色相三角形，其顶点为纯色，上端为明色，下端为暗色，位于三角中间部分为含灰色，各个色的比例为纯色量 + 白量 + 黑量 =100%。

奥斯特瓦尔德色立体

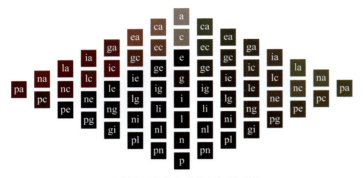

奥斯特瓦尔德色立体色相剖面图

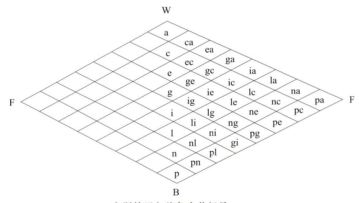

奥斯特瓦尔德色立体标号

标号	a	c	e	g	i	l	n	p
白量	89	56	35	22	14	8.9	5.6	3.5
黑量	11	44	65	78	86	91.1	94.4	96.5

↑ 奥斯特瓦尔德色系的符号表示法是在色相号码旁加上白色量和黑色量。结合奥斯特瓦尔德色立体色相剖面图、色立体标号、标号与混合比示意图，可以求得色相的混合含量值。例如，8ic 这个符号中，8 代表色相中的红色，混合白色量为 14%，黑色量为 44%，求得红色量值为 100% − 14% − 44%=42%。由此可知 8ic 所代表的色彩为略带黑色的红色

小贴士

奥斯特瓦尔德色彩体系的优点在于计算方法平均，即选色、混色都有固定公式为依据。但同样也存在着一定的缺点，即纯度与明度阶段的相关位置不对称，从而导致某些混合色无法存在。

3 孟塞尔色彩系统

孟塞尔是美国的色彩学家，其创建的色彩系统是用色立体模型表示颜色的方法。孟塞尔色立体是一个类似球体的三维空间模型，把物体各种表面色的三种基本属性全部表示出来。以色彩的视觉特性来制定色彩分类和标定系统，并按目视色彩感觉等间隔的方式把各种表面色的特征表示出来。

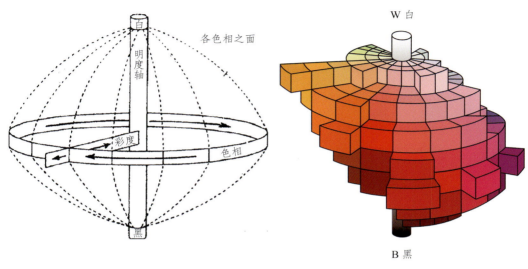

孟塞尔色立体球体空间模型　　　　　孟塞尔色立体模型

孟塞尔色立体根据色相关系、明度关系，以及饱和度关系可以分为3部分进行研究。

其色相关系表现在色相环中。色相环以红（R）、黄（Y）、绿（G）、蓝（B）、紫（P）心理五原色为基础，再加上它们的中间色相橙（YR）、绿黄（GY）、蓝绿（DG）、蓝紫（PB）、紫红（RP）成为10个色相，按顺时针排列。为了做更细的划分，每个色相又分成10个等级。其标色方法是色相/明度/纯度（即HVC）如5R/4/14，表示色相为第5号红色，明度为4，纯度为14，即中等明度很纯的红色。

孟塞尔色立体中的垂直轴表示明度，越向上明度越高，越向下明度越低，且以无彩

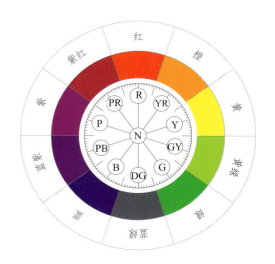

孟塞尔色相环

色黑白系列的中性色的明度等级来划分。它将理想白色定为 10，将理想黑色定为 0。明度值由 0~10，共分为 11 个在视觉上等距离的等级。

在孟塞尔色彩系统中，颜色离开中央轴的水平距离代表饱和度的变化，称为孟塞尔彩度。彩度也被分成许多视觉上的相等等级。中央轴上的中性色彩度为 0，离中央轴越远，彩度数值愈大。

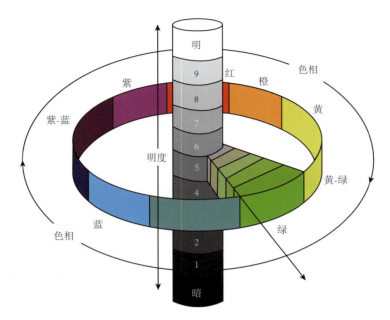

孟塞尔色立体模型结构

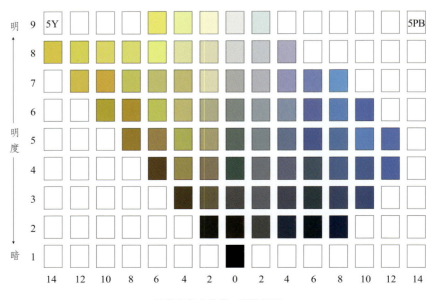

孟塞尔色立体蓝-黄纵切面

4 中国传统五色系统

中国传统观念下的五色系统是中国古代阴阳五行学说这一哲学思想的衍生物，拥有独立、完整的骨架与脉络。中国的五色系统包含色彩构成的基本元素和起始状态，也包含有彩色与无彩色的辩证关系。其中，正色是五色系统的主体，最具影响力的是"五正色"，即：青、赤、黄、白、黑。这五种颜色两两互混，又可以得到其他不同色彩。五色系统展现了最基本的色彩学原理，也体现了中国古代色彩理论对色彩规律把握的独特性和准确性。

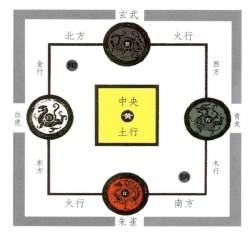

中国传统五色与阴阳五行

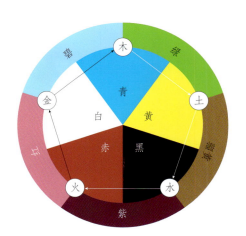

五行·相克·间色

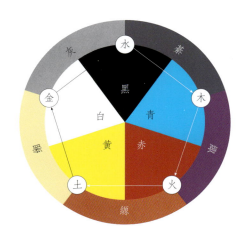

五行·相生·间色

赤（红）：赤色对应五行中的南方，属火性，是中国文化最耀眼的符号和标记之一，它贯穿了整部华夏历史，渗透到各个领域，是中华文化的深厚底色。中国人对红色的热爱，展示了中华民族满怀激情与希望的生活态度，彰显了华夏儿女博大的胸怀和恢弘的气度，体现了炎黄子孙由衷地热爱鲜艳之美、阳刚之美的审美取向。

漆器

青（蓝）：青色对应五行中的东方，属木性，在五色中特指蓝色。蓝色作为汉人日常生活中普及最广的常用色，虽然是五色之一，但被赋予的色彩地位从不算显赫，一直与古代庶民阶级及其文化紧密联系在一起。然而，蓝色也有属于自己的骄傲。蓝色为元代统治阶段所崇尚，元代的皇宫建筑皆铺以蓝色琉璃瓦屋顶。而盛产于元、明年代的青花瓷之蓝至今都被中外公认为是古瓷器中的极品蓝釉色，代表着精湛工艺。

黄：黄色对应五行中的中位，属土性。中国人最典型的色彩心理特征除了"尚红"还有"尊黄"。古人认为黄色是中和之色，与儒家学说的中庸之道是相通的，由此黄色之美深入人心。同时，由于政治权术需要而推出的尚黄制度，以黄色为最高阶级的代表色，象征着高贵与权力。

白、黑：白色和黑色分别对应五行中的西方和北方，属金性和水性，这两种色彩来源于太极色。道家思想崇尚"道法自然"，认为"五色令人目盲"，提倡"无色而五色成焉"，而黑色能让人心静目正，白色又象征光明与纯洁，符合所追求的"大象无形""大巧若拙"的境界。

青花瓷

玉玺

太极

黑白为基调的苏州园林

红墙金顶点缀的北京故宫博物院

5 日本 PCCS 色彩系统

日本色彩研究所于 1964 年研究出的 PCCS（Practical Color Coordinate System）色彩系统在如今的设计配色中运用非常广泛。PCCS 色彩系统吸取了孟塞尔色彩系统和奥斯特瓦尔德色彩系统的优点，并加以调整，其模型是一个外形类似于倾斜摆放的蛋性体。

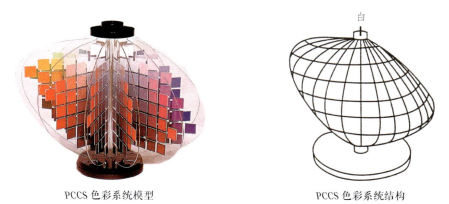

PCCS 色彩系统模型　　　　　　PCCS 色彩系统结构

PCCS 色彩系统的色相以光谱上的红色、橙色、黄色、绿色、蓝色、紫色为基础，根据等间隔的比例分成 24 个色相、17 个明度色阶和 9 个纯度等级，然后再将整个色彩群的外观色表现出 12 个基本色调倾向。

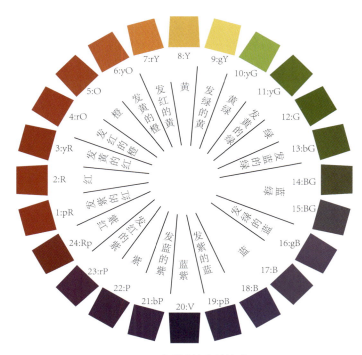

PCCS 色彩系统水平剖面

第二章　色彩基础常识　　035

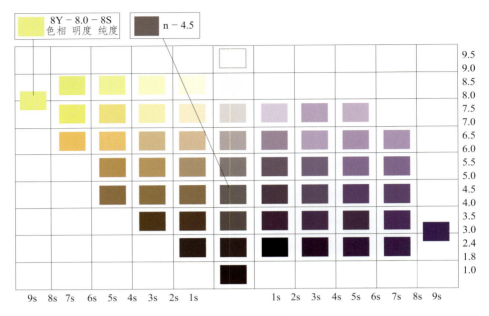

PCCS 色彩系统明度

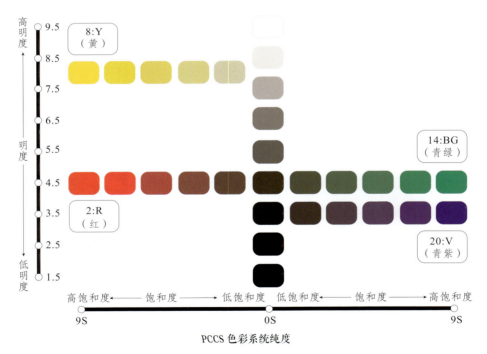

PCCS 色彩系统纯度

　　PCCS 色彩系统最大的特点是以色彩的调和为目的（将明度和纯度在这里结合成色调），将色彩的三种属性关系综合成色调的观念来构成基本体系。其从色调的观念出发，用平面展示了每一色相的明度关系和纯度关系。并可以从每一色相在色调系列中的位置，明确地分析出色相的明度和纯度的合成分量。

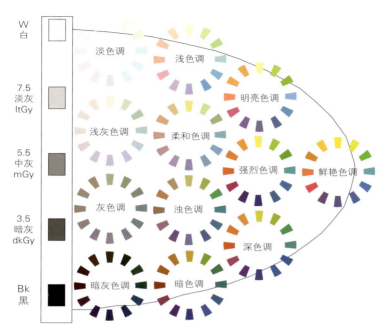

PCCS 色彩系统色调分类

PCCS色彩系统色调名称

色调	英文名称	关键词	色调记号
淡色调	pale	稀薄的	p
浅色调	light	浅的	lt
明亮色调	bright	明亮的	b
鲜艳色调	vivid	鲜艳的、夺目的	v
浅灰色调	light grayish	浅灰色	ltg
柔和色调	soft	柔软的、稳定的	st
强烈色调	strong	强的	s
灰色调	grayish	灰色的	g
浊色调	dull	钝重的、朴素的	d
暗灰色调	dark grayish	暗灰的	dkg
暗色调	dark	暗的	dk
深色调	deep	浓的、深的	dp

PCCS 色彩系统色调的定义与色彩印象

淡色调

纯色中混入大量白色的亮清色。是纯度最低、亮度最高、清淡干净的色调。和其他色调相组合时,纯度差的设定比较困难。

色调印象:轻薄、干脆、柔弱、女性、年轻、清淡、可爱

浅色调

纯色中混入白色的亮清色,给人轻松印象的单色调。因为具有一定程度的纯度,所以平衡性很好,不会对亮度的高低造成妨碍。

色调印象:爽朗、干净、快乐、孩子气

明亮色调

纯色中加入少量白色形成的亮清色,是纯度较高的明亮色调,给人整洁、干净的感觉,是一种非常大众的色调。

色调印象:大众、天真、单纯、快乐、舒适、纯净

鲜艳色调

不掺杂任何白色、黑色或灰色的最纯粹的色调,因为没有混入其他颜色,因此具有刺激感。是一种具有活泼感和能量感的色调。

色调印象:鲜明、活力、热情、健康、艳丽、开放、醒目

浅灰色调

在纯色中加入大量的高明度灰色，是一种纯度低、中高亮度的色调。此种色调的感觉与淡色调接近，但比起淡色调的纯净感，由于加入了一点灰色，显得更优雅、高级。

色调印象：高雅、有内涵、雅致、素净、女性、高级

柔和色调

在纯色中调和少量高明度的灰色，是一种中纯度、高中亮度的色调。此种色调具有都市感，能够表现出优美而素净的感觉，适合表现高品位、有内涵的情境。

色调印象：雅致、温和、朦胧、温柔、和蔼、舒畅

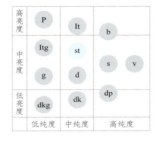

强烈色调

在纯色中混入少量灰色的中间色，高纯度、中亮度的色阶给人一种力量感，呈现出充满活力的、开放的感觉，但比鲜艳色调多了一丝内敛感。

色调印象：热情、强力、动感、年轻、开朗、乐观、活泼

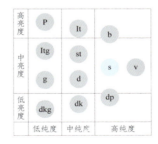

灰色调

用纯色和大量深灰色混合得到的色调，兼具暗色调的厚重感和浊色调的素净感，非常稳重。能够塑造出朴素、具有品质感的氛围。

色调印象：朴素、优雅、安静、稳重、古朴、成熟

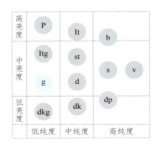

浊色调

在纯色混入中明度的灰色所形成的色调。将纯色的活泼与中灰色的稳健融合，能够表现出兼具两者的特点，具有素净的活力感，适合表现自然、轻松的氛围。

色调印象：浑浊、成熟、稳重、高档、高雅、有品质

暗灰色调

在纯色中加入暗灰色的中间色。此类色调是除了黑色外明度最低的类型，具有黑色的一些特点，强有力而严肃。同时也适合塑造经典的色彩印象。

色调印象：厚重、沉稳、庄严、有力、亲切、信赖、高级

暗色调

暗清色是健康的纯色与具有力量感的黑色结合形成的，所以具有威严、厚重的效果，特别是暖色系，具有浓郁的传统韵味。

色调印象：坚实、复古、传统、结实、安稳、古老

深色调

在纯色中混入少量黑色的暗清色。高纯度、低亮度的色调具有力量和深度，是一种给人以安定感的色调。容易和明亮的色调相结合。

色调印象：充实、传统

6 电脑色彩系统模式

电脑在现代社会已达到普及化,因此很多设计常利用电脑绘图软件完成,这也就形成了独具特色的电脑色彩系统。比较常见的为 RGB 色彩模式和 CMYK 色彩模式。

RGB 色彩模式:RGB 色彩模式是通过红(R)、绿(G)、蓝(B)三个颜色通道的变化以及相互之间的叠加来得到各式各样的颜色。RGB 代表红、绿、蓝三个通道的颜色,这个标准几乎包括了人类视力所能感知的所有颜色,是目前运用最广的颜色系统之一。

RGB 色彩模式中的红、绿、蓝三个颜色各分为 255 阶亮度,在 0 时最弱,在 255 时最亮。当三色数值相同时为无色彩的灰度色,而三色都为 255 时为最亮的白色,都为 0 时为最暗的黑色。

CMYK 色彩模式:CMYK 是一种专门针对印刷业设定的颜色标准,通过青(C)、洋红(M)、黄(Y)、黑(K)四个颜色的变化以及相互之间的叠加来得到各种颜色。CMYK 代表青、洋红、黄、黑四种印刷专用的油墨颜色。

CMYK 中的 CMY 是三种印刷油墨名称的首字母,青色(Cyan)、品红色(Magenta)、黄色(Yellow),而 K 取的是 Black 的最后一个字母,之所以不取首字母,是为了避免与蓝色(Blue)混淆。从理论上来说,只需要 CMY 三种颜色即可,这三个色彩加在一起得到黑色。但实际上,三色叠加只能得出灰色,原因是黄色比较透明,所以必须加一套黑色才能得到令人满意的黑色。

思考与巩固

1. 色相环和色立体的意义是什么?它们能够解决哪些色彩设计问题?
2. 奥斯特瓦尔德色彩系统与孟塞尔色彩系统存在着哪些异同?
3. 中国传统五色系统具有什么样的文化意义?
4. PCCS 色彩系统的特点是什么?能够解决哪些问题?

三、色彩的混合

学习目标	了解不同的色彩混合形式及其特点。
学习重点	准确区别加色混合、减色混合,以及中性混合的概念。

1 三原色混合

三原色是指三种颜色中的任何一色都不能用另外两种原色混合产生,而其他颜色则可以由这三种颜色按一定的比例混合出来,这三个独立的颜色称之为三原色。三原色是所有色彩混合的基础,因此也可以称为三基色。三原色有色料三原色和色光三原色之分。

色料三原色: 品红、柠檬黄和湖蓝这三种颜色即为色料三原色。将这三种原色等量混合便得到二次色,即三间色:绿色、紫色、橙色。而将原色与间色相调或用间色与间色相调便可以得到三次色,即复色。复色包括除原色和间色以外的所有色彩。

> **阅读扩展**
>
> **色料三原色的由来**
>
> 在现代物理学和西方印染工业的推动下,西方色彩学家发现红、黄、蓝三种颜色能调配出绝大多数印染工业中的应用颜色,而这三种颜色则不能被其他颜色合成,进而认为红、黄、蓝三种颜色为色料三原色。

色料三原色互混能得出的常见色

间色

品红 + 柠檬黄 = 橙色
柠檬黄 + 湖蓝 = 绿色
品红 + 湖蓝 = 紫色

复色

品红 + 柠檬黄 + 湖蓝 = 黑灰色

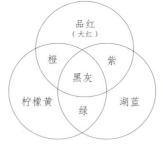

色料三原色

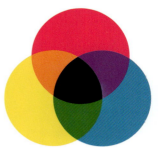

原色、间色和复色的关系

小贴士

在产品设计中,复色也可以理解为各种彩色之间的多次混合,或是有彩色与无彩色相混所得到的各种灰色。复色的纯度较低,均含有不同程度的灰色成分,往往具有丰富、含蓄、稳定的色彩情绪。

色光三原色：色光三原色的形成不是出于物理原因，而是由生理原因造成。色光三原色并非是红、黄、蓝三色，而是红、绿、蓝。色光三原色不能用其他色光相混而成，却可以互混出其他色光。

> 阅读扩展
>
> ### 色光三原色的由来
>
> 1802年，英国生理学家托马斯·扬根据人眼的视觉生理特征，提出了色光三原色的假定理论。在此基础上，德国生理学家赫姆霍尔兹认为，由于人类眼睛的视网膜上分布有三种感色的锥状细胞，它们会在光的刺激下产生兴奋，对红光（橙红）、绿光、蓝光（蓝紫）比较敏感，因此红（橙红）、绿、蓝（蓝紫）可以说是人眼的三基色，也是色光的三原色。后人将托马斯·扬和赫姆霍尔兹的学说综合在一起，构成了"扬-赫姆霍尔兹学说"，也称"三色学说"。

色光三原色互混能得出的常见色光

红光 + 绿光 = 黄光

绿光 + 蓝光 = 青光

红光 + 蓝光 = 紫光

等量的红光 + 绿光 + 蓝光 = 白光

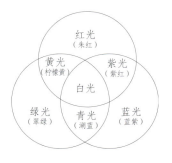 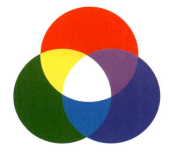

色光三原色

补色：根据色料三原色和色光三原色之间的混合关系，还可以得出补色概念。例如，色光三原色中某一种色光与另外一种色光等量相加后形成白光，这两种色光就会构成互为补色的关系，称为互补色光。而在色料三原色中，若两种颜色相混呈现出黑灰色，则这两种色彩互为补色。

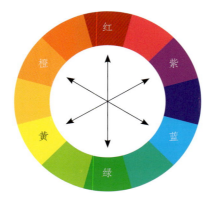

↑ 色料三原色的补色关系：其补色的位置在色相环上属于直径的两端，即处于180°对角的两色互为补色。补色有无数对，以红－绿、蓝－橙、黄－紫最具有代表性。其中，红－绿补色的对比最强烈，因为两色明度最接近，又都是纯色

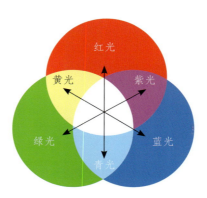

↑ 色光三原色的补色关系：等量的红光＋绿光＝黄光，与蓝光互补；等量的红光＋蓝光＝紫光，与绿光互补；等量的绿光＋蓝光＝青光，与红光互补

小贴士

　　色光与色料的原色及其混合规律不同。通过各种图示可以发现，色光三原色是色料的三间色，色料三原色又是色光的三间色。在色光混合过程中，色光混合越多，明度就越高，当所有色光进行混合时，可以得到白光。但色料三原色混合得出的结果与色光三原色混合相反，色彩混合得越多明度就越低，当所有色料混合在一起时，则趋向于黑灰色。由此可见，色料三原色和色光三原色是两种不同的色彩系统。

2 加色混合

加色混合也称"正混合""色光混合""第一混合",指两种或两种以上的色光同时反映于人眼,视觉会产生另一种色光的效果,并随着色光量的增加,色光明度逐渐提高。色光三原色混合即为"加色混合"。

加色混合

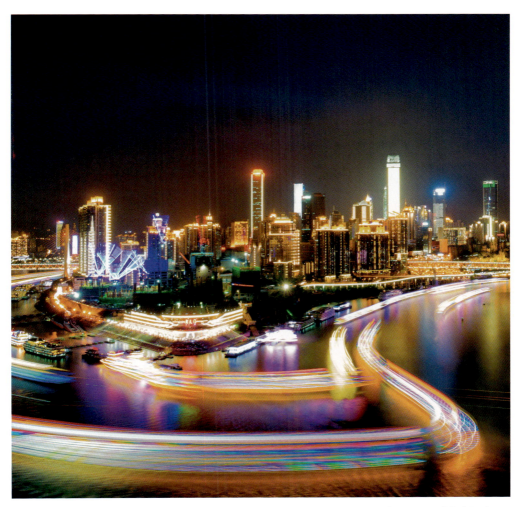

↑ 夜色中的城市在各色灯光的笼罩下,呈现出绚丽的景色;而各种灯光之间混合出的色彩即为加色混合

加色混合的特征

① 三原色色光按照一定比例混合，得到的光是无彩色的白光。两种色光等量相混，得出的新色光为相混两色光的中间色光，现象为明度增高，纯度也增高。

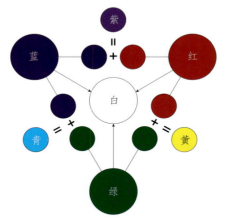

三原色色光等量混合

② 改变三种原色色光的混合比例，可以得到其他不同色光。如橙红光与不同比例的绿光混合，可以得出橙、黄、黄绿等色光；橙红光与不同比例的蓝紫光混合，可以得出红、紫红、紫色光；蓝紫光与不同比例的绿光混合，可以得出蓝绿、蓝、绿色光。色光中的各色相混时，如果比例不同、亮度不同、纯度不同就会产生各种不同的色光。

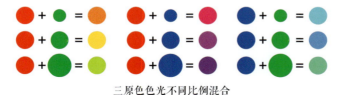

三原色色光不同比例混合

③ 有彩色光可以被无彩色光冲淡并提亮，如红光与白光相混，所得到的光是更加明亮的淡粉色光；蓝光与白光相混，所得到的光为浅蓝色光；绿光与白光相混，所得到的光为浅绿色光。

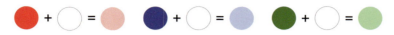

有彩色光与无彩色光混合

④ 色光混合的基本原理是，混合次数越多明度就越高，混合色的光亮度等于相混合光亮度之和。

彩色电视机、电脑显示屏、数码照相机等的色彩影像都是利用加色混合原理设计的。彩色画面被分解成橙红、绿、蓝紫三基色，再分别转变为电磁波信号传送，最后在银屏上重新由三基色混合成彩色影像。

3 减色混合

减色混合也称"负混合""色料混合""第二混合",是两种或两种以上的色料混合后产生另一种颜色的色料的现象,表现为色彩越混合越暗,混合色的总亮度会随着混合颜色的增加而不断降低。色料三原色混合即为"减色混合"。

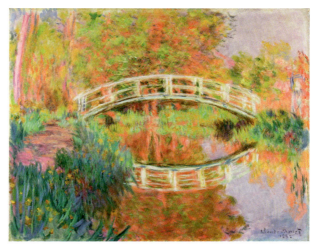

↑ 绘画作品即为减色混合,上图画作为莫奈创作的《日本桥》,色彩之间的混合形成了梦幻般的情境

减色混合

减色混合的特征

① 三原色色料按照一定比例混合,得到的色彩为无彩色中的黑色。两种色料等量相混,得到的间色具有一定的鲜艳度。三种原色相混变成复色时,色彩的鲜艳度会大幅降低。

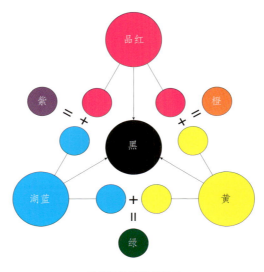

三原色色料等量混合

② 三原色色料不等量混合时，得到的色彩同样会呈现出多样的变化。如品红色与不同比例的湖蓝色混合，可以得出紫红、蓝、蓝紫等色；品红色与不同比例的黄色混合，可以得出玫红、红、橙红等色；湖蓝色与黄色混合可以得出青绿、绿、黄绿等色。

① 印染染料、绘画颜料、印刷油墨、有色玻璃等都是运用减色混合原理进行色彩调配和处理的。

② 复色是在绘画或设计作品中常使用的色彩，一般会被称为"高级灰"，带有沉稳、疏离、雅致的色彩印象。但如果高级灰失去了应具有的色彩倾向变成"脏灰"时，就会变成缺少应用价值的颜色。因此，在进行色彩混合时，应注意比例的把握。

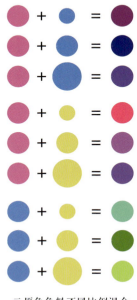

三原色色料不同比例混合

↑ 在室内设计或美食摄影中运用高级灰作为主色彩，可以塑造出空旷、辽远的意境

③ 色料混合的色彩成分越多，纯度会越低。因为色料混合不是光的亮度增加，而是色光吸收能力的增强。

④ 在混合过程中，颜色纯度或明度都会不同程度地降低。因此，颜色混合的成分和次数需有效控制，以便充分显现出颜色所应具备的魅力。

阅读扩展

减色混合与加色混合的关系

减色混合的原理可以用色光混合来进行推导。所有物体之所以能够显色，是由于物体对色谱中的色光进行了吸收和反射所致。而当两种以上的色料相混时，可以理解为从照在上面的白光中减去了各种色料的吸收光，其剩余部分的反射光混合结果就是色料混合产生的颜色。

例如，当红色和黄色相混时，相当于白光中吸收了绿色光和紫色光，反射的是橙色光，而反射的色光就是混合后呈现出的颜色，因此得到橙色。可以借助如下公式进行理解：

白色色光 = 橙光 + 紫光 + 绿光

红色（反射红色色光，吸收绿色色光）+ 黄色（反射黄色色光，吸收紫色色光）= 橙色

4 旋转混合

旋转混合在色彩混合方式中属于"中性混合"。是指将两种或多种色彩并置涂在圆盘上，通过动力令圆盘快速旋转，从而混合成新的色彩效果。旋转混合的效果在色相方面与加法混合的规律相似，但在明度上却是相混各色的平均值。

链接

中性混合： 中性混合在色彩混合中比较特殊，混合的过程不是通过变化色光或色料，而是由人的视觉生理特点所产生的视觉色彩混合。混色的效果在明度上既不增加也不降低，而是呈现出平均的明度。

无论是色光混合还是色料混合，均在光线未进入视线之前就已经混合好，再由眼睛看到，属于物理混合过程。而中性混合是色彩在进入视线之前没有被混合，而是通过一定的方式以视觉的作用将色彩混合起来，实际上是一种生理混色。

旋转混合产生的原理： 旋转混合产生的原理是当色盘快速转动起来后，视网膜在同一位置上不断快速地受到变化的色彩刺激。在圆盘转动的过程中，当第一种颜色的刺激在视网膜上尚未消失时，第二种颜色的刺激已经发生作用；第二种颜色的刺激尚未消失，第一种颜色又发生作用。这种不同颜色不断快速地刺激，就会在人的视觉中产生两种颜色的混合色。

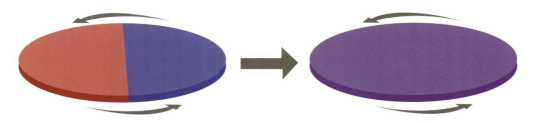

↑ 将红色和蓝色按照等量的比例涂在旋转盘上，经过旋转后，两种颜色可以混合成紫灰色

5 空间混合

空间混合也可以称之为"并列混合"或"视觉混合",是指在一定的空间距离之外,人的眼睛能够将两色以上并列在一起的色彩同化为一种新的颜色混合方法。空间混合也是"中性混合"的一种,色彩明度值既不增加也不减弱。

(1) 空间混合产生的原理

物体在视网膜上的投影与物体跟眼睛的空间距离有关。物体向眼睛靠近时,在视网膜上的投影会增大,远离眼睛时,视角缩小,在视网膜上的投影变小。如果把不同颜色并置在一起,当它们距离眼睛足够远时,即在视网膜上的投影小到一定程度,这些不同的颜色就会同时刺激到视网膜上邻近部位的感光细胞,以至于眼睛很难将它们独立地分辨出来,这时就会在视觉中产生混合。由于这种色彩混合受空间距离以及空气清晰度等因素的影响,所以被称为空间混合。

备注 就空间混合的原理分析来看,空间混合与色光混合相近,同样的颜色用空间混合的方法所达到的混色效果,比用色料直接混合的效果要更加鲜亮,且具有跳跃感和空间流动感。

↑ 从图片中可以看出,当两种色彩并置时,并置的部分比单一色彩的效果更为明显、突出

《Sun and Moon Romance》

《Big Bang》

↑ 上面两幅作品为以色列艺术家雅科夫·阿加姆创作的作品,运用了典型的空间混合法来形成极具视觉动感的画面

（2）空间混合产生的条件

色点面积越小越好：空间混合采用的色点可以是方形、圆形、线形、不规则形等，其混合的效果并不在于形状，而在于大小。色点越小，密集程度越高，混合的色彩越细腻、越丰富，形象越清晰。

观看视点与画面应拉开距离：色彩并置产生的空间混合效果与视觉距离有关，需在一定的视觉距离之外，一般为1000倍之外才能产生混合。这是因为空间距离越近，色彩混合的整体形象越不清晰，只能看到色点，却无法得知画面表现的内容；而空间距离拉远，色彩混合的整体效果就越好，色彩感和形象感也会在人的视觉内完成得更加充分。

用于混合的色彩应鲜艳：并置的颜色鲜艳才能达到对比强烈的效果。这样的用色在不同的视觉距离中可以达到不同的色彩效果，近看色彩丰富，远看色调统一。

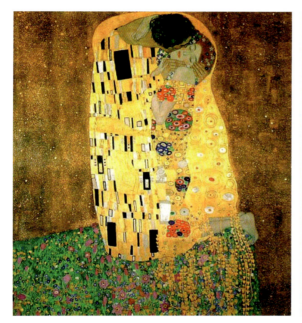

↑ 右图为将克里姆特的《吻》（左图）运用空间混合的手法进行解构的图画效果，由于色彩之间对比强烈，且色点面积较小，因此画面效果依然引人注目

（3）空间混合的用色规律

① 补色关系的颜色按一定比例进行空间混合，分别可以得到无彩色系的灰和有彩色系的灰。如红与绿的混合可得到灰、灰红、灰绿。

② 非补色关系的颜色按一定比例进行空间混合时，会产生两色的中间色。如红与蓝混合可得到紫红、紫、蓝紫。

③ 有彩色与无彩色混合时，也会产生两色的中间色。如红与白混合时，可得到不同程度的浅红；红与灰混合时，可得到不同程度的灰红。

（4）空间混合的构成形式

色彩空间混合的构成形式非常多样，比较常见的有点状空间混合、雾状空间混合、线状空间混合，以及块状空间混合等。

阅读扩展

点状空间混合在绘画中的运用

点状空间混合在绘画中的运用，最初出现于19世纪的法国后期印象派。印象派画家的点彩画法便是依据点状空间混合的原理，用少数几种原色的色点来组成具有丰富色彩感觉的画面，最终产生鲜艳、悦目的效果，是色彩空间混合的典范。

点状空间混合

特点：色彩以点的形式并置于画面中，产生空间混合效果。

雾状空间混合

特点：色彩以雾的形式并置于画面中，产生空间混合效果，其混合效果比点状空间混合更细腻。

乔治·修拉《安涅尔浴场》

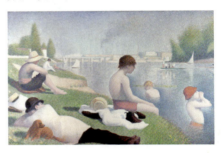

线状空间混合

特点：色彩以线的形式并置于画面中，产生空间混合效果。相对点状空间混合和雾状空间混合，其效果较粗犷、现代。

乔治·修拉《大碗岛的星期天下午》

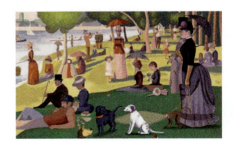

块状空间混合

特点：色彩以块的形式并置于画面中，产生空间混合效果，也可称为马赛克式。其在日常生活中比较常用，如十字绣、马赛克装饰画等。

思考与巩固

1. 色彩混合的基础色是什么？它们可以产生哪些色彩混合的形式？
2. 旋转混合和空间混合具有什么样的特点？和加色混合、减色混合有何不同？

色彩对比构成

第三章

色彩之间通过对比会显现出差异性，存在差异的色彩之间既有依存关系，也有冲突关系。处理好这些对比关系，不仅能够展现出色彩的特点与个性，也可以产生不同美感的视觉效果。色彩对比构成中常见色彩三要素的对比，是色彩设计中的重要手段。

扫码下载本章课件

一、色彩对比构成的认知

学习目标	了解色彩对比构成的概念以及现象。
学习重点	理解人眼视觉对色彩对比构成的影响。

1 色彩对比构成的概念

色彩对比是指某一颜色在与另一颜色进行组合时,由于色彩之间的相互影响产生的一种色彩差异现象。色彩对比的存在表现出色彩之间的不同差异,单一的颜色无法形成对比。色相、明度、纯度、冷暖、面积、位置、形状、聚散、肌理、造型等因素的差异,都会形成色彩之间的各种对比。这种差异性越大,对比就越强烈;反之,色彩之间的差异性越小,色彩对比就越缓和。

色彩对比的程度与色彩对比的因素相关,但并不是影响色彩对比的因素越多,色彩对比的程度就越强。出现色彩的对比现象,一般都是以综合对比形式为主。但需要找到对画面或设计起主导性的因素,这一因素的对比程度才是影响画面和设计效果的关键。

↑ 如左图中的红色和绿色的面积相等,色彩的对比关系仅为色相之间的对比,其对比强度决定了画面感觉;右图中的小面积红色被绿色包围,面积差距显著,对比因素较多,既有色相对比,又有面积对比,但主要决定画面感觉的因素是面积对比

2 色彩对比构成的现象

色彩对比构成有两种现象,一种是同时看到两种色彩所产生的对比,称为同时对比;另一种是先看到某种色彩,然后又看到第二种色彩产生的对比,称为连续对比。

(1)同时对比

色彩对比主要通过色彩的三要素和其他外在形态,如被观察色彩的面积大小、位置关系、肌理状态等来形成对比。并且这些情况是在同一时间、同一环境内产生对比,即静态情况下的色彩对比。由于被观察色彩的环境因素相对恒定,这种色彩对比被称为同时对比。

> **备注** 色彩三要素之间产生的色彩对比基本都属于同时对比,即色相对比、明度对比、纯度对比。此外,还有互补色对比、边缘对比。

色相对比:将两种不同的颜色作为背景色,在其上同时放置相同的图案,会诱发相邻底色的色相的心理补色。此心理补色仿佛混入了图案之中,其色彩会产生微妙的变化。另外,对比效果在背景色和图案的面积差越大的情况下越明显。

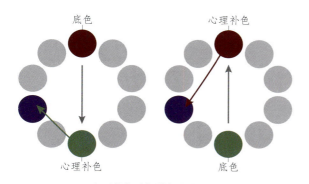

心理补色对视觉色彩的影响

↑ 在互为互补色关系的红色和绿色背景色上，加入同一颜色的蓝紫色方形图案。受背景色色相的影响，左图中的蓝色色块看起来是蓝色较强的蓝紫色，右图中的蓝色色块看起来是红色较强的蓝紫色

明度对比：同一颜色以高明度颜色为背景色时，会显得暗淡；以低明度的颜色为背景色时，会显得明亮。并置的两个颜色明度差越大，对比效果越明显。

↑ 明度较高的色彩若想看起来更亮，则可以和暗色相组合

↑ 明度较低的色彩若想看起来更暗，则可以和亮色相组合

↑ 中间方块为同一色彩，但在右图中的呈现状态明显比左图得更亮。产生这一结果的原因是左图背景色的明度较高，而右图背景色的明度较低

纯度对比：纯度高的颜色进行色彩并置时，会比单一颜色显得更鲜艳；纯度低的颜色进行色彩并置时，会比单一颜色显得更暗淡。纯度对比在色相差和明度差小，但纯度差大的两种颜色中容易出现。

↑ 与单一颜色相比，受相邻颜色的影响，纯度高的正红色并置在纯度低的灰红色上，显得更加明亮；纯度低的灰红色并置在纯度高的正红色上，显得更加暗淡

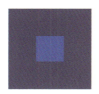

↑ 并置在背景色上的颜色相同的中间色块，在纯度低的背景色上显得更亮，在纯度高的背景色上显得更暗

第三章　色彩对比构成

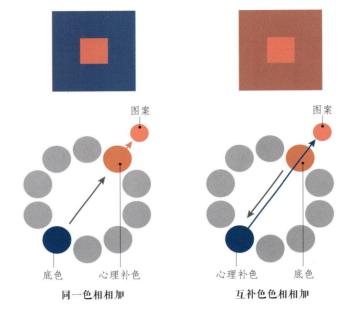

↑ 左图为心理色相与中间色块的色相一致，因此色块的纯度看起来较高；右图为心理色相与中间色块的色相为互补色关系，相互抵消之后纯度有所降低

互补色对比：将具有互补色关系的颜色并置在一起，由于心理补色的影响而引起的对比效果。由于心理补色具有残像重合的效果，当一种颜色的面积占比远大于另一种颜色时，可以增强画面的对比感，使画面更显眼。同明度组合中明度差小的情况下，对比效果更加强烈。但两个颜色的边界线容易出现光晕，在运用时应注意。

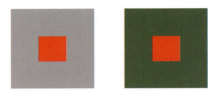

↑ 中间色块为同一颜色，但由于右图的背景色与中间色块为互补色关系，所以显得更加鲜艳

边缘对比：为明度对比的一种，指相连的色彩边缘带来的对比形式。当相邻的色彩明度不同时，其边缘看起来会更加明显。产生这种现象的原因是人类的眼睛在视网膜上处理两种相邻的颜色时，会强调两色的差异性。当眼睛观看一组具有明度变化的色彩时，一般左侧颜色的边缘看起来暗淡，右侧颜色的边缘看起来明亮，仿佛产生了色彩层次的变化。

↑ 观看上面两组色彩时，可以感觉到左边颜色的边缘暗淡，右边颜色的边缘明亮

（2）连续对比

连续对比是指人的视觉在不同时间段内，感受到的两种及两种以上色彩的对比。从生理学角度理解更容易一些，例如，突然停止物体对视觉的刺激作用后，存在于人眼中的物象视觉感

不会即刻全部消失，其物象仍然暂时存在，这种现象被称为"视觉残像"。因为是视觉延迟后产生的对比效果，所以连续对比也被称为"后像"，出现的残像颜色称之为"心理补色"。心理补色是在色相环和色彩体系中正对面的颜色，为了缓解一直看特定颜色时引起的视觉疲劳，会在视网膜上生成心理互补色。

由于视觉残像形成的原因是眼睛连续注视的结果，由神经兴奋留下的痕迹而引发。因此，连续对比具有不稳定的动态属性。在一些工装墙面色彩设计中，可以运用色彩的连续对比来有效地缓解视觉疲劳。例如，医生穿的手术服和手术室的墙壁色彩为蓝绿色，这是因为要缓和医生一直关注红色血液后，在看到白衣和白色墙壁时引起的互补色残像，即使作为互补色的蓝绿色出现，也可以被周围相同的颜色吸收。

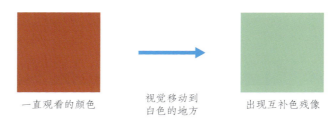

↑ 互补色残像现象。一直观看红色方块 30s 后，将目光移动到白色的地方，开始时会看到一些图形的残影，再继续看的话则会变为蓝绿色

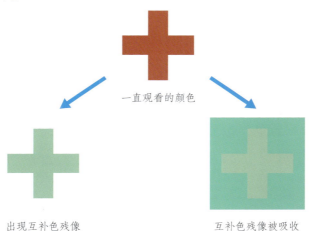

↑ 一直观看红色后出现互补色残像的情况，周围的颜色和心理补色相同，即可被吸收

思考与巩固

1. 如何理解色彩对比构成的概念？
2. 产生色彩对比构成的现象有哪些？分别具备什么样的特点？

二、色彩对比构成的类型

学习目标	了解色彩对比构成的不同类型。
学习重点	掌握色相对比构成、明度对比构成和纯度对比构成的特点与运用方法。

1 色相对比构成

色相对比是把不同色相组合在一起，利用各色相的差别形成对比。色相对比的研究通常会以 24 色色相环为依据。在 24 色色相环上的任何一种色相，都能以自身为基本色，与其他色彩构成对比关系。一般可以把色相对比构成分为双色相对比构成和多色相对比构成。

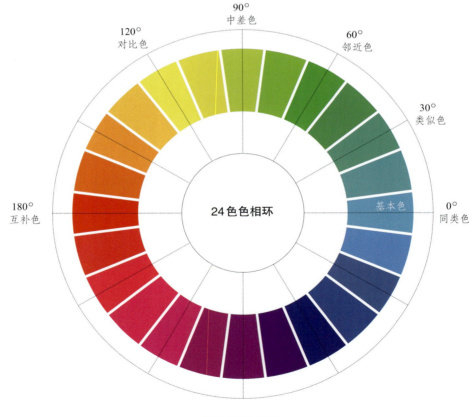

双色相对比构成

（1）双色相对比构成的类型

同类色对比：色相在色相环中色彩相距为 0°的对比，是同一色相不同明度与不同纯度的对比关系。0°色相属于较难区分的色相，其色相属性具有同一性。同类色对比虽然没有形成色彩的层次，但形成了明暗层次，可以通过拉大明度差异来产生出其不意的视觉效果。

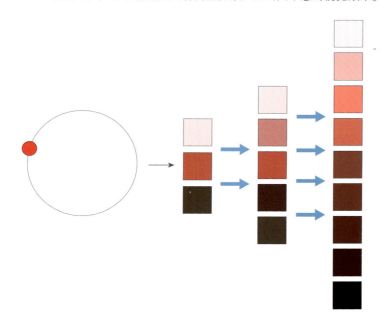

↑ 利用不同明度的红色系花朵图案来塑造画面内容，由于明度差较大，画面仿佛带有一种动感效果

↑ 利用同一色相中的明暗关系，塑造出画面中的阴影效果，画面的立体感较强

卡斯帕·大卫·弗里德里希
风景绘画

← 运用不同明度的褐色系来塑造画面内容，由于色彩之间的明度差小，且不包含纯色，整幅画面给人一种不通透感，可以感受到压制的气息

↓ 卧室背景墙运用不同明度的蓝色护墙板进行设计，丰富配色层次的同时，也保持了空间所具有的沉稳

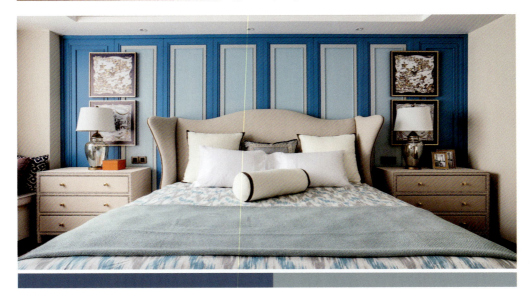

小贴士

运用不同色相进行同类色对比构成设计时，会产生不同的配色印象，如暖色使人感觉温暖，冷色使人感觉平静，中性色中的绿色容易塑造自然感，紫色容易带来神秘感等。

→ 左图画面用暖色中的黄色来塑造，通过色彩之间的明暗变化，塑造出一种温馨、热情的氛围；右图中将暖色调调整为冷色调，温暖感消失，体现出的是一种清冷感

类似色对比：色相在色相环中色彩相距 15°~30° 的对比，是色相比较类似但成分已经不同的对比关系。例如，黄色与橙黄色的对比，虽然两个色彩给人呈现出的都是强烈的暖意感，但由于橙色成分的加入，色相之间出现了轻微的差异化，视觉层次显得更为丰富。

配色效果：这种配色方式依然属于保守型配色，但相对于同类色色相对比形成的稳定性，类似色对比更容易达成柔和、文雅、素净的效果，能够带来一丝轻快的视觉观感。

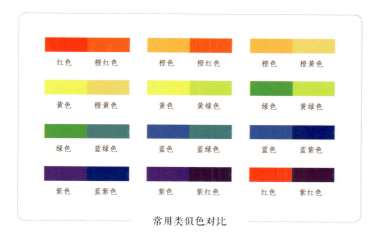

常用类似色对比

梵·高
《穿蓝衣的女子》

↑ 画面中，女子的衣服色彩为青色，背景色中不仅融入了青色，且加入了蓝色进行搭配，色彩层次感更加突出

↑ 卧室中的灯罩为紫红色，床品为紫色系，类似色色相之间的对比既具有协调感，又可以提炼出引人注目的点睛色，色彩搭配呈现出的微妙变化耐人寻味

保罗·克利
《Signs in Yellow》

↑ 橙黄色与不同明度的黄色组成的画面，给人带来温暖、轻快的视觉效果

邻近色对比：色相在色相环中色彩相距 45°~60° 的对比，形成对比的色彩之间既有差异又有联系。例如，黄色与橙色的对比，相同之处是都有黄的成分，不同的是黄中无红，而橙中有红。邻近色对比在整体上形成既有变化又具有统一性的色彩魅力，在实际运用中容易搭配且具有丰富的情感表现力。但若需要表现画面的丰富感，仍需加大明度和纯度的对比。

配色效果：这种配色关系的色相幅度虽然有所扩大，但仍具有稳定、内敛的效果。形成的画面感比较统一协调且耐看，不会太活泼，但具有层次感。

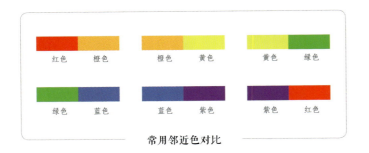

常用邻近色对比

↑ 利用绿色和不同纯度的蓝色共同构筑出孔雀羽毛的形态

↑ 浊色调的蓝色和紫色搭配，清爽中透露出理性，且形成了具有高级感的室内氛围

梵·高《夜晚的树木》　　　　　　　梵·高《丰收》

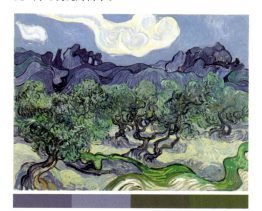

↑ 两幅画作均为梵·高的作品，且同为蓝绿色之间的搭配，但呈现出截然不同的色彩视觉感受。左图中所采用的蓝绿色大多为深色调，画面给人一种沉郁、幽深之感；右图中则大量运用浅色调的绿色和部分浅色调的蓝色共同构筑，画面具有清爽的生机感

↑ 左图中运用的黄色和橙色的饱和度均较高，情绪表达得比较饱满，给人带来了充满激情的视觉感受；右图中则采用了降低饱和度的柑橘黄色，虽然搭配的橙色纯度依旧较高，但画面的激情味道减弱，更多体现的是一种内敛的优雅

中差色对比：色相在色相环中色彩相距 90° 左右的对比，是强度介于强弱对比之间的对比关系。色相差异较为显著，如两种原色或两种间色之间的差异。

配色效果：这种色相关系具有一定的色彩对比差异，处理得当很容易达成统一、和谐，同时又不失对比、变化，色彩效果醒目、强烈、生动，可以形成令人兴奋的画面感。

常用中差色对比

↑ 运用不同几何图案的红色和黄色来构筑画面内容，可以呈现出现代气息。红色的明度变化提升了画面的层次感

↑ 具有明度变化的橙色花瓣具有强烈的吸睛作用，搭配饱和度略低的绿色叶片，降低暖色带来的刺激感

毕加索·手绘牛群装饰画

↑ 图中仅用红黄两色来塑造画面内容，手法比较简洁，但由于中差色对比本身即具有吸睛作用，因此整体的画面感并不单调

↑ 空间中的墙面和软装色彩利用绿色和紫色进行搭配，形成了具有艺术化氛围的居室环境

对比色对比：色相在色相环中色彩相距 120° 左右的对比，这种对比由于色彩距离较远，在视觉上互相冲突，色相之间缺乏共性，因此色彩性格差异很大，属于不易调和的色彩。

配色效果：这种色相关系的对比效果鲜明、强烈、刺激，容易使人兴奋、激动。但若画面效果处理不当，易显得刺眼、凌乱，滋生烦躁情绪。

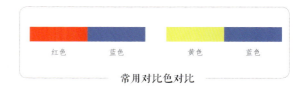

常用对比色对比

← 图中红蓝两色的纯度较高，色彩之间的对比较强烈，加入无彩色系的白色和黑色来分割画面，现代感极强

→ 图中的黄色纯度较高，比较吸睛。搭配的蓝色呈明度上的变化，色彩层次感提升

梵·高《星空》　　　　　　梵·高《田间劳作的男性》　　　毕加索·抽象艺术画

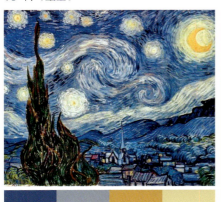 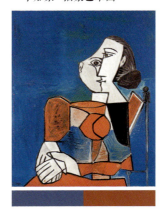

↑ 左图画面以蓝色为主色调，搭配黄色星光、清晰的笔触、流畅的线条，使天空中的元素浑然天成，表现出极强的印象色彩。右图画面则以黄色为主色调，搭配蓝色的天空，画面的明亮度有所提升

↑ 画面的背景色为深色调的蓝色，搭配人物衣服的深色调红色，给人带来沉稳的画面基调

第三章　色彩对比构成　065

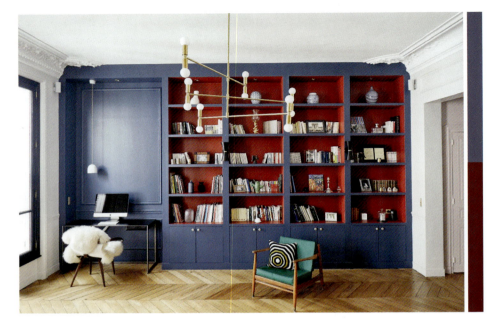

↑ 定制墙面柜运用红蓝两色塑造，饱和度较低的色相搭配具有复古感

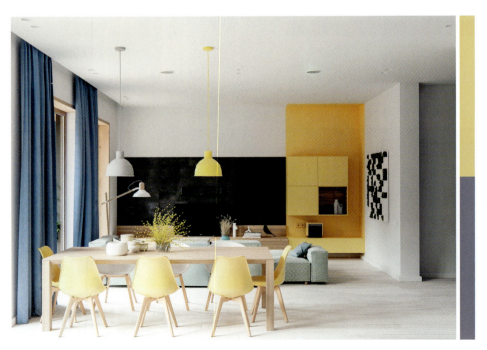

↑ 空间中的窗帘选用蓝色，餐椅、灯具和部分墙面为淡色调的黄色，色彩之间虽有对比，但比较柔和，塑造出的空间氛围适合大部分人群居住

互补色对比：色相在色相环中色彩相距 180°左右的对比，即处于色相环中直径两端位置上的对比。互补色对比的色彩距离最远，是色相对比的极限，也是色相最强的对比。在实际应用时，当两种补色并置在一起，为了突出对比效果，常需要把其中一种色彩强调出来，使其起支配作用，而弱化另一种色彩，令其处于从属地位。另外，如果把两种色彩的纯度都设置得高一些，那么两种色彩会被对方完好地衬托出特征，展现出充满刺激性的艳丽色彩印象。若想要降低配色带来的视觉冲击感，则可以适当降低两种颜色的纯度。

配色效果：这种色相关系的对比强烈刺激感官，特点是鲜明、充实、活泼、华丽，给人留下深刻的印象。互补色对比如果处理得当，是最具美感意义的配色。但若处理不当则会产生不协调、过分刺激、动荡不安、生硬等缺点。

↑ 以三角形和圆形组合而成的画面本身即具有动感效果，加入蓝色和橙色的互补色色相对比，视觉效果更加突出

← 海报的背景色为绿色，火车为红色，色彩之间的对比将画面体现得十分生动

↑ 黄色与紫色形成九等分的色彩构成，具有一定的规律性；色彩之间的强对比效果容易形成充满活力的色彩印象

← 将纯正的红色调整为桃红色，与绿色搭配时，时尚、艺术的气息更加浓郁

梵·高
《子午线》

莫里斯·德·弗拉曼克
《布吉瓦乡村》

↑ 作品中蓝色与橙黄色的互补运用，辅以色彩纯度的变化，画面色彩简洁且明亮，给人闲暇、舒适的色彩印象

↑ 画面以高对比的绿色和红色为主色调，色彩搭配的效果个性、鲜明

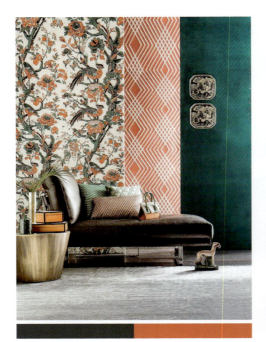

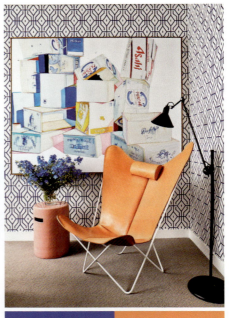

↑ 将暗色调的红色与绿色搭配作为墙面配色，相对于鲜艳色调的红色与绿色搭配，具有复古、典雅的意境

↑ 将鲜艳色调的蓝色运用在墙面中，形成清爽的空间氛围；搭配的橙色座椅则成为空间中的点睛用色

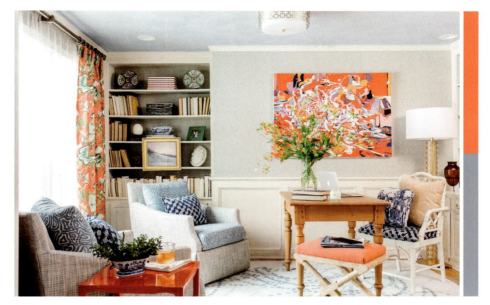

↑ 将橙红色与蓝色分散运用在室内设计中，在灰色为主色的空间中，显得优雅、清新且充满活力

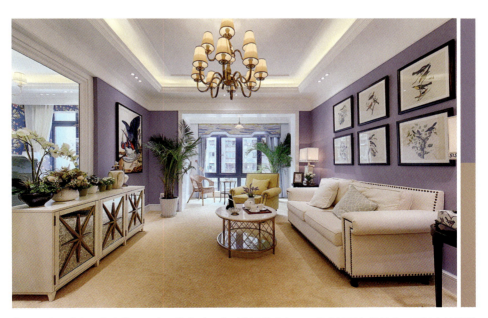

↑ 高纯度的黄色和紫色搭配，容易带来过于激烈的视觉冲击。不妨降低两色的纯度，可以有效降低刺激感

互补色中对比最典型的补色对是红与绿（纯度的极端对比）、黄与紫（明度的极端对比）、橙与蓝（冷暖的极端对比）。其中，红色与绿色的明暗对比近似，是最具视觉美感的补色对；黄色与紫色由于色相个性悬殊，可以成为补色对中冲突最大的一对；橙色与蓝色的明暗对比居中，是最活泼、生动的补色对。

（2）双色相对比构成的强度

色相对比的强弱体现，受色相在色相环上距离远近的影响。与基本色距离越近的对比越弱，距离越远的对比越强。不同的色相对比可以划分为弱、中、强三种对比形态，它们之间分别具有不同的优缺点，在表达配色效果时，可以按照需要来决定如何应用。

色相对比强度

类型		优点	缺点
弱对比	同类色对比	柔和、单纯、雅致	柔弱、含混、乏力
	类似色对比		
	邻近色对比		
中对比	中差色对比	明快、活跃、热情	单调、呆板、空洞
强对比	对比色对比	鲜明、响亮、强烈	生硬、杂乱、刺激
	互补色对比		

备注 互补色对比是比较难把握的色彩对比构成类型。由于互补色之间的对比容易产生强烈、刺激的效果，因此也会出现不安定且不容易协调的现象。互补色对比在运用中具有两方面特性。首先，当互补色并置时，色彩的对比效果最强烈，可以提高色彩的鲜明度。其次，互补色对比混合时容易出现脏灰色，纯度被快速降低。

| 同类色对比 | 类似色对比 | 邻近色对比 |

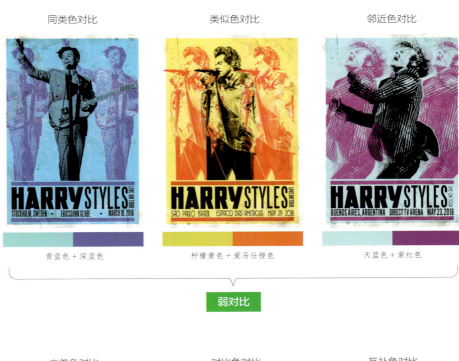

| 青蓝色 + 深蓝色 | 柠檬黄色 + 爱马仕橙色 | 天蓝色 + 紫红色 |

弱对比

| 中差色对比 | 对比色对比 | 互补色对比 |

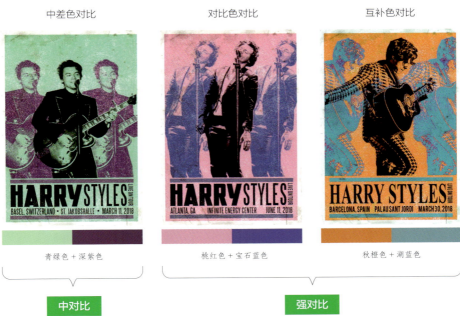

| 青绿色 + 深紫色 | 桃红色 + 宝石蓝色 | 秋橙色 + 湖蓝色 |

中对比　　　强对比

哈里·斯泰尔斯演唱会海报设计

（3）多色相对比构成的类型

除了依据色相环中两种色彩的距离远近进行分类之外，在色彩对比构成中也会出现三种以上的色相组合，如可以从三原色、三间色、三复色的角度理解色相对比关系，也就是三角型色相对比。或者选择两对对比色或互补色，形成四角型色相对比。

三角型色相对比：三角型色相对比指采用色相环上位于正三角形（等边三角形）位置上的三种色彩搭配的设计方式。三角型配色最具平衡感，具有舒畅、锐利又亲切的效果。最具代表性的是三原色组合，由于色相纯度最高，其组成的色相对比能起到最强烈的视觉效果。三间色对比在纯度上有所减弱，配色效果也相对温和。三复色对比产生的视觉效果又减弱了一些，但复色对比的色域却是最丰富的。

常用三角型色相对比

← 用纯度较高的三原色创作画面内容，张力十足

← 三间色作为画面中的色彩搭配，相对于三原色搭配来说，刺激感有所降低，但依然夺目

↑ 以蓝色和黄色作为背景色来分割画面，对比强烈，再利用红色点缀，形成的画面极具活力感。其间的黑色文字装饰则有效压制了三原色的刺激感，令画面看起来更加舒适

毕加索·装饰画　　　葛饰北斋·浮世绘

↑ 画面利用红、黄、蓝三原色来塑造，经典的配色关系令画面内容十分耐看，且不容易过时

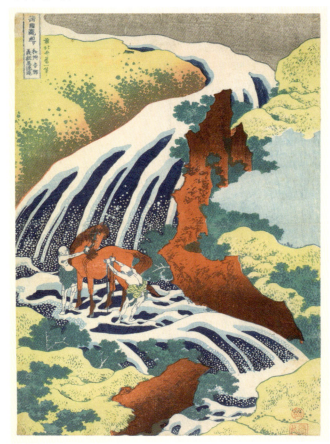

↑ 以饱和度较高的三间色作为室内配色，且令橙色占据较大面积，形成富有潮流感和艺术感的空间氛围，比较适合年轻人居住

↑ 降低了饱和度的三原色搭配，刺激感降低，显得更加沉稳

小贴士

　　在进行三角型色相对比创作时，可以选取色相环上位于正三角形上的三个颜色，其中一种颜色为纯色，另外两种做明度或纯度上的变化。这样的组合既能够降低配色的刺激感，又能够丰富配色的层次。如果是比较激烈的纯色组合，最适合的方式是将其作为点缀色使用，大面积的对比比较适合表达前卫、个性的设计诉求。

蒙德里安《红、黄、蓝的构成》

蒙德里安于1930年创作的《红、黄、蓝的构成》，成为几何抽象风格的代表作之一。其巧妙的分割与组合，使平面抽象成一个有节奏、有动感的画面，从而实现他的几何抽象原则，"借由绘画的基本元素：直线与直角（水平与垂直）、三原色（红、黄、蓝）和三个无彩色（白、灰、黑），这些有限的图案意义与抽象相互结合，象征构成自然的力量和自然本身。"而这一创作对后世的设计影响非常深远，无论是平面设计还是环境设计等，均能找到以《红、黄、蓝的构成》作为设计灵感的作品。

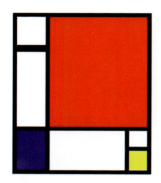

蒙德里安
《红、黄、蓝的构成》

← 左图为蒙德里安创作的系列作品《红、黄、蓝的构成》中最为经典的一幅。粗重的黑色线条控制着七个大小不同的矩形，形成简洁的结构。画面主导是右上方的鲜亮红色，不仅面积巨大，且色相极为饱和。左下方的一小块蓝色和右下方的一小块黄色与四块灰白色块有效配合，牢牢控制住红色正方形在画面上的平衡。画面中，除了三原色之外，再无其他色彩；除了垂直线和水平线之外，再无其他线条；除了直角与方块，再无其他形状

蒙德里安《红、黄、蓝的构成》在艺术领域中的运用：

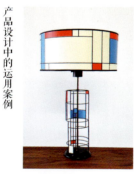

产品设计中的运用案例

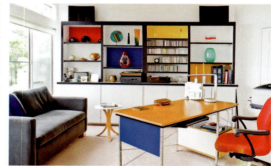

室内设计中的运用案例

海报设计中的运用案例

建筑设计中的运用案例

四角型色相对比：四角型色相对比指将两组对比色或互补色相搭配的配色方式，用更直白的公式表示可以理解为：对比色/互补色 + 对比色/互补色 = 四角型色相对比。

四角型配色能够形成极具吸引力的效果，暖色的扩展感与冷色的后退感都表现得更加明显，冲突也更激烈。最使人感觉舒适的做法是小范围地运用四种色彩；如大面积地使用四种色彩，建议在面积上分清主次，并降低一些色彩的纯度或明度，减弱对比的尖锐性。

常用四角型色相对比

↑ 运用红、绿、橙、蓝两组互补色构筑的画面，由于加入了灰色背景，整幅画面的视觉冲击并不十分强烈，但依然引人注目

↑ 依然是红、绿、橙、蓝两组互补色构筑的画面，但由于色彩之间存在大量的重复组合，整幅画面的色彩感极强

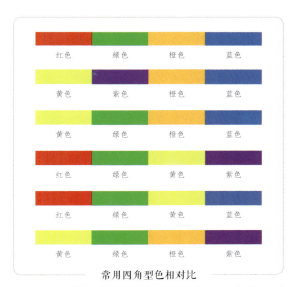

↑ 降低了明度的红、绿、黄、蓝四色之间的搭配，柔和感增强，表现出优雅的美感

第三章　色彩对比构成

莫里斯·德·弗拉曼克
《塞纳河上的驳船》

梵·高
《夜间咖啡馆》

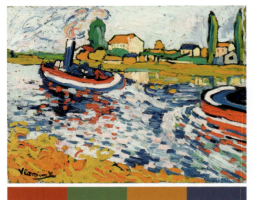

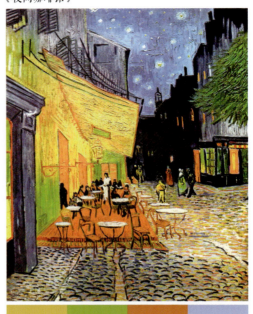

↑ 以红、绿、橙、蓝四色塑造的画面非常生动，色彩搭配带来的愉悦感呼之欲出

↓ 以红、绿、黄、紫四色作为空间中的软装配色，显得活泼、生动；为了避免配色过于刺激，用无色系进行调和

↑ 以黄、绿、橙、蓝组合的画面，暖色调在冷色天空的映衬下十分显眼

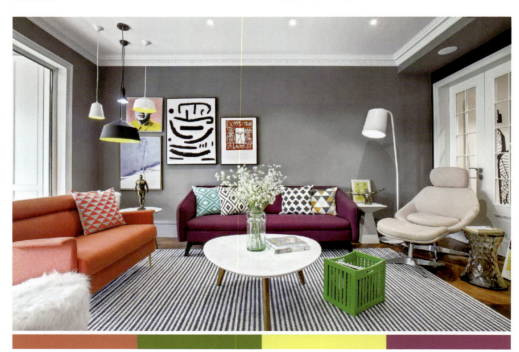

全相型色相对比： 全相型色相对比配色是所有配色方式中最开放、最华丽的一种，其使用的色彩越多就越自由、喜庆，具有节日气氛，通常使用的色彩数量有五种。想要营造活泼但不会显得过于激烈的氛围就使用五色全相型。六色全相型是色相数量最全面的一种配色方式，包括两个暖色、两个冷色和两个中性色，比五色全相型更活泼一些。

常用五色全相型色相对比

毕加索
女性主题抽象画

← 运用品红、橙、黄、蓝、紫组合而成的画面，由于色相比较清亮，整幅画面带来活力、轻快的视感。另外，其中的紫色为深红色和品红色的叠色效果

亨利·马蒂斯
《科利乌尔的窗景》

← 画面中的色彩包括樱花红色、爱马仕橙色、金黄色、青绿色，以及藏蓝色，色彩之间的搭配形成极具艺术化的画面氛围。同时利用潮流元素——火烈鸟图案来凸显画面内容，是与时俱进的设计方案

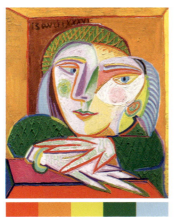

← 运用红、橙、黄、绿、蓝五色来塑造画面印象，且五色之间具有不同的明暗关系，整幅画面给人一种丰富的色彩感

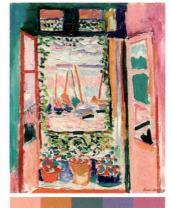

← 画面中的红、橙、绿、蓝、紫五色均不是纯色，而是融合了临近颜色呈现出的复色，因此画面给人的视觉印象极具表现力

第三章　色彩对比构成　　077

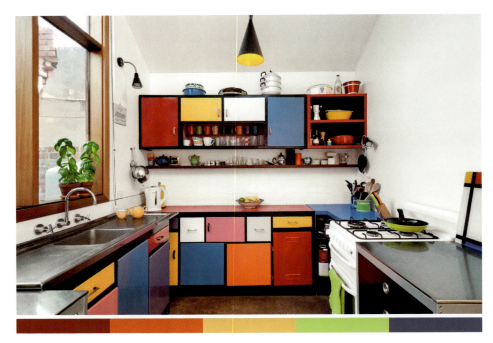

↑ 将红、橙、黄、绿、蓝五色运用到橱柜和厨具的设计之中，塑造出一处充满活力的厨房空间

↑ 五色全相型配色所具有的活力和愉悦感，非常适合儿童房设计。若觉得大面积使用五种色彩的视觉冲击力过于强烈，则可以将五色运用到软装饰品之中

| 红色 | 橙色 | 黄色 | 绿色 | 蓝色 | 紫色 |

<center>常用六色全相型色相对比</center>

梵·高
《奥维尔花园》

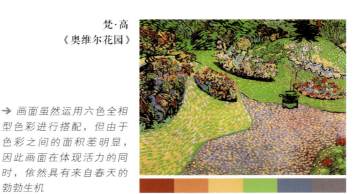

→ 画面虽然运用六色全相型色彩进行搭配，但由于色彩之间的面积差明显，因此画面在体现活力的同时，依然具有来自春天的勃勃生机

↑ 利用带有浊调的六色全相型色彩来塑造画面内容，同时结合灰色调进行搭配，画面充满活力的同时，又不会显得过于刺激

↑ 饱和度较高的六色全相型色彩带来神秘且充满艺术化的画面感。纯色之间的搭配十分引人注目，带来心情澎湃的感受

↑ 将六色全相型色彩融入室内软装设计之中，可以营造出充满活力的家居氛围。若色彩的饱和度和明度均较高，则空间的女性化氛围更加浓郁

2 明度对比构成

明度对比构成是指将两个或两个以上不同明度的色彩并置在一起时，所产生的色彩明暗程度的对比。如果色彩只有色相和纯度的差别，而明度非常接近，色彩就会处于同一个层面上，其视觉效果会含混不清。最终会导致色彩的轮廓形态、层次、空间关系等难以识别。因此可以得出，明度对比的运用，其目的在于将色彩的深浅适度拉开差距，让色彩明度处于不同层面。

（1）明度对比的基调

按照孟塞尔色彩系统中的明度色阶表示法，明度在黑色至白色之间分为 9 个等级，标号为 1~9 号，外加 0 号的黑色和 10 号的白色，共有 11 个色阶。这 11 个色阶基本概括了所有无彩色和有彩色的明度差异，理解其中的组合规律，可以对色彩的明度对比了然于心。另外，这 11 个明度色阶还可以分成高、中、低三种明度基调。

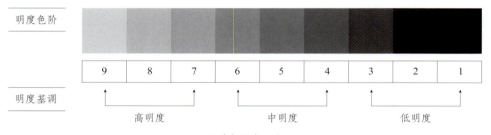

明度色阶表示法

明度基调

类型	概述	画面表现
低明度基调	在明度色阶中，画面的颜色明度由 1~3 号的色阶组成	具有朴素、浑厚、沉重、低沉之感，因而也会产生压抑、孤独，甚至恐惧的情感感受
中明度基调	在明度色阶中，画面颜色的明度由 4~6 号的色阶组成	具有稳定、成熟、平实、柔和、含蓄、明晰的色彩感觉
高明度基调	在明度色阶中，画面颜色的明度由 7~9 号的色阶组成	具有亮丽、活跃、轻快、明朗、纯洁、朦胧的色彩感觉

> **备注** 在明度基调中分别以 8 号、5 号和 2 号为主色。主色明度的变化决定了这三个明度区可以产生不同的色彩感觉。

 低明度基调 中明度基调 高明度基调

（2）明度对比的强度

 在变化万端的色彩世界中，颜色与颜色之间的明度对比具有多样的组合方式。例如，会出现高明度基调与低明度基调之间的对比，或者中明度基调与低明度基调之间的对比等，因此可以将明度对比的情况归纳为长调、中调和短调。

明度对比强度

类型	概述	画面表现
短调对比	明度差在 3 个级数之内的为明度弱对比	明度差别不大，画面感显得含混，图像清晰度较低，画面效果模糊、柔和
中调对比	明度差在 4~6 个级数之间的为明度中对比	明度有一定的差别，画面感较平和，图像易于识别，但光感不强；画面效果鲜明、清晰
长调对比	明度差在 7 个级数以上的为明度强对比	明度差别较大，构成的画面光感较强，清晰程度高，画面效果强烈、刺激

> **备注** 明度对比的强弱包括主色与搭配色之间的关系和搭配色与搭配色之间的差异。在具体运用当中可以增加更多的搭配色，只要不超出限定的色阶范围，就不会改变原有的对比效果。

以低明度的蒸汽灰色为基色，分析明度对比的强度关系

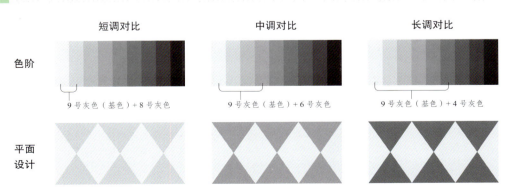

（3）明度对比的9大调

如果把不同的明度基调与不同的明度强度对比进行组合，还可以得到各具特色的明度对比关系和对比效果。也就是说高、中、低三个明度基调分别通过强、中、弱的明度对比搭配，可形成9种不同的对比关系，这就是所谓的明度9大调。明度9大调是色彩世界关于明度对比的基本规律，9大调在不同画面中出现而带来不同的色彩感觉，建立起该画面的基本样貌。

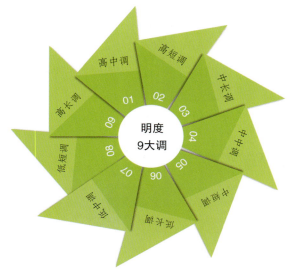

明度9大调

明度9大调对比关系

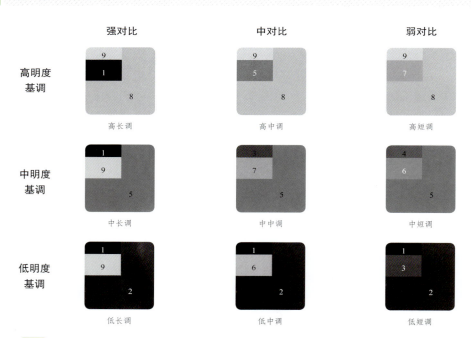

备注 9种不同明度搭配在画面中所占面积比例为主色调占70%，辅色调占25%，参与色调占5%。70%的主色调决定画面高、中、低的明度基调；25%的辅色调决定明度的对比关系，是强对比、中对比还是弱对比。另外5%的参与色调起到丰富画面的作用，可根据实际需要灵活组合。

明度9大调形成的画面感效果分析

类型	画面构成的颜色分析	画面感觉分析
高长调	高明度颜色为主，辅助色与主色差异属于长调（7级以上）对比	画面明度对比强烈，色彩感觉刺激、热烈，可以传达活泼、明快的情感，适合表现儿童主题的画面
高中调	主体颜色明度较高，辅助色与主色为中调（4~6级）对比，且颜色的明度色阶向高明度一端靠近（4~9级）	色彩感觉明快、活泼
高短调	主体颜色明度较高，辅助色与主色之间的明度差级继续缩小，明度色阶更接近高明度的一端	色彩感觉柔和、鲜亮，可塑造优雅、轻柔的气氛，但容易显得苍白
中长调	主体颜色以中明度颜色为主，辅助色与主色明度对比属于长调（7级以上）	色彩感觉明确、果断且有力，形成的画面效果舒适、充实，给人稳定的感觉
中中调	主体颜色以中明度颜色为主，其他颜色接近主体颜色的明度，且明度对比属于中调（4~6级）	画面色彩感觉丰富、温和、细腻
中短调	主体颜色以中明度颜色为主，其他颜色接近主体颜色明度，且明度对比为短调（3级以内）	色彩感觉朴实无华，形成的画面效果常给人以模糊、深奥及不确定的感受，运用不恰当会带来乏味、憋闷的不舒适感
低长调	主体颜色以低明度颜色为主，辅助色与主色差异属于长调（7级以上）对比	色彩感觉深沉、庄重，形成的画面深沉而具爆发力
低中调	主体颜色以低明度颜色为主，辅助色与主色为中调（4~6级）对比	色彩感觉低沉、肃穆
低短调	主体颜色以低明度颜色为主，其他颜色接近主体颜色的明度，且明度对比为短调（3级以内）	色彩感觉虚幻、忧伤，画面效果显得压抑、忧郁，一般较少使用

高长调

高中调

高短调

中长调

中中调

中短调

低长调

低中调

低短调

明度对比构成

（4）明度对比构成的运用

由于明度的独立性，任何两种或两种以上的颜色搭配在一起，都会发生明暗关系，产生明度对比。利用色彩之间的明度对比，可以清晰地呈现出画面的层次感和空间关系。总结得出，明度对比具备两个显著特征，即强烈的色彩明暗感以及鲜明的色彩层次感。在进行设计应用时，可以通过多样化的手段来体现明度对比构成的优势。

明度对比构成的运用特点

① 当纯度相同时，明度较高的色彩处于明度较低的色彩中，明度高的色彩会显得更加明亮。
② 适当拉开主色调与辅色调之间的明度差，能够起到凸显主色调主体地位的作用。
③ 如果降低一种色彩在画面中的突出地位，可以通过缩小色彩间明度差的方式来实现，如此一来色彩相互间的清晰度也会降低。

↑ 在蓝色方块内叠放黄色圆形图案，两者纯度一样时会发现，黄色具有比蓝色明亮的感觉；如果将蓝色圆形图案叠放在同纯度的黄色方块内，明度较高的黄色依然会显得更加明亮

↑ 画面中两个圆形图案的明度相同，但由于左图中圆形图案的色调与背景色之间的明度差较大，右图中圆形图案的色调与背景色之间的明度差较小。因此，左图中的圆形图案明显比右侧的圆形图案突出

明度对比构成在无彩色系和有彩色系中均可以发生，形成的视觉效果可以呈现出变化多端的形态。其中有彩色系中的明度对比又分为同色相明度差对比和不同色相之间的明度差对比两种形式。

明度对比构成的类型

无彩色系中的明度对比：明度对比构成在无彩色系中同样具有丰富的表现力。尤其是无彩色系中的灰色，可以通过明暗对比细致地表现出画面内容。灰色一般可以分为高明度的浅灰色、中等明度的中灰色和低明度的深灰色三种不同的明度类型。黑白照片中的细节主要借助于灰色的不同层次来表现。另外，高明度的白色与低明度的黑色搭配在一起时，也会形成强烈的视觉冲击。

有彩色系中的明度对比：在有彩色系里，明度对比一般有两种类型，一种为同色相的明度差，一种为不同色相之间的不同明度对比。

- 同色相明度差对比：即为色彩单一的明度因素对比。同一色相的低明度色彩与高明度色彩组合，会出现与无彩色系组合原理相同的明度对比关系。
- 不同色相间明度差对比：指不同色彩之间的明度差。这种对比形式涉及色相和明度两个因素。不同色彩的明度性质有所不同，如果将高明度色彩与低明度色彩进行组合，会呈现出不同明暗程度的明度对比。

← 无彩色系中的明度对比。不同明度的灰色组合搭配在一起最易形成高级感，而且不易过时

← 有彩色系中同色相明度差对比。将同一色相的明度对比运用在设计之中,可以产生协调的观感,也容易塑造明确的氛围

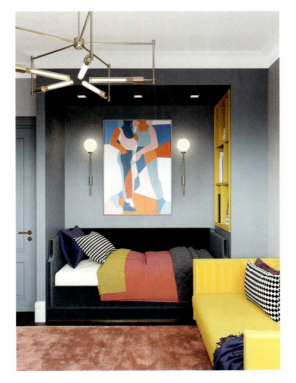

← 有彩色系中不同色相之间的明度差对比。利用不同色相之间的明度差对比,可以塑造出层次丰富的画面内容,且适合表达生动、活泼的主题

3 纯度对比构成

纯度对比也称为"色彩饱和度对比",是指将两个或两个以上不同纯度的颜色并置在一起,产生的色彩鲜艳或混浊的视觉感受。

(1) 纯度对比的基调

将一个纯度为100%的纯色同灰色相混合,并按一定比例不断增加灰色,直至变成完全的中性灰,就可以获得一个完整的纯度变化色阶。

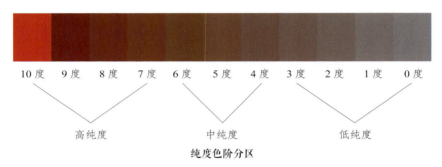

纯度色阶分区

这种色彩变化也可以通过孟塞尔色彩系统来理解。按照孟塞尔色彩系统中的纯度色阶表示法,纯度序列由最外面的鲜艳色以及内部的含灰色构成横向排列,从内到外共分为11个级差。其中的1号色与纵向代表明度变化的5号中灰色连接,5号中灰色也兼具了0号纯度色的任务。由于色立体为圆球状,而10号色正处于中间的色相环位置,对应24色相环上的任意一色。这11个级差按照纯度的变化形成三种纯度基调,分别为低纯度基调(灰调)、中纯度基调(中调)和高纯度基调(鲜调)。

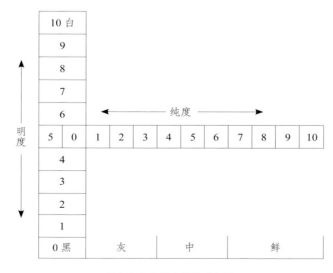

孟塞尔色立体中的纯度基调

纯度基调

类型	概述	色彩特征	画面表现
低纯度基调	0~3号色为低纯度色，非常接近中性灰，也称灰调	低纯度基调的色彩特征较弱，视觉效果柔和，注目程度低，能令人持久注视	以低纯度色为主的画面（面积占70%）具有自然、简朴、安静、随和、脱俗的感觉，但运用不当则会产生悲观、陈旧、含混、乏力等效果
中纯度基调	4~6号色为中纯度色，也称中调	中纯度基调的色彩特征比较温和，不会产生刺眼的视觉效果	以中纯度色为主的画面（面积占70%）具有耐看、平稳、柔软、沉静的特点，但运用不当会产生平淡、消极等效果
高纯度基调	7~9号色为高纯度色，是纯色或稍带灰调的鲜艳色，也称高调或鲜调	高纯度基调的色彩特征明确、有力，对视觉刺激的效果强，对心理情感作用明显，但容易使人疲倦，不能持久注视	以高纯度色为主的画面（面积占70%）具有鲜艳、明快、积极、色相感强的特点，但运用不当会产生疯狂、刺激等效果

低纯度基调

中纯度基调

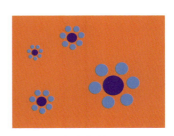
高纯度基调

（2）纯度对比的强度

色彩之间纯度差别的大小决定着纯度对比的强弱，可以分为纯度弱对比、纯度中对比、纯度强对比三种，不同的对比形态可以令画面感觉各具特色。

纯度对比强度

类型	概述	画面表现
纯度弱对比	纯度色阶在3级以内的对比为弱对比	各色彩之间的纯度差别较小，会产生边界不清的情况，以致画面感较平、层次感差，还会出现脏、灰的现象
纯度中对比	纯度色阶在4~6级之间的对比为中对比	由于色彩纯度差异处于适当的距离，因此可以形成柔和、耐看的视觉效果，是日常生活和艺术设计中最为普遍的色彩关系
纯度强对比	纯度色阶在7级以上的对比为强对比	由于色彩的纯度差异较大，画面的色彩鲜艳突出、主体鲜明、特征显著，但有时也会产生一定的视觉刺激

以酒红色为基色，分析纯度对比的强度关系

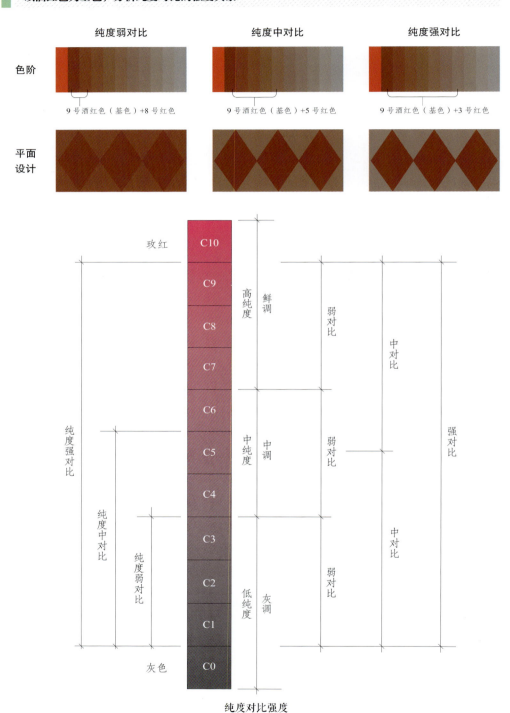

（3）纯度对比的9大调

和明度对比相同，纯度对比通过不同基调和不同强度的对比组合，也可以形成9种不同的纯度对比关系和对比效果，即纯度9大调。

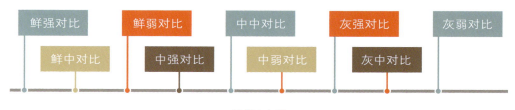

纯度9大调

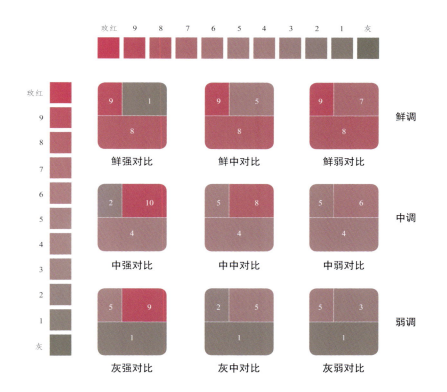

> **备注** 9种不同色调的纯度对比，按其横向进行分析可以找出一定的规律。第一横排的鲜强对比、鲜中对比和鲜弱对比，都带有一个"鲜"字，表示都是以8号鲜色为主色构成的对比；第二横排的中强对比、中中对比、中弱对比，都带有一个"中"字，表示都是以4号中等灰度色为主色构成的对比；第三横排的灰强对比、灰中对比、灰弱对比，都带有一个"灰"字，表示都是以1号低纯度色为主色构成的对比。再来看三个竖列，则分别表示强、中、弱的纯度对比强度。

纯度 9 大调形成的画面感效果分析

类型	画面构成的颜色分析	画面感觉分析
鲜强对比	主体颜色以高纯度的颜色为主,辅助色与主色差异为 7 级以上	画面效果鲜艳、生动、活泼、华丽、强烈
鲜中对比	主体颜色以高纯度的颜色为主,辅助色与主色差异为 4~6 级	画面色彩效果适中,鲜、灰色的反差中等,画面感觉较刺激、生动
鲜弱对比	主体颜色以高纯度的颜色为主,辅助色与主色差异为 1~3 级	由于整体画面的色彩纯度都较高,色彩之间的鲜、灰色反差小,画面效果和谐、稳定
中强对比	主体颜色以中纯度的颜色为主,辅助色与主色差异为 7 级以上	画面效果适当,是比较适合大众的色彩搭配
中中对比	主体颜色以中纯度的颜色为主,辅助色与主色差异为 4~6 级	画面效果温和、静态、舒适
中弱对比	主体颜色以中纯度的颜色为主,辅助色与主色差异为 1~3 级	由于画面色彩之间的纯度差别不大,因此画面效果平板、含混、单调
灰强对比	主体颜色以低纯度的颜色为主,辅助色与主色差异为 7 级以上	由于画面中灰色系的颜色较多,但又有高纯度的颜色做点缀,因此画面效果大方、高雅又活泼
灰中对比	主体颜色以低纯度的颜色为主,辅助色与主色差异为 4~6 级	由于画面中颜色与颜色之间的对比较弱,因此画面效果和谐、沉静
灰弱对比	主体颜色以低纯度的颜色为主,辅助色与主色差异为 1~3 级	画面效果雅致、细腻、耐看、含蓄、朦胧

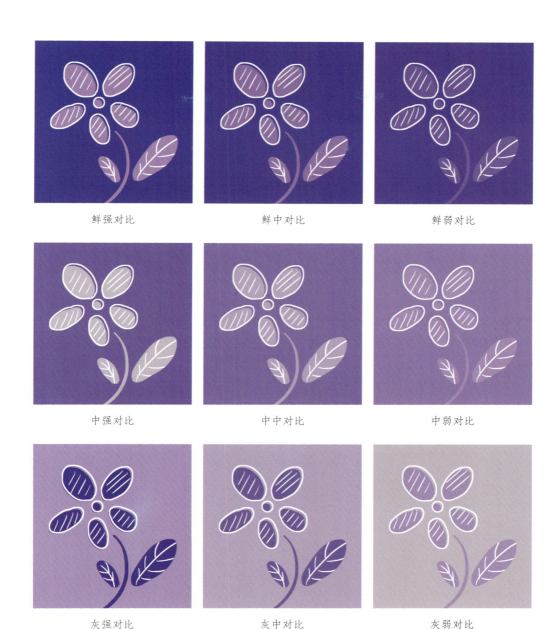

鲜强对比	鲜中对比	鲜弱对比
中强对比	中中对比	中弱对比
灰强对比	灰中对比	灰弱对比

纯度对比构成

（4）纯度对比构成的运用

在纯度对比构成中，若要形成既沉稳又不失明艳的搭配效果，可以通过两种手段来完成。一种为将高纯度色彩与低纯度色彩拉开距离，另一种则是将低纯度色彩与其他高纯度色彩或无彩色进行搭配组合。另外，纯度对比构成包括单一色相纯度对比和多色相纯度对比两种类型。

纯度对比构成的类型	单一色相纯度对比	同色相因为含灰量的差异而形成的纯度对比
	多色相纯度对比	当两种或多种色相并置时，因为各色相的纯度不同，所产生的对比感受

↑ 将同一色相的高纯度色与低纯度色拉开距离，呈现出的画面色彩感强烈，效果明显；整体画面柔和、沉静，灰而不脏

↑ 同一色相的颜色之间没有拉开纯度距离，呈现出的画面效果对比较弱，画面感觉文雅、沉静

↑ 将不同色相之间纯度高和纯度低的色彩并置在一起，同样可以感受到色彩纯度差带来的视觉影响力

↑ 将不同色相之间纯度相近的色彩并置在一起，画面感觉依然较文雅，但由于色彩之间具有冷暖对比效果，因此画面相对具有活泼感

思考与巩固

1. 色相对比构成可以分为哪些类型？不同类型的特点是什么？
2. 如何理解明度对比构成的基调与强度？
3. 明度对比构成的9大调分别指什么？可以产生什么样的画面感觉？
4. 如何理解纯度对比构成的基调与强度？
5. 纯度对比构成的9大调分别指什么？可以产生什么样的画面感觉？

色彩调和构成

第四章

色彩搭配讲究和谐，若将毫无内在联系的色彩组合在一起，会因色彩对比强烈产生不舒适感。色彩调和构成则是配色美的一种手段，通过色相、明度、纯度等方面的要素构成和谐、稳定的色调，以满足人们视觉心理平衡的需要。

扫码下载本章课件

一、色彩调和的认知

学习目标	了解色彩调和构成的概念以及意义。
学习重点	掌握色彩调和构成的五个原则,并学会应用。

1 色彩调和构成的概念与意义

色彩调和是指两个或两个以上的颜色有秩序地组织在一起,构成和谐的、能够使人产生舒适感的色彩搭配。在色彩设计中,色彩调和是减少差异、缓解对比和化解矛盾的有效方法。

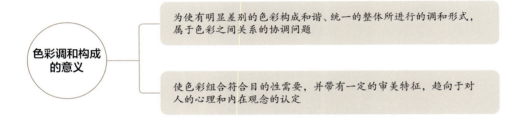

色彩调和构成的意义
- 为使有明显差别的色彩构成和谐、统一的整体所进行的调和形式,属于色彩之间关系的协调问题
- 使色彩组合符合目的性需要,并带有一定的审美特征,趋向于对人的心理和内在观念的认定

小贴士

一般来说,色彩调和主要是解决色彩在运用中的协调问题。但有时在色彩构成的运用中,也存在些不协调的色彩搭配,却能够符合人们的应用需求。例如,消防设备大多为红色和黄色的组合搭配,尽管两种颜色在色彩属性与面积处理上不符合色彩协调美的搭配原则,但用色的目的在于引起人们的注意,警示此处危险不宜靠近。诸如此类的色彩搭配,也可以认定为是色彩调和的表现。

阅读扩展

色彩对比与调和的关系

色彩的对比与调和是色彩辩证关系的两个方面。颜色与颜色之间的关系或相互作用,形成了色彩的对比与调和。成功的色彩画面必须是调和中有对比,对比的最终结果则需要是调和的。调和是通过对比表现出来的,对比则是调和赖以表现的手段。在色彩构成之中,没有无对比的调和,但却存在着不调和的对比。

2 色彩调和构成的原则

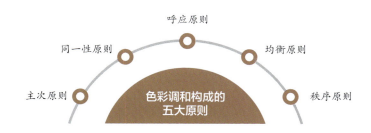

主次原则：当多种色彩进行组合时，若要达到调和的目的，需要对使用的颜色进行主次划分。通常在画面中会划分出主角色、配角色和点缀色三种。

主角色、配角色和点缀色的使用方式

分类	定义	画面占比	概述
主角色	统率整个画面的主色调，起到控制画面整体色彩倾向的作用	一般占据整体画面面积的70%左右	○高纯度的色相具有较强的视觉注目性，适合做主角色 ○接近画面中心的色块容易形成视觉焦点，是主角色的优选位置
配角色	为烘托主角色而存在的色彩，其确立取决于和主角色的对比关系	一般占据整体画面面积的25%左右	○运用形式主要包括色相衬托、明暗衬托、纯度衬托、位置衬托等
点缀色	在画面中所占面积较小，起到画龙点睛的作用	一般占据整体画面面积的5%左右	○具有活泼、醒目的特性

主角色　　　　　配角色　　　　　点缀色

← 以纯净感较高的米色做主角色，应用于画面背景之中，与暗色调的灰色（配角色）形成色相对比，加之立体图案的融入，整幅画面的层次感分明。作为点缀色的桃红色则为整幅画面注入了生机与活力

同一性原则：当两个或两个以上的色彩因差别过大而产生了强烈的不协调感时，可以运用同一性原则进行调和。例如，增加每个颜色的同一因素，使产生强烈刺激的色彩之间逐渐缓和，增加具有同一性的因素越多，调和感就越强。

备注 形成同一性的因素有很多，主要包括同色相、同明度、同纯度、同风格等。

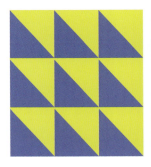

← 左图中运用纯度较高的蓝色和黄色图案构图，画面的对比强烈，具有冲击力。右图中降低了黄色的纯度，且将若干个原本饱和度较高的蓝色图案调整成和背景黄色纯度相近的颜色，整幅画面的对比度有所下降，调和效果明显

呼应原则：利用色彩的呼应可以调节对比过度、悬殊过强的失衡画面，呼应可以使画面恢复平衡。应用时依然可以从色彩三要素，色彩之间的面积、位置等因素上来进行变化，使画面在视觉上产生整体的协调感。

← 左图与右图中的三角形色彩运用均较多，但由于左图中的三角形色彩运用毫无规律，整幅画面给人一种不稳定感，且视感杂乱。右图中的三角形则运用了纯度和明度相当的三原色与三间色，色彩之间存在呼应，因此整幅画面虽然色彩冲击感较强，但具有稳定的协调感

均衡原则：其目的在于令色彩之间形成均齐的严谨性与平衡的自由度，最终达成视觉上的协调感。色彩调和的均衡感主要取决于色彩的重量感。例如，可以将重色设计在靠近画面的中心位置，奠定画面的稳定感；将轻色设计在远离画面中心的位置，使画面稳定又不失轻快。

← 靠近中心位置的图案采用重色，令整幅画面有了视觉中心，奠定画面的稳定性。周围色彩采用轻色，避免重色过多带来压抑感

秩序原则：通过色彩三要素的变化，以及利用面积、位置等因素，使色彩构成保持连续均衡的间隔。色彩构成的秩序感可以通过色彩的反复、渐变、突变、运动等形式来完成。

色彩构成的秩序感形式

分类	概述
反复形式	通过某一色彩组合的规律性重复而产生连续、有条理的秩序
渐变形式	通过色相、明度、纯度、面积、位置、聚散、疏密等因素的层次变化，产生鲜明有力、规则的秩序感
突变形式	在色彩反复、渐变的秩序变化中，引入非秩序因素，打破色彩布局的平稳与单调
运动形式	运用不对称的色彩布局使画面重心偏移到画面的某一边，产生视觉上的运动秩序

← 反复形式：画面中三角色块的颜色不一，但由于黑色块被大量反复利用，整幅画面的稳定性依然较高

→ 渐变形式：画面的明度从右上到左下依次加深，形成的渐变效果，带有一定的律动性

← 突变形式：在纯度较低的画面背景中突然出现纯度较高的色彩，且色相之间存在对比关系，整幅画面变得耐人寻味

→ 运动形式：画面中的三角形通过叠压令画面产生了立体层次感。另外，虽然画面中色彩较多，但从右上到左下的色彩明度逐渐加深，加强了画面的动感效果

思考与巩固

1. 如何理解色彩调和构成的概念？
2. 如何运用色彩调和构成中的主次原则按比例分配作品中的色彩搭配？
3. 色彩调和构成中的同一性原则和呼应原则之间有着怎样的异同点？
4. 色彩调和构成中均衡原则的目的是什么？如何进行运用？
5. 色彩调和构成中的秩序原则存在几种形式？有什么特点？

二、色彩调和构成的类型

学习目标	了解色彩调和构成四种类型。
学习重点	掌握同一调和、推移调和、分割调和,以及秩序调和的特点。

1 同一调和

同一调和是指通过调整色彩三要素中的某一要素,使之趋于相近,最终达到色彩调和的目的。同一调和包括同色相调和、同明度调和,以及同纯度调和。

同色相调和:指在色相环中 60°之内的色彩调和,由于其色相差别不大,因此非常协调。在色彩组合方面,应选择在明度或纯度上有所差别的颜色,才能获得协调的调和效果。

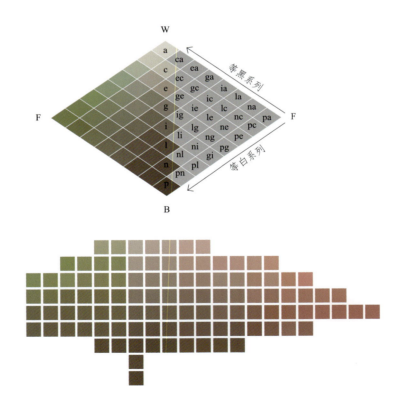

↑ 以奥斯特瓦尔德色立体、孟塞尔色立体为例,同色相调和是指在同一色相页上各色的调和

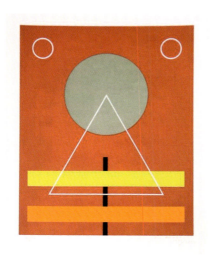

↑ 运用色相相近的红色、黄色和橙色来构建画面内容，同时略微降低背景红色的饱和度，整幅画面的色彩搭配既协调，又有能够引人注目的焦点色

↑ 海报作品中运用蓝色系来构建画面内容，虽然用色比较单一，但由于蓝色之间存在明度变化，整幅画面调和中不失色彩的层次变化美感

 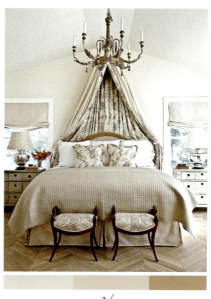

↑ 左图中的床品与整体空间的色差过大，使空间流于散漫、不安定；右图将床品颜色调整为和空间整体配色相协调的同相型配色，营造出家庭的温馨、和谐

同明度调和： 指采用相同明度的色彩进行组合，其色彩的深浅基本一致，可以都是浅色，也可以都是深色，但色相或纯度需要有所不同，才能获得含蓄、丰富、高雅的色彩调和效果。

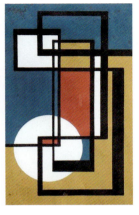

↑ 以孟塞尔色立体为例，同明度调和是指在同一水平面上各色的调和。由于同一水平面上的各色明度相同，只有色相、纯度的差别，所以除因色相、纯度过分接近而模糊，或互补色之间纯度过高而不调和外，其他搭配均较为和谐

↑ 画面中运用到的色彩多为柔和色调，中纯度、高亮度的色彩组合，形成了具有高级感的画面情调

↑ 画面中运用到的色彩多为暗灰色调，给人一种沉稳感，且具有男性的力量感

×

✓

↑ 左图中淡色调的绿色餐椅在整体偏沉稳的空间中，由于明度差过大，显得较为轻浮，缺乏稳定感。右图中将餐椅的颜色调整为孔雀绿，其色调缩小了与家具、地板之间的明度差，空间配色稳定，有视觉焦点

同纯度调和：指采用相同纯度的色彩进行组合，色彩在色相、明度方面均有变化。同纯度调和包括同为高纯度、同为中纯度和同为低纯度三种类型。由于色彩纯度相同，基调一致，最易达成统一的配色印象。但色彩在色相、明度方面依然要适度拉开距离，才能获得饱满、生动的色彩调和效果。

↑ 画面从左至右依次为高纯度配色、中纯度配色和低纯度配色，在色相方面采用了不同明度的橙、黄、蓝三色，形成了鲜艳、舒适、雅致的不同色彩印象

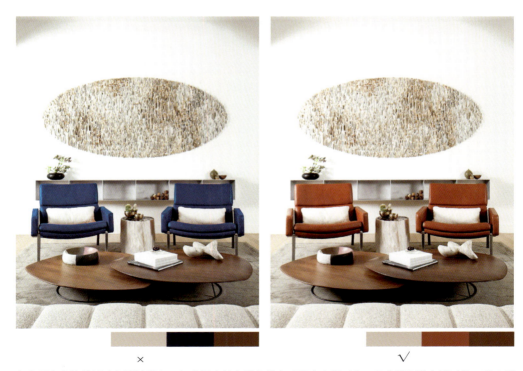

↑ 左图中座椅接近暗色调的蓝色，与空间中的有彩色棕色系既有色相对比，又有强烈的色调对比，给人不安定感。右图中将座椅的色调与棕木色系靠近，统一成暗浊色调，且降低了色相差，整体配色更加和谐

第四章　色彩调和构成

2 推移调和

推移调和是指在色相、明度或纯度的对比中出现较混乱或刺激的局面时,可以通过色阶渐变的方式使画面上的色彩形成一种秩序化的推移,如等差或等比的推移方式。这种充满节奏的调和效果可以令画面在产生变化的同时,又不会显得杂乱无章。推移调和包括色相推移、明度推移、纯度推移、综合推移四种。

色相推移: 指利用色相环的位置关系组织画面色彩变化的构成形式,是一种色相向其他色相逐渐变化、推移的过程。色彩可选用色相环上的纯色做纯色色相推移,也可选用含有白色或浅灰色的色相环做含灰色色相推移。

香港通用邮票(1997)

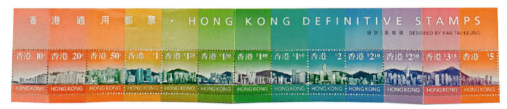

↑ 设计者选用了一张以香港海岸线为主题的照片,来完成一组色相推移的作品。作品中从左边的粉红色开始,逐渐过渡到黄、绿、蓝、紫,最后又回到暖色

色相推移的分类

分类	概述
全色相推移	○指按照光谱的全部色相顺序构成的色相推移 ○由于全部色相占据画面,使用任何一种颜色作为背景色,都可能使推移中的某一颜色与背景色混淆而产生消失感,因此背景色一般选用无彩色,以使画面协调
部分色相推移	○指使用2~3个色相做部分色相推移 ○使用的色彩较少,推移秩序在画面中可出现单元性重复 ○从一种颜色推移至另一种颜色,由于两种颜色的相加量不同,可形成多个中间色阶,使推移自然流畅

备注 无论是全色相推移还是部分色相推移,都应注意推移色相与画面空间大小的比例相协调,即推多少色阶应根据色相差异及形态空间的比例大小来决定。一般来说,多色阶且不相混淆的色彩可以构成优美的色彩推移序列。

↑ 类似色渐变推移：由红色到黄色的渐变式推移形式，由于红黄两色均属于暖色，整幅画面给人的感觉热情且具有活力

↑ 邻近色渐变推移：由黄色到绿色的渐变式推移形成的画面，具有温暖感的同时，也具备着蓬勃的生命力

↓ 对比色渐变推移：以蓝、黄两色作为推移色彩，通过两种色彩之间的明度变化，以及相互叠加产生的补色来塑造画面内容，使画面对比在分明中又带有相互融合的协调特色

↓ 全色相推移：运用光谱中的红、橙、黄、绿、青、蓝、紫七色做全色相推移，并通过色相之间的明度变化，产生出更多的色彩关系，再运用白色作为背景色对多色彩进行统一，整幅画面整洁、干净，又充满动感的魅力

第四章　色彩调和构成

明度推移：指向一个或多个色彩中加入白色或黑色，形成明度等差级系列色彩，然后由浅到深或由深到浅进行排列组合，属于渐变构成。利用明度推移构成的画面层次和色彩关系明确，给人以明显的空间深度和光影幻觉，具有一种单纯的秩序美。

→ 单色明度推移：以樱草黄色作为推移的起点，以暖棕色作为推移的终点，多色阶色彩按照一定规律组合而成的画面稳定性较高，同时也避免了单一色相形成的单调视感

↑ 全色相明度推移：运用光谱中的七色，且通过七色的明度变化来形成全色相明度推移，产生的画面情境呈现出缤纷的视觉效果

↑ 双色明度推移：以蓝色和肉粉色作为推移色彩，通过两种色彩之间的明度变化来塑造画面内容，使画面对比在分明中又带有相互融合的协调特色

 小贴士

明度推移的选色要点：明度推移在选色时，更适合选用低明度色彩作为基点。例如，选择较低明度的紫色作为推移起点，在推移过程中形成的渐变色阶比使用高明度黄色会多出很多色阶，更容易表现画面的动感效果。

纯色推移的要点：若以纯色作为明度推移的起点，适合加白提高明度。这是由于纯色提高明度后，色彩感仍然纯净，而若降低纯色的明度则会使人感到有明显的纯度变化，令纯色色感显得浑浊。

纯度推移： 将色立体中赤道位置上的纯色以及向无彩轴方向渐变的诸多色彩，与不同明度的灰色，按照从鲜到灰，或由灰到鲜的顺序进行排列、组合形成渐变构成，是一种颜色向无彩色的黑、白、灰渐次变化的过程。

备注 无彩色中灰色的明度不能与纯色的明度相差悬殊，若差异过大则增加了明度要素，令纯度要素减弱。

← 选取墨绿色作为色彩推移的起点，以灰白色为终点来构成一幅渐变画面。单一色彩的纯度渐变形式带来强烈的秩序感和稳定性

← 维克托·瓦萨雷里利用桃红色等比叠加中灰色，形成不同色阶的红色以及黑色，创造出的画面所具有的渐变效果丰富了画面内容。另外，还运用了由深到浅及由浅到深的两种色彩渐变方式来塑造带有对比效果的色彩搭配

维克托·瓦萨雷里（法国）1984

纯度推移的选色要点：由于在纯度推移中色彩的纯度逐渐改变，但明度和色相并不改变，因此，纯度推移常会选择一个纯色与和该纯色同明度的无彩色灰互混，形成纯度渐变色阶。高纯度的颜色比低纯度的颜色更适合进行纯度推移。

第四章 色彩调和构成 107

综合推移： 综合运用色彩的三属性，将色相、明度、纯度三个方面或其中两个方面进行渐变推移的构成形式。由于色彩三要素的多项加入，形成的画面效果比单项推移要复杂得多，但表现出的效果更为丰富。

备注 在综合推移中应注意画面推移运用的主次关系，否则会产生杂乱、主题不突出的问题。

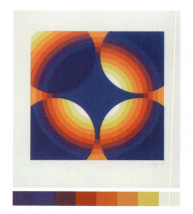

↑ 利用对比色进行色相推移，同时加入色彩明度的渐变，使画面呈现视觉冲击的同时，又保有色彩之间的过渡调和

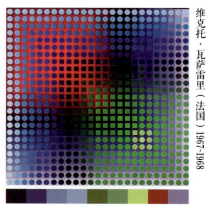

维克托·瓦萨雷里（法国）1967-1968

↑ 作品中，瓦萨雷里选用不同色相的多明度和多纯度色阶来做综合推移，并为画面中出现的圆形和方形打上阴影，加上背景色的巧妙运用，使画面成功地延伸出了深度和体积感，也赋予了作品能量和动感

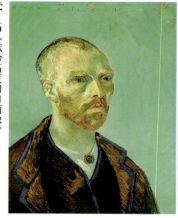

梵·高《献给高更的自画像》

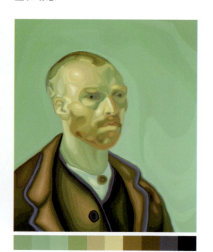

↑ 将梵·高《献给高更的自画像》这幅作品进行综合推移后形成的画面，相对于原作来说，其柔和感和细腻感降低，多了一些现代艺术韵味

3 分割调和

分割调和是指在对比强烈的色彩或过分类似的色彩中间,利用黑、白、灰或金、银色中任意一种无性格色彩对画面进行分割,起到强化色彩间隔的隔离作用,缓冲和削弱画面的强视觉刺激性,最终使画面效果美观。利用分割法调和画面,不需要改变原有画面色彩的色相、明度、纯度等任何色彩性质就可以协调画面,保持原有画面色彩的鲜亮感。

备注 在利用中性色来勾画边线时,应注意运用勾画的边线线条不可以过于纤细或过于粗壮,应保证线条的均匀性和流畅感。

分割调和的四种方式

分类	概述
勾画黑色边线	○利用黑色勾画多种色彩的边缘,框定了色块的边际,令色彩之间的搭配更加稳定 ○因所有色彩被黑色的沉稳限定,因此不再跳跃,而是和谐共处
勾画白色边线	○利用白色勾画多种色彩的边缘,在限定了色彩浮动的同时提升了画面亮度,增加了色彩构成的清新感和欢快感 ○应避免色彩的明度过高,若色彩的明度与白色十分接近,白色边线的调和作用和视觉效果则会降低
勾画灰色边线	○利用灰色勾画多种色彩的边缘,能够很好地稳定色彩 ○明度偏低的深灰色会呈现出后退感,与其他色彩分别处于不同色彩层面上,形成视觉上的立体感 ○银色在某种程度上也属于灰色的一种,其作用与灰色基本相差无几,但具有光泽性
勾画金色边线	○利用金色勾画多种色彩的边缘,既华丽又沉稳,同时能增加画面的色彩感 ○若金色的运用不佳,会出现与其他色彩不协调的情况,因此运用时应多加注意其用量和位置

↑利用黑色勾画边线是传统年画经常采用的色彩调和方法。这种描边方式将多样的色彩圈定在不同的区域之中,使整个画面看起来更加利落,且层次分明

↑由于白色的明度较高,因此在画面中即使运用的线型较细也十分突出,使整幅画面中的色块独立性较高

← 在以大量灰色调为主的画面中，利用灰色边线来划分色彩区域，不会影响整体低调、素雅的配色印象

→ 在色块与色块之间运用金色线条来勾画，加强了画面的精致感，给人一种轻奢的感觉

4 秩序调和

秩序调和是指把不同色相、明度、纯度的色彩组织起来，形成有节奏的、渐变的色彩效果。这种色彩调和方式可以使原本对比强烈、刺激的色彩关系变得和谐、有秩序。色彩秩序的构成主要是以色彩之间的并置排列、穿插叠压、交错透叠、循环重复等方式来表现。

并置排列：色彩之间的并置排列可以按照水平线、垂直线、斜线、曲线或自由曲线等方式进行排列或图形设置。图形之间既可以等距或不等距、规则或不规则地进行安排；也可以按照定点放射、同心放射、自由放射等形式进行组合。

备注 图形形态可以按照画面主题立意的需要，形成曲、直、宽、窄、粗、细等多种对比形式，而在图案、形状方面则没有严格限制。

← 将多种色彩以点放射的形式构成画面内容，由于色彩之间存在一定的重复，且色彩的形态类似，因此整幅画面的秩序感较高

→ 将同一色相的蓝色进行自由分割，虽然画面中的蓝色色块大小不一，但由于分割的线条平直、秩序感较高，因此，整幅画面看起来稳定性较高

穿插叠压：指将两个或多个图形相互交叉、叠压的组合表现方法。图形之间可以穿插或叠压一次，也可以穿插或叠压多次。将穿插、叠压的秩序调和手法灵活运用，能够令并置排列的画面充满生机与活力，也能够令画面内容的表现由有限变成无限。

备注 在图形的表现上，要做到有主有次、有大有小，另外色彩之间应相辅相成，才能表现秩序构成的形式美感。

← 利用多种色彩进行穿插、叠压设计，整幅画面具备了科技感的视觉效果

→ 利用圈线的穿插、叠压形式来构建画面内容，与色块图案形成色彩之间的粗细对比，令画面内容显得更为丰富

交错透叠：指在图形交叉、错落组合时，将图形重叠部分的颜色变成双方色彩的中间色。叠加颜色的表现可以产生轻快、通透的色彩效果。交错透叠效果在增加一种层次的同时，能够保证图形各自的完整性与独立性，最终起到丰富画面视觉形象表现力的效果。

备注 在色彩秩序构成中，并不要求交错的图形一定要按照透叠的颜色着色，但也不反对透叠效果的表现。

↑ 将浅粉色、蓝灰色、黄棕色三种颜色的银杏叶片进行交错透叠设计，形成的画面内容丰满而立体

↑ 画面中运用到的色彩增加了透明度，且颜色之间存在透叠效应，整幅画面产生了一种轻盈、透彻的视觉效果

↑ 海报设计中运用红蓝两色，以及由红蓝两色的交叠产生出的紫红色来构建画面内容，丰富了原本单调的画面配色关系

第四章 色彩调和构成　111

循环重复：指将两种或多种色彩的搭配作为一个单元，将其反复排列，以增加调和效果。在进行方案设计时，若一种颜色仅以小面积出现，与画面中其他色彩没有呼应，则画面配色会缺乏整体感。这时不妨将这一颜色分布到画面中的其他位置，形成共鸣重合的效果，进而促进整体画面的融合感。

↑ 利用两种纯度的蓝色结合白色，勾画出企鹅图形，再将此种图形进行重复组合，形成的画面简洁、耐看，又充满趣味性

↑ 将桃红色和火焰红色作为一个配色单元，再加入绿色、黄色、蓝色的局部图案进行装点，整幅画面既有重复手法带来的秩序感，又不乏局部色彩变化产生的画面活力

思考与巩固

1. 同一调和中的同色相调和、同明度调和、同纯度调和分别该如何应用？
2. 推移调和中的色相推移、明度推移、纯度推移，以及综合推移应如何应用？
3. 分割调和包括几种形式？分别该如何应用？
4. 秩序调和中的并置排列、穿插叠压、交错透叠，以及循环重复该如何运用？

色彩重构

第五章

色彩重构的过程是色彩再创造、再组合与再利用的过程。在色彩重构的过程中，设计师的创意非常重要，应摆脱原素材形态及内容的束缚，在主题、结构、风格等方面做出有效调整。

扫码下载本章课件

一、色彩重构的认知

学习目标	了解色彩采集工作的方法与要点。
学习重点	掌握色彩重构素材来源的方向。

1 色彩重构前的采集工作

　　色彩重构是指学习、借鉴优秀的设计、绘画、摄影等作品中的配色比例，并将其运用到自己的设计方案之中。也就是说，在进行色彩重构之前，需要做一定的采集、整理工作，对原有作品色彩的采集和积累是重构配色的前提和基础。

 链接

采集：是指对原有作品的色彩进行观察、收集和选择的过程。
重构：是指将采集到的色彩元素进行重组、再造和创新的过程。

（1）色彩采集的方法

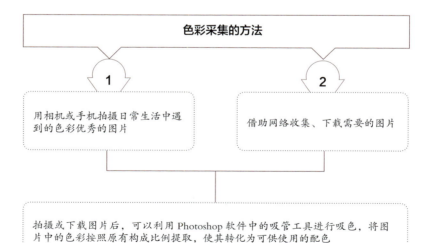

（2）色彩采集的要点

在进行色彩色标的提取时，应尊重客观事实，但并不是所有色彩都需要提取和使用。一般情况下，一幅图片中的色彩数量庞大，应舍去次要的、纯度过低、过于跳跃的色彩；提取图片中最具美感、最有代表性的色彩，以保证重构色彩的情调和美感。

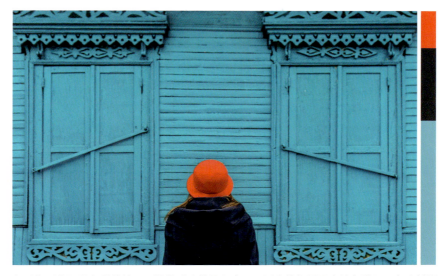

↑采集到的图片色彩精炼，且视觉对比效果突出，可以直接将画面中的色彩及配色比例提取出来，加以运用

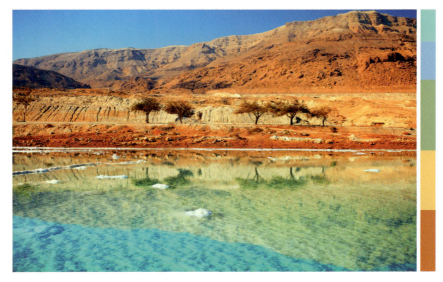

↑采集到的图片色彩丰富，色调之间的明暗变化多样，在提炼色彩时应选取在画面中占比较大，且色调明快的色彩

第五章　色彩重构

2 色彩重构的素材来源

色彩采集的素材来源十分广泛,遍布生活中的方方面面,只要拥有善于发现美的眼睛,就能从身边的细微之处采集到值得借鉴的配色。

(1) 从自然色彩中采集素材

自然色彩是生活当中最常见,也是最丰富的色彩素材。红绿喧闹的田野、五彩斑斓的动物羽毛、蔚蓝的海洋等,大自然中的万物都有着美丽动人的色彩。

> **自然现象中的色彩**

当云朵、彩虹、星辰等具备自身特征的色彩与周围景物融合时,还会产生层次丰富的色彩效果。同时,四季变化中的万千色彩构成也足以夺人眼目。

→ 彩虹中的色彩美轮美奂、层次丰富,给人一种唯美的观感

↑ 浪漫、优雅的火烈鸟粉与理性的蓝灰色交织,将色彩情绪维持在感性与理性中间

自然景观中的色彩

自然景观中的花卉、树木等颜色，都是非常天然、和谐的配色；而高耸的山峦、广阔的沙漠等，在自然光线的变化下，也可以捕捉到变化莫测的美丽景象。

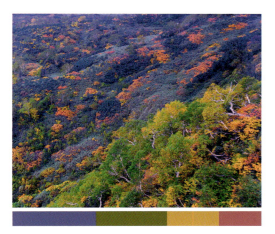

↑ 秋日的森林被大自然赋予了变化莫测的色彩，层层叠叠，无限美丽

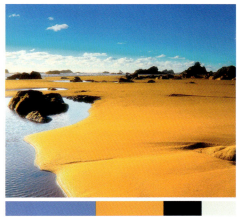

↑ 金色的沙漠与湛蓝的天空形成鲜明的色彩对比，直击人心

动物中的色彩

自然界赋予了动物斑斓的羽毛及皮毛等，一些动物还自带仿生色，将其运用在色彩设计中可以产生灵动的效果。同时，有些动物还带有美好的寓意与象征，可以借鉴到设计主题中。

↑ 翠鸟鲜艳的羽毛在绿色的背景下显得越发明艳，枝头的一抹暖黄将春日的明媚宣泄而出

↑ 斑马的黑白色条纹是时尚界的经典元素，在蓝天和绿地的衬托下依然耀眼

海洋生物中的色彩

海底世界的色彩在美轮美奂中透着神秘，各种珊瑚、贝壳、鱼鳞交织出的色彩，是不可多得的配色素材。

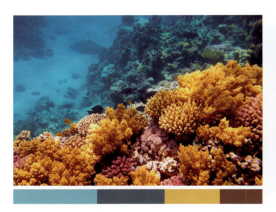

↑ 海底世界的色彩充满了神秘感，珊瑚中的金黄色与玫瑰红，在深海蓝的映衬下更加夺目

↑ 水母的红色呈现出明暗交织的色彩变化，在深蓝色背景的映衬下，层次关系更加明显

（2）从生活色彩中采集素材

生活中的色彩大多是人为所致，虽不及自然色彩那般鬼斧神工，但也各有千秋。来源于生活中的色彩需要更加细致地捕捉，以便抓取到足够吸睛的色彩搭配。

时装、饰品中的色彩

引领潮流的时装色彩是不可多得的配色灵感来源，可以令配色效果与时尚接轨，更加吸引眼球。另外，独具民族特色的服饰色彩，也是足够吸睛的配色元素。

← 模特时装中的黄色线条与背景中的黄色形成呼应关系，黑色线条则令整个画面显得更加稳定

→ 蓝色的耳饰通透感十足，在阳光的照射下更显幽深

美食摄影中的色彩

优秀的美食一定是色、香、味俱全的,其中匠心独运的色彩搭配,可以在第一时间抓取人们的眼球。这也是如今美食摄影得到越来越多人关注和喜爱的原因,从中汲取配色灵感简单易行。

← 月饼的色彩丰富,但饱和度较低,在色彩柔和的木质底色映衬下,更显软糯、可口

→ 棕色的华夫饼从色泽上将焦香的味道加以提炼,在蓝色衬布的衬托下,更显诱人

日常用具中的色彩

做产品设计时,其配色来源也可以直接参考同类型的优秀产品色,或者将其他类别的产品色借鉴到现有的设计之中。例如,日常用品中的餐盘、茶具等,或巴士、轮渡等交通工具,都是配色灵感的来源。

← 樱花粉色的巴士在同色系的花树下穿行,形成一道流动的风景

→ 红、黄、蓝、绿色的陶罐形成四角型的配色关系,色彩之间既有对比,又有融合

第五章 色彩重构

生活场景中的色彩

生活场景中的色彩一般包括室外环境色和室内环境色两种，同日常用具中的色彩一样，均可以将优秀的配色形态加以解构、重塑，最终达成带有自我属性的色彩搭配。

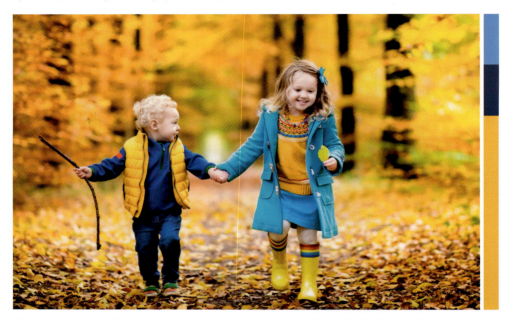

↑ 两个孩童身上的暖黄色与秋日金色的树林形成色彩呼应，而孩童身上的蓝色则提亮了整幅画面

↑ 室内空间以红蓝对比色形成引人注目的配色关系，再用干净的白色来融合对比色带来的视觉冲击

（3）从人文色彩中采集素材

人文色彩常带有独特的文化属性，是一种不易解读的色彩素材，因此也更加令人神往。例如，不同民族的传统色、不同地域的建筑色等，均带有文化的积累与传承，远非色彩本身那般简单。

各国建筑中的色彩

不同国家的建筑在配色上往往也带有不同的属性。例如，地中海沿岸经典的蓝白建筑，埃及金字塔散发着神秘色彩的土金色，我国传统建筑中的金顶朱墙等。

↑ 经典的蓝白搭配将地中海的干净、纯美渲染到极致，也成为具有代表性的地域配色

↑ 故宫博物院的金顶朱墙是典型的中差色对比，色彩效果醒目，又不失和谐

不同民族的传统色

各民族的传统色不仅体现在建筑中，同样也表现在各种不同类别的产品中。例如，我国古代青铜、瓷器中的色彩就是令人神往的配色来源。而体现民间风情的剪纸、年画等艺术作品中的色彩也非常经典。

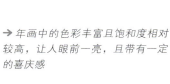

← 青铜器中深浅不一的绿色成为非常典型的民族色彩，仿若可以感受到来自远古的神秘力量

→ 年画中的色彩丰富且饱和度相对较高，让人眼前一亮，且带有一定的喜庆感

（4）从文艺作品中采集素材

优秀文艺作品的配色一定是经过深思熟虑的产物，对其进行研究、提取，可以再次创造出打动人心的色彩搭配方案。无论是影视动漫中的色彩搭配，还是书籍、海报中的色彩搭配，都是可以加以利用的配色素材。另外，各国名画中的配色更是色彩采集中的精华之选。

保罗·高更《人物肖像》

世界名画中的色彩

在人类文明发展的历史长河中，出现了种类繁多、艺术成就极高的绘画作品。创作这些作品的艺术家是色彩审美的先行者，从这些绘画作品中提取配色灵感，可以把或唯美、或静谧的画中场景运用到设计中，从而带来美的享受。

→ 画面中采用红、黄、蓝、绿作为色彩搭配，色相之间在对比中又具有融合。此种配色关系比较容易借鉴到大多数设计之中

↓ 画面中大量暖色的运用将秋日丰收的喜悦感宣泄而出，加之绿色与蓝色的融入，整幅画面的色彩感十分抓人眼球

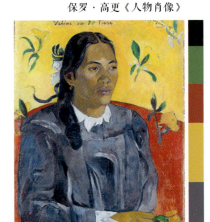

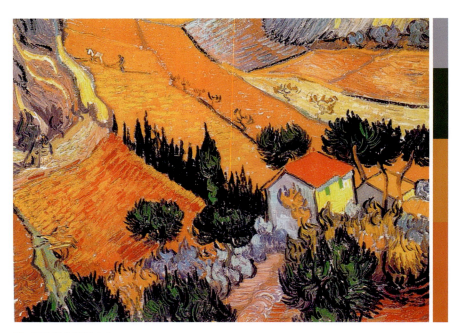

梵·高《农舍和农夫》

影视作品中的色彩

优秀的影视作品本身就是色彩大师,其配色的运用不仅具有强烈的美感,还具有一定的象征意义。另外,一些影视作品的海报设计,也是色彩设计方案的好参照。

《了不起的盖茨比》海报设计　　　　《布达佩斯大饭店》剧照

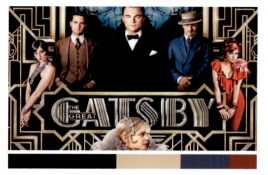 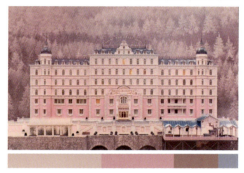

↑20世纪20年代的华丽与奢靡,强烈的艺术装饰风格(Art Deco)花纹诉说着一个浮华、复古、声色犬马的爵士时代

↑哥特式的建筑以大面积千禧粉为基调,如油画般美轮美奂,呈现出清新、唯美的浪漫色彩

平面作品中的色彩

在平面设计中,往往会通过色彩搭配形成视觉冲击,达到引人注目的效果。在进行不同类别的色彩设计时,可以借鉴其撞色设计,或大面积的色块铺陈等方式,塑造出高品格的配色作品。

 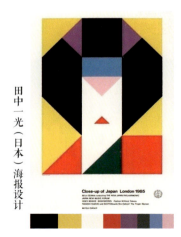

赖特(美国)《自由》杂志封面设计

← 暖色调的大量铺陈,令整幅画面呈现出热情洋溢的基调。少量灰色的融入,为画面增加了一丝高级感

→ 画面运用色彩明亮的色块组合成艺妓头像,创意感十足,且十分吸睛

田中一光(日本)海报设计

思考与巩固

1. 色彩采集的方法有哪些?需要注意哪些问题?
2. 色彩采集的素材来源有哪些?

二、色彩重构的手法与法则

学习目标	了解色彩重构的手法与法则。
学习重点	1. 掌握移植法、变调法、调整法与组合法这四种色彩重构的基本手法。 2. 掌握五种不同的色彩重构法则,并学会应用。

1 色彩重构的基本手法

色彩的重构不仅需要遵照被借鉴对象整体色彩的结构,还要通过想象发挥,找出重构色彩与被借鉴色彩之间内在的联系性与外观的相似性,对其色彩进行重新整合与取舍。色彩重构的手法主要包括:移植法、变调法、调整法以及组合法。

移植法:原封不动地采用被借鉴作品上的色彩,是以一种形象取代另一种形象的过程。通过想象对原始借鉴对象进行置换处理,使画面产生形态上的变异和色彩上的变化。

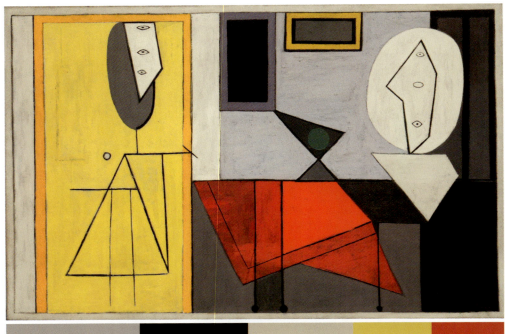

↑ 此图为毕加索创作的抽象画,画面中运用无彩色系中的黑、灰色,以及中差色对比来塑造画面内容,整幅画作在压抑中透出一种希望感。右上图作品同样具有抽象意味,色彩之间的对比富有张力

变调法： 指以改变物象的色彩要素与色光关系为前提，且对真实物象进行细致的观察、概括和提炼的过程，最终彻底改变原本物象的色彩关系。具体操作时，可以先对被借鉴作品中的色彩进行要素（色相、明度、纯度等）分析，然后对自然可观的色调进行反常规处理。

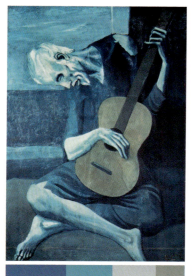 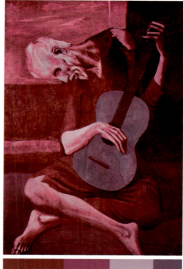

← 左图为毕加索创作的《老吉他手》，整幅画面的色彩以不同纯度的蓝色为主，大面积的冷色调令画面充满了孤独的基调。右图将色调调整为深红色系，画面依然带有压抑感，但孤独的情绪减弱，流露出更多的不安和躁动

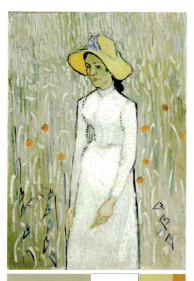 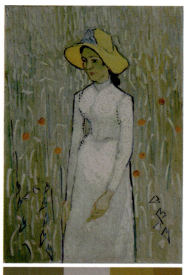

← 左图为梵·高创作的《麦田里的女孩》，画面的笔触自由，色调柔和、清新。右图对作品进行明度变调处理后，低明度的画面质感使得画中的景象和人物变得暗淡，丧失了原本画面的清透感

调整法：对被借鉴作品中的色彩进行采集后，在将其运用到新创作的过程中，发现色彩表现并不完美，则可以通过对色彩进行加工和补充的方法来适应设计需求。

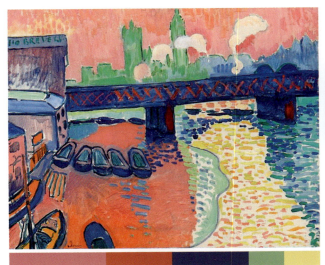

↑ 左图为法国野兽派画家安德烈·德朗创作的《查令十字桥》，画面以红、黄、蓝、绿四种色相进行色彩搭配，并通过色调变化来丰富画面层次。整幅画面虽然色彩丰富，但由于色相占比较平均，因此画面具有和谐的美感。右图虽保留了红、黄、蓝、绿四种色相的搭配关系，但由于个别色相的饱和度提高，且减少了色调变化，整幅画面的色彩主次关系更加鲜明，且具有视觉冲击力

 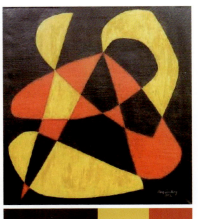

↑ 左图为马蒂斯创作的抽象画，画面以米色作为背景色，用红、黄、黑三色勾勒出具有象征意义的图形，整体画面简洁、醒目。右图将原作品中的米色背景去掉，仅利用红、黄、黑三色来完成画面表达，由于增加了黑色的面积占比，画面更加具有力量感

组合法：指将两种或两种以上的色彩进行归纳、重组的手法。具体操作手法可以细分为三种，分别为同类组合、异类组合和重新组合。同类组合指将借鉴作品中相同元素或事物的色彩以重复的形式组合在一起，使其形成一个新的形象，并赋予其新的意义。异类组合指将两种不同性质或类别的色彩并置在一起，它们可以是从不同的被借鉴物中提取出来的。重新组合则是将借鉴作品中的同一种色彩打散后进行重新组合，通过改变部分色彩间的关系，最终产生新的创意。

→（同类组合）左图为梵·高创作的花卉静物油画，画面通过不同色调的绿色变化，体现出十足的自然感。右图画面保留了大面积的绿色，并通过相似花卉的结构重复，来体现画面的色彩关系，清新感更加强烈

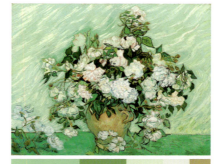

→（异类组合）选择借鉴的图片分别为保罗·克利创作的《泽菊》和弗拉戈纳尔创作的《读书的少女》，两幅画作均以暖色调为主色调。重构的作品画面依然以暖色为主，再利用少量冷色和无彩色进行分割，整幅画面的层次感非常丰富

 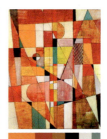

→（重新组合）左图为梵·高创作的《阿德琳拉武》人物肖像画，画面使用的色彩饱和度较低，给人带来静谧、幽深的感觉。右图作品将原作品的色彩进行打散后，选用几何图形来表现，画面色彩显得更加丰富，现代感加强

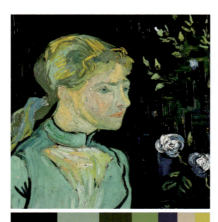

第五章　色彩重构

2 色彩重构的基本法则

色彩的重构是设计色彩时不可或缺的表现手法,根据色彩重构的实际含义,可总结出五种不同的色彩重构法则,分别为依照原素材配色比例重构、打破原素材配色比例重构、提取原素材局部色彩重构、提取原素材色彩进行同时重构,以及提取原素材配色情调重构。

依照原素材配色比例重构: 依照原素材配色比例重构是指按照原有图片的色彩比例关系制作色标,以达到色彩的重构目的。一般情况下,会提取原有图片中的3~9种色彩,将其中面积占比最大的一种色彩作为主色,面积占比较小的1~2种色彩作为点缀色,而其他色彩作为搭配色使用。

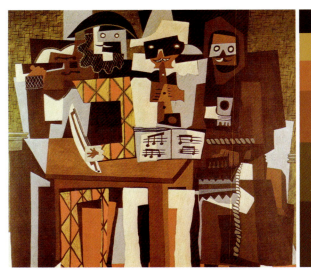

备注 在进行设计作品的色彩重构时,应按照原有图片的色彩比例配置色彩关系,可在位置、结构、形态等方面做变化。一般顺序为:先确定主色,再选择搭配色,最后灵活处理点缀色。依照原素材配色比例重构的特点是,能够基本延续原有色彩的特定情调和氛围,较为真实地还原既有色彩关系的美感。

← 上图为毕加索创作的抽象画《三位音乐家》,画面以不同色调的棕色系为主色,搭配暖色调的橙黄色,整个画面的色彩融合度较高。下图的画面中依然保留了棕色调为主色,搭配温暖的橙色系,画面与原参考作品的调性较相似

打破原素材配色比例重构：打破原素材配色比例重构是指在选定需要进行色彩重构的图片后，只沿用色彩，而不参考原图片的配色比例。在主色、搭配色和点缀色的选择方面进行了变化，一般是按照设计主题的需要，对色标当中的色彩进行调整，重新划定主色、搭配色和点缀色，构建出一种更能满足设计需要的色彩比例。

备注 通常情况下，色彩重构后的画面会产生如下情况：原有画面中的搭配色成为新的主色，而原有的主色变成搭配色等。打破原素材配色比例重构的特点是，色彩运用更加灵活，采集的色彩可以反复多次利用，但依然保留了原图片中的某些色彩感觉和情趣。

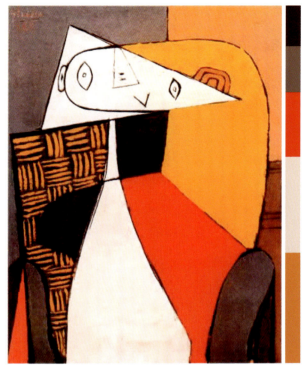

→ 上图为毕加索创作的抽象画《坐着的女人》，画面将人物的各视角分割后利用色彩重新组合，并融入变形手法，将其平面化，构成一种颠覆的视觉体验。下图依然具有抽象立体主义的韵味，且通过打破原有色彩配比的手法，例如将原画面作为点缀色的黑色调整为占比较大的背景色，从而构筑出更加严谨、理性的画面感

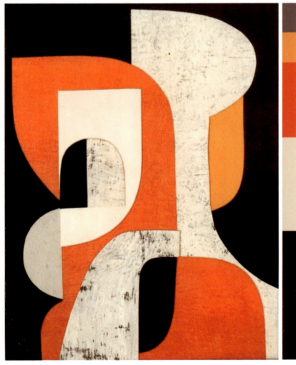

提取原素材局部色彩重构： 提取原素材局部色彩重构是指从借鉴作品的色彩中，选择所需要的色彩进行重构，其既可以是单纯选取借鉴对象的某个局部色调，也可以是抽取借鉴对象中的部分色彩。此种色彩重构的灵活性较高，但是比较考验对色彩选取的整体把握。

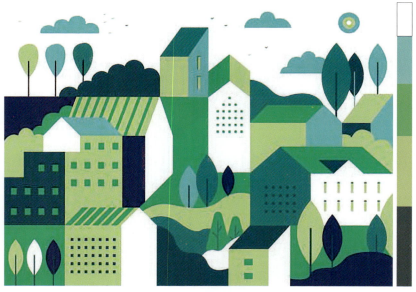

↑ 上图为梵·高创作的《喝酒的男人》，主要以不同色调的蓝色和绿色构成画面内容，整体画面给人一种清冷感。下图提取了原作品中的蓝、绿色调，搭配明度较高的白色，构成的画面显得更加干净。

提取原素材色彩进行同时重构：提取原素材色彩进行同时重构是指根据采集对象的形、色特征，经过对形的概括和抽象表现，在画面中进行色彩重新组织的一种构成形式。色彩的同时重构是将两个画面形式不同的视觉元素进行相互构筑的结果，其形态既可以是同质、异质、夸张和对比同构，也可以是整体与整体的同构或整体与局部的同构。进行同构的画面可以反映出一定的空间感，其新的画面效果通过形态和色彩的重新组合，可以形成新的画面结构。

备注 色彩同时重构的方法简单来说是将两个或两个以上的图像放置在一起，构成统一的空间关系。

图 1　　　　　　　　　　　　　　　图 2

图 3

↑ 图 1 画面以点线面的构成为主，画面色调明暗对比强烈；图 2 则以清浅色调为主，显示出水中生物的轻盈姿态。图 3 将图 1 和图 2 的图形和色彩元素巧妙地进行重构，画面的层次和色彩均得到丰富

提取原素材配色情调重构：提取原素材配色情调重构是指对原图片中的色彩进行升华和改造，追求色彩情调的神似效果，但并非要与原图片的色彩比例达成一致，其更加注重的是对原有色彩意境和情调的表现。提取原素材配色情调重构是色彩来源于生活，而高于生活的具体体现。

备注 在原画面中提取的色彩依然是设计色彩的主要来源，但摆脱了原有的色彩比例、色彩关系和色彩数量等方面的局限，可以自主增加或减少色标颜色。提取原素材配色情调重构的特点是，能够较好地反映原图片色彩的总体感觉，但色彩重构后的设计作品往往带有一种独立的思想。

↑ 左图为莫奈创作的《睡莲》系列中的一幅，主要通过紫色和绿色两种色彩构筑画面内容，低饱和度的色调给人一种神秘、幽深感。右图为乌克兰现代画家维多利亚·拉普蒂娃的画作，虽然借鉴了原画作中的紫色和绿色，但将饱和度提高，画面感更加鲜艳，且加入了蓝色和深蓝色的水面色彩，整幅画面的神秘感依然存在，但作品已经呈现出独立性的思考

思考与巩固

1. 依照原素材配色比例来重构色彩的要点有哪些？
2. 打破原素材配色比例来重构色彩的要点有哪些？
3. 提取原素材局部色彩重构的要点有哪些？
4. 提取原素材色彩进行同时重构的要点有哪些？
5. 如何理解提取原素材配色情调的色彩重构方法？

色彩心理学

第六章

从色彩现象产生的客观原理中，可以了解到当光线进入人眼后，色彩从眼球传递到大脑皮层的过程中还会发生一系列心理反应，如色彩带来的冷暖感、轻重感、冷硬感等。同时，不同的色彩还具备独具特色的情感意义，通过研究色彩的这些特征，可以恰当地进行色彩心理调节，在设计中更加精准地表达情感。

扫码下载本章课件

一、色彩的视觉认知

学习目标	了解视觉对色彩表现产生的影响。
学习重点	掌握错觉视相、膨胀色、收缩色、前进色、后退色的概念与应用。

1 色彩的视觉理论

所有的色彩视觉（色相、明度、纯度）均建立在视觉器官的基础上，因此，了解色彩的视觉感知过程，以及不同阶段的色彩视觉理论学说，将有助于理解视觉对色彩形成的错觉、幻觉等现象。

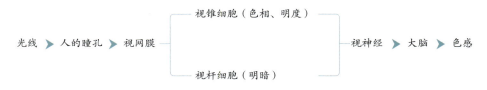

↑ 色彩的视觉感知过程

赫尔姆霍兹三色学说：假定人眼视网膜的视锥细胞含有红、绿、蓝三种感光色素，当单色光或各种混合色光投射到视网膜上时，三种感光色素不同程度地受到刺激，经过大脑综合即产生了色彩的感觉。

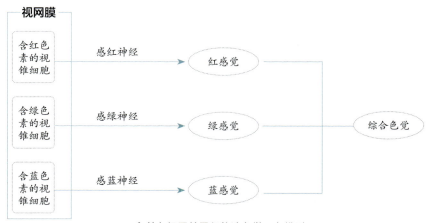

↑ 赫尔姆霍兹平行构造色觉三色模型

赫尔姆霍兹三色学说的优点	赫尔姆霍兹三色学说的缺点
充分说明了混色现象，在颜色测量和数值计算时与试验理论符合，现代彩色印刷、摄影、照相分色、彩色电视都是建立在该基础上	不能解释色盲、负后像等现象

赫林四色学说：赫林的四色学说也叫"对立色彩学说"，该学说确立于1878年。赫林观察到色彩现象总是成对发生关联，因而认定视网膜中有三对视素，即白-黑视素、红-绿视素、黄-蓝视素。这三对视素的代谢作用包括建设（同化）和破坏（异化）两种对立过程。

特点

①有光刺激时，白-黑视素被破坏，引起神经冲动，产生白色感觉
②无光刺激时，白-黑视素重新建设，引起神经冲动，产生黑色感觉
③红-绿视素中的红光起破坏作用，绿光起建设作用
④黄-蓝视素中的黄光起破坏作用，蓝光起建设作用

备注 因为每种色彩都具有一定的明度，即含有白色成分，所以每种色彩不仅影响了其本身视素的活动，而且也影响了白-黑视素的活动。根据赫林的学说，三种视素的对立过程组合产生各种颜色感觉和各种颜色的混合现象。

赫林四色学说的优点	赫林四色学说的缺点
可以解释颜色视觉的一些生理和心理现象，如红绿色盲、黄蓝色盲和负后像等现象	无法解释三原色能产生一切颜色的现象

阶段学说：三色学说和四色学说在较长时间内一直处于对立地位，然而，随着新型实验材料的出现，人们对这两种学说有了新的认知，证明两者之间并不是无法调和。每一种学说均在某一层面产生了正确认识，通过两者之间的有效互补，可以对色彩视觉的研究获得更为全面的认知。

颜色视觉的过程的两个阶段

视网膜上的三种感色细胞感知到红、绿、蓝三种色彩,同时又能单独产生黑—白反应

在神经兴奋由锥体感受器向视觉中枢的传导过程中,这三种色彩感觉重新组合,形成三对神经反应,红—绿、黄—蓝、黑—白

由阶段学说可以得出如下结论:色彩视觉的机制很可能在视网膜感受器上为三色,符合赫尔姆霍兹的学说;而在视网膜感受器以上的视觉传导通路中则为四色,符合赫林的学说。颜色视觉机制的最后阶段发生在大脑皮层的视觉中枢。这样,两个似乎完全对立的色彩视觉学说,就由阶段学说统一,很好地解释了视觉中的色彩现象。

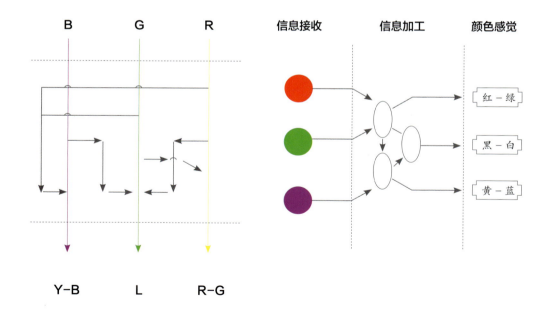

↑ 颜色视觉机制

2 色彩的错觉视相

一切物体的色彩均是客观存在的，但视觉感受在很大程度上则是主观引导。当人的大脑皮层在对外界刺激物分析时产生了困难，就会造成错觉视相。色彩的错觉视相在设计中具有重要意义，在设计作品时可以利用错觉规律，来更好地满足设计需求。

 链接

错觉视相：也被称为"视错觉现象"以及"视觉色彩补偿现象"。当人的视觉对色彩需求体现出一种生理平衡时，即人眼看到任何一种颜色时，都要求它的相对补色来补偿。如果客观上这种补色没有出现，眼睛则会自动调节，在视觉中制造这种颜色补偿，进而出现错觉视相。

↑在黑色方格交错的地方，出现了无形的灰色点

↑灰色十字交叉处的圆点仿若是移动的，且呈黑、白变化

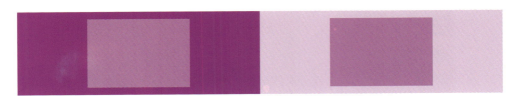

↑中间色块的颜色完全相同，但在不同对比度的背景上，色块的色彩仿佛变成了不同的颜色

（1）视觉后像

视觉后像是指光刺激作用于视觉器官时，细胞的兴奋并没有随着刺激的终止而消失，而是保留了短暂的一段时间，这种现象也称为"视觉残像"。视觉后像有"正后像"和"负后像"两种。

正后像：指一种与原来刺激性质相同的感觉印象，是神经在尚未完成工作时引起的。生活中的电视、电影画面即是正后像的应用。胶片以 24 张 / 秒的速度放映，视觉的残留使人产生错觉，误认为画面是连续的。

负后像：指一种与原来刺激相反的感觉印象，是视觉疲劳现象的表现。例如，凝视纸上的一个红色方块 1 分钟左右，再立刻去看白纸，眼前会浮现出绿色方块。这种绿色方块为刚才凝视的红色方块的视觉负后像。负后像色彩错觉一般为补色关系，如红 – 绿、黄 – 紫、橙 – 蓝、黑 – 白。

↑ 补色关系的色彩负后像

在艺术设计方面，经常会运用视觉负后像的补色平衡原理来达成设计需求，产生具备渲染强烈视觉效果的作用。

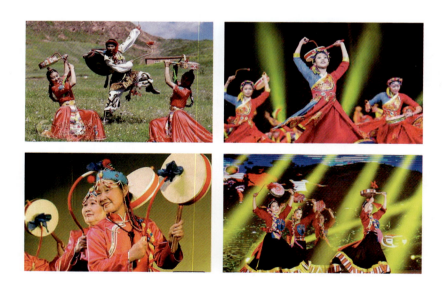

↑ 在舞台色彩设计时，可以提前考虑舞台环境色彩对演员的烘托和气氛的渲染作用。根据人物表演的内容、主题决定服装的色彩与风格。而舞台的现场环境色彩则可以考虑以舞蹈演员着装的单色或主色调的对比色或补色为主色调进行设计。例如，非常具有感染力的西藏热巴舞为表达舞蹈的热情奔放，多穿红色为主色的服装，因此，整个舞台的环境色彩可以采用红色的补色——绿色来烘托舞台气氛，使舞蹈增添更多魅力

↑ 在进行城市雕塑设计时，若雕塑摆放的位置位于一片草坪上，雕塑的色彩也可以考虑设计为红色。红色雕塑与绿色草地成功地营造出了补色视觉平衡，避免了因长时间注视绿地而引起的视觉后像的发生

↑ 在建筑设计时，充分考虑视觉后像带来的影响，可以令建筑呈现出更加引人注目的效果。例如，北京故宫博物院的九龙壁利用琉璃的多彩性和光泽性来表达设计内容，并大胆采用了黄与蓝（紫）、红与绿、蓝与赤（橙）的颜色对比关系，协调有致地展现出古建筑辉煌的气氛

（2）对比错觉

对比错觉是指视网膜上某一部位被外部光线刺激时，会同时引起临近部位的对立反应。刺激的结果使相邻的颜色改变原来性质的感觉，并向其对应方向发展，也就是会在该色周围加强补色的感觉。从物理意义上说，任何一个颜色均有其固定印象，但处于视觉当中时则丧失了固定印象，因为任何一种色彩都不是孤立存在的，而是受到周围环境的影响。所以，对比错觉是非常富有实际意义的色彩视觉现象。

色彩对比错觉的常见规律

① 高明度色彩与低明度色彩并置时，高明度色彩更亮，低明度色彩更暗。
② 高纯度色彩与低纯度色彩并置时，高纯度色彩的纯度加强，低纯度色彩的纯度降低。
③ 不同色相的色彩并置，将对方色相推向自己的补色色相。
④ 互为补色的色彩，并置时纯度加强。
⑤ 面积、纯度差别较大的色彩并置，面积小、纯度低的色彩受影响较大。
⑥ 无彩色与有彩色并置，无彩色色相被推向有彩色的补色，有彩色不变。
⑦ 面积相当的邻近色，边缘彼此影响显著。

色彩对比错觉呈现出的规律

↑ 中灰色在黑底上发亮

↑ 中灰色在红底上呈现出绿色视感

↑ 中灰色在紫底上呈现出黄色视感

↑ 中灰色在蓝底上呈现出橙色视感

↑ 红色与紫色并置，红色倾向于橙色，紫色倾向于青色

↑ 中灰色在白底上变深

↑ 中灰色在绿底上呈现出红色视感

↑ 中灰色在黄底上呈现出紫色视感

↑ 中灰色在橙底上呈现出蓝色视感

↑ 红色与绿色并置，红色显得更红，绿色显得更绿

阅读扩展

马赫带效应

把同色的渐变色相邻摆放在设计中是常见的手法。相邻摆放时会产生如下效应，即并不存在的阴影出现在两个色块相接的边缘，这一色彩对比错觉被称作"马赫带"。从技术层面解释这种现象的成因，即生物学上的侧抑制：相邻的感受器之间能够互相抑制的现象。通俗来说就是暗的一侧显得更暗，亮的一侧显得更亮。在进行色彩设计时，这种相邻色彩在交界处的对比错觉表现得更为强烈。

↑ 马赫带效应

3 膨胀色与收缩色

造成色彩具有膨胀与收缩效果的主要原因是色光对眼睛生理机能的刺激作用。一般情况下，明度低、波长短的冷色光在视网膜前成像，较波长长的暖色光成像小，且成像清晰，会产生收缩的感觉。明度高、波长较长的暖色光在视网膜后成像，较波长短的冷色光成像大，对视网膜产生扩散性，造成成像的边缘模糊，产生膨胀的感觉。

膨胀色：指使物体的体积或面积看起来比本身大的色彩。
收缩色：指使物体的体积或面积看起来比本身小的色彩。

色彩的膨胀感与收缩感不仅与波长有关，也与色相、明度、纯度有关。在色相方面，长波长的暖色相给人以膨胀的感觉，短波长的冷色相有收缩的感觉。在明度方面，明度高的色彩有膨胀的感觉，明度低的色彩有收缩的感觉。在纯度方面，高纯度的鲜艳色彩有膨胀的感觉，低纯度的灰浊色彩有收缩的感觉。而在无彩色中，白色是膨胀色，黑色是收缩色。

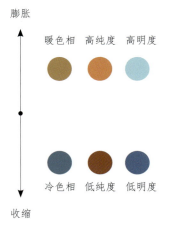

↑ 从色相、明度、纯度的角度分析膨胀色与收缩色的关系

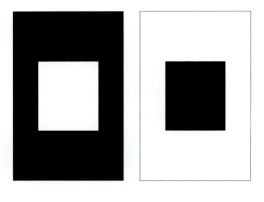

↑ 当形状相同、大小相同而颜色不同的色块放置在一起比较时，可以观察到白色色块的面积看起来比黑色色块的大

进行应用色彩设计时，可以按照色彩的膨胀和收缩规律进行调整。例如，在海报或网页设计中，为了使各种文字或色块在视觉上大小一致，可以利用膨胀色与收缩色来完成。再如在住宅设计中，一些略有缺陷的空间也可以利用膨胀色与收缩色来进行有效改善。

↑ 在白底上的黑字如果太小会显得单薄，看不清。如果是在黑底上的白字，那么白字就要比白底上的黑字要小些，或笔画细些，这样才清晰可见，如果与黑字同样大，笔画同样粗，则会含混不清

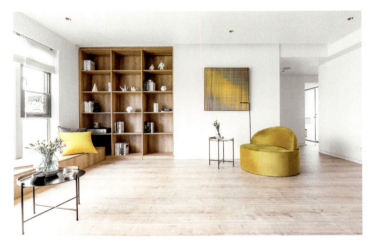

← 在略显空旷的家居中，使用膨胀色家具和软装饰品，能够使空间看起来更充实

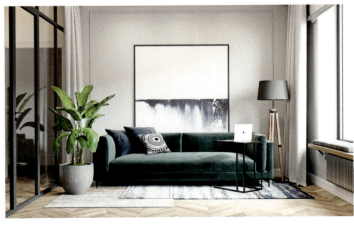

← 在窄小的家居空间中，占据视觉中心的家具色彩为收缩色，能让空间看起来更宽敞

4 前进色与后退色

不同色光通过人眼的晶状体调节后，成像的距离有所差别。波长长的暖色在视网膜上形成内侧映像，感觉比较迫近，使人产生暖色好像在前进的感觉；波长短的冷色在视网膜上形成外侧映像，在同样距离内感觉就比较远，使人产生冷色好像在后退的感觉。

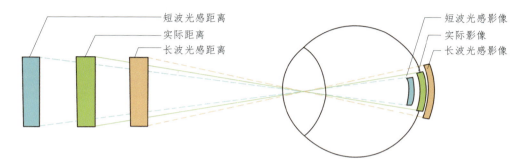

↑ 不同色光在眼睛里的成像

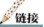 **链接**

前进色：给人感觉向前方逼近的色彩称为前进色。

后退色：给人感觉朝后方远离的色彩称为后退色。

色彩的前进感与后退感同样与色相、明度和纯度有关。在色相方面，暖色相有向前进的感觉，冷色相有后退的感觉。在明度方面，明度高的色彩有前进感，明度低的色彩会有后退感。在纯度方面，高纯度的鲜艳色彩有前进的感觉，低纯度的灰浊色彩有后退的感觉。

↑ 从色相、明度、纯度的角度分析前进色与后退色的关系

 小贴士

色彩的前进感与后退感和面积也有一定程度的关系。例如，当面积相等的红与绿并置时，红色具有前进感，但在大面积的红底上放一小块绿色时，绿色则具有前进感。

← 相同色彩不同面积的前进与后退

色彩的前进感与后退感对于色彩的运用有很大影响。可以利用色彩的透视规律，即近暖远冷，近艳远灰，近实远虚来达到设计需求。

↑ 海报的视觉中心位置采用暖色的柚子切片进行设计，由于高明度的暖色相具有前进感，整幅海报的视觉效果比较轻快

↑ 利用具有后退感的冷色相来表现咖啡氤氲而出的蒸汽，整幅画面具有一种悠然、飘逸的视觉感受

↑ 在住宅设计中，前进色适合在让人感觉空旷的房间中做背景色，能够避免寂寥感

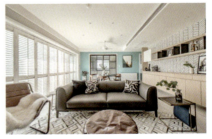

↑ 在住宅设计中，后退色能够让空间看起来更宽敞，适合在小面积空间或非常狭窄的空间做背景色

思考与巩固

1. 色彩视觉理论学说分为哪几种？它们之间存在哪些异同之处？
2. 如何理解色彩的错觉视相？对设计有何影响？
3. 色彩的膨胀感与收缩感对设计会产生哪些影响？
4. 色彩的前进感与后退感对设计会产生哪些影响？

二、色彩的视觉心理感受

学习目标	了解色彩具备的情感意义与产生的心理感受。
学习重点	利用色彩的情感意义表现不同的设计主题。

1 色彩的联想与情感

色彩可以在一定程度上表达人们的情感,人们的情感可以依附于色彩之上。人们看待色彩不是单纯地从色相上判断,而是从色彩依附的载体、色彩的来源、使用色彩的族群和不同的文化中寻找更多的信息加以理解。例如,太阳的光是黄色的,天空的颜色是蓝色的,云彩的颜色是白色的,这里所提到的黄色、蓝色和白色都是具象的色彩。但同时,如果表示愤怒可以用红色,表示冷静可以用蓝色,表示纯洁可以用白色,这里提到的色彩就是抽象的。区分具象色彩和抽象色彩的要点在于人类的情感,后者代表了人类对色彩的附加情感和认知。

(1) 红色系

红色处于人眼可见光波的极限附近,是可见光谱中光波最长的色彩,容易引起注意,但不适合长时间注视,会引起视觉疲劳。红色象征活力、健康、热情、朝气、欢乐,使用红色能给人一种迫近感,使人体温升高,引发兴奋、激动的情绪。

不同色调的红色所具备的情感意义

鲜艳的红色系	纯度处于饱和状态,鲜艳、夺目,给人积极、主动、热情向上的意象,象征喜庆、吉祥	朱红色 绛红色	C0 M85 Y85 K0 C0 M100 Y100 K0
浅淡的红色系	明度提高、纯度降低,趋向于粉色系。比鲜艳的红色系刺激小很多,给人温柔、稚嫩的感觉。粉红色系是女性最青睐的色彩,具有放松和安抚情绪的效果	玫瑰粉色 珊瑚粉色 贝壳粉色 婴儿粉色	C0 M60 Y20 K0 C0 M50 Y25 K0 C0 M30 Y10 K0 C0 M15 Y10 K0
深暗的红色系	明度、纯度均有所降低,给人以庄严、肃穆、深沉、古典的感觉。如以深红为主色的庙宇建筑,以及我国的古代皇家宫殿,都具有神圣、庄严的意味	深红色 绯红色 酒红色	C0 M100 Y100 K10 C0 M100 Y65 K40 C60 M100 Y80 K30

红色与其他颜色搭配产生的情感意义

↑ 纯度较高的正红色在深红色的映衬下，正红色趋于平静　　↑ 纯度较高的正红色在黄绿色的映衬下，红色显得比较突兀　　↑ 纯度较高的正红色与纯度同样较高的黄色最匹配，可以发挥其本色特征　　↑ 纯度较高的正红色和灰色搭配时，属于中性搭配，效果较为和谐

↑ 纯度较高的正红色在蓝绿色的映衬下，正红色就像炽热、燃烧的火焰　　↑ 纯度较高的正红色在橙色的映衬下，正红色显得暗淡、缺乏生命力　　↑ 纯度较高的正红色与蓝色相互排斥，具有强烈的对比效果　　↑ 纯度较高的正红色和淡黄色搭配，正红色显得比较突出，但并不突兀

在应用设计时，红色常被称为购买色，因此一些打折海报常用红色进行表达。同时，由于红色的诱目性较高，在安全用色中，红色常用于警告、危险、禁止的标志色。看到红色标示时，常不必仔细看内容，就能了解警告、危险之意。在住宅设计中，大面积使用纯正的红色则容易使人产生急躁、不安的情绪。在配色时，将纯正的红色作为重点色少量使用，会使空间显得富有创意。而将降低明度和纯度的深红、暗红等作为背景色或主色使用，能够使空间具有优雅感和古典感。

↑ 红色警示牌的运用

↑ 以灰色为主色调，红色作为辅助色点亮空间，打造出现代、时尚又冷艳的居家氛围

↑ 低明度的砖红色带来厚重基调，同色系的暖咖色不动声色地进行呼应，形成稳定的配色效果，可以将复古情怀推向高潮

↑ 红色打折海报的运用

（2）橙色系

橙色的波长仅次于红色，因此它同样具备长波长色彩的特征。但橙色比红色的刺激度有所降低，是非常温暖的色相，使人联想到金色的秋天、丰硕的果实，并能够激发人们的活力、喜悦、创造性，具有明亮、轻快、欢欣、华丽、富足的感觉。

不同色调的橙色所具备的情感意义

鲜艳的橙色系	具有如同阳光般的热情感，令人感觉温暖、愉悦	橙红色 柿子色 橙黄色 太阳橙色	C0 M80 Y90 K0 C0 M70 Y75 K0 C0 M70 Y100 K0 C0 M55 Y100 K0
浅淡的橙色系	橙色中加入较多的白色会带有一种温和的味道，可以令人感到舒心、惬意，同时也具备了精致、细腻的情感意义	蜂蜜色 杏色	C0 M30 Y60 K0 C10 M40 Y60 K0
深暗的橙色系	当橙色中加入不同分量的黑色时，就会体现出沉着、安定、拘谨、悲伤等不同的感受	驼色 橙褐色	C10 M40 Y60 K30 C55 M80 Y100 K30
带有灰调的橙色系	具有优雅、含蓄、亲切、柔和的色彩基调，但若掺入过量的灰色时，则会流露出消沉、失意、没落、无力、迷茫等消极的情绪	浅茶色 浅土色	C0 M15 Y30 K15 C20 M30 Y45 K0

橙色与其他颜色搭配产生的情感意义

↑ 纯度较高的鲜橙色与淡黄色搭配，可以产生一种舒服的过渡感　　↑ 纯度较高的鲜橙色在草绿色的映衬下，显得柔情万种，使人着迷　　↑ 纯度较高的鲜橙色与紫色搭配时，对比过于激烈，给人一种刺激感

↑ 纯度较高的鲜橙色在海军蓝的映衬下，展现出快乐的感觉及太阳般的光辉　　↑ 纯度较高的鲜橙色在灰色的映衬下，具有一种与众不同的高级感　　↑ 纯度较高的鲜橙色与暗蓝色搭配时，给人带来不干净、晦涩的感觉

橙色是一种容易让人联想到食物的颜色,从而引起食欲,因此十分适合运用在和美食、餐饮相关的海报设计中。同时,橙色也容易让人联想到活力,和健康、运动等主题的契合度较高。此外,橙色是凸显万圣节的节日色彩,与此节日相关的设计均可以利用橙色来表现。在住宅设计中,将橙色用在采光差的空间,则能够弥补光照不足的缺陷。需要注意的是,应尽量避免在卧室和书房中过多地使用纯正的橙色,否则会使人感觉过于刺激,建议降低纯度和明度后使用。

↑ 南瓜展海报的运用

↑ 在采光不足的小空间中运用橙色做色彩设计,可以起到提亮空间的作用

↑ 万圣节海报的运用

↑ 降低了饱和度的橙色,即使作为大面积墙面的配色,也不会显得过于刺激

第六章　色彩心理学　　149

（3）黄色系

黄色波长所处位置偏中，然而光感却是所有色彩中最活跃、最亮丽的，能够给人轻快、希望、活力的感觉，让人联想到太阳。在中国的传统文化中，黄色是华丽、权贵的颜色，象征着帝王。

不同色调的黄色所具备的情感意义

鲜艳的黄色系	纯度高、明度亮的鲜艳黄色系，具有纯净、孤傲、高贵的原色品质	月亮黄色 C0 M0 Y70 K0 鲜黄色 C0 M0 Y100 K0
浅淡的黄色系	黄色加白色淡化为浅色色序时，具有文静、轻快、安详、香甜的意味。据心理学家实验证实，这一色域中的黄色还具有集中注意力的功效	淡黄色 C0 M10 Y35 K0 嫩黄色 C10 M5 Y38 K0 香槟黄色 C0 M0 Y40 K0
深暗的黄色系	当黄色中加入少量补色（紫色或黑色），会丧失黄色光明磊落的品格，表露出妒忌、背叛及缺少理智的阴暗性，也容易令人联想到腐烂发霉的物品，因此该色域在食品设计中禁用	土黄色 C0 M35 Y100 K30 棕黄色 C0 M30 Y80 K40
带有冷调的黄色系	当黄色中掺入微量的绿色或蓝色时，呈现出的黄色给人一种万物复苏的印象。该色域充满现代气息，在传统用色中较少见到	芥子黄色 C20 M20 Y70 K0 黄绿色 C30 M0 Y80 K0

黄色与其他颜色搭配产生的情感意义

↑ 纯度较高的鲜黄色在红色的映衬下，显得比较燥热、喧闹

↑ 纯度较高的鲜黄色在绿色的映衬下，显得具有朝气、活力

↑ 纯度较高的鲜黄色在蓝色的映衬下，可以展现出太阳般的温暖、辉煌

↑ 纯度较高的鲜黄色被灰色包围时，给人一种平静、理智、明快、干练的印象

↑ 纯度较高的鲜黄色在紫红色的映衬下，有一种病态感，令人感到疲惫

↑ 由于黄色与橙色为类似色，色彩之间的对比较弱

↑ 纯度较高的鲜黄色被白色包围时，温暖感被保留，但显得柔和许多

↑ 纯度较高的鲜黄色被黑色包围时，展现出积极、明亮、强劲的力度

在应用设计时，黄色常被认为是儿童最喜欢的颜色之一，因此适合表达和儿童相关的设计需求。同时，黄色还容易令人联想到麦子等谷物，或香蕉等果实，所以纯度较高的黄色也常用于食品的配色中。另外，黄色具有促进食欲和刺激灵感的作用，在住宅设计中非常适用于餐厅和书房中；因为其纯度较高，也同样适用于采光不佳的房间。

↑ 食品海报的运用

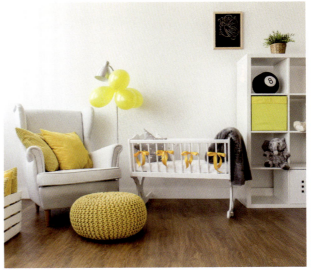

↑ 饱和度较高的柠檬黄最适合展现儿童的纯粹与天真，搭配同样干净、明亮的白色，成就人世间最令人心动的一方净土

↑ 儿童活动海报的运用

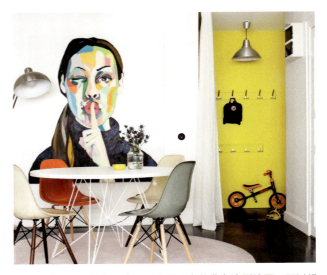

↑ 采光略显不足的餐厅中运用少量明亮的黄色涂刷墙面，可以提升小空间的明亮感

第六章　色彩心理学

（4）绿色系

在可见光谱中，绿色波长居中央位置，是一种明度居中且冷暖倾向不明显的色彩。绿色能够让人联想到森林和自然，它代表着希望、安全、平静、舒适、和平、自然、生机，能够使人感到轻松、安宁。

不同色调的绿色所具备的情感意义

鲜艳的绿色系	纯度高、明度亮的鲜艳绿色系，可以带来生机勃勃的印象，象征着生命	鲜绿色 C75 M5 Y85 K0
浅淡的绿色系	绿色中加入白色，明度被提高，产生宁静、清淡、凉爽、飘逸、轻盈、舒畅的感觉	嫩绿色 C40 M0 Y70 K0 叶绿色 C50 M20 Y75 K10
深暗的绿色系	绿色加黑色暗化为深绿色时，能触发出富饶、兴旺、幽深、古朴、沉默等精神意念	薄荷绿色 C90 M30 Y80 K50 碧色 C90 M35 Y70 K30
带有灰调的绿色系	绿色混入灰色柔化为灰绿色时，富有精巧、迷离的印象，该色域无论是用于诠释传统，还是现代感，都可以呈现出一种超凡脱俗的艺术气质	苔绿色 C25 M15 Y75 K45 橄榄绿色 C45 M40 Y100 K50
带有暖调的绿色系	在纯度较高的绿色中掺入黄色时，可以呈现出早春时节绿色植物的鲜嫩感，富于新生、单纯的情感意义	黄绿色 C30 M0 Y100 K0
带有冷调的绿色系	在纯度较高的绿色中掺入蓝色时，呈现出的蓝绿色显示出神秘、诱人的感觉，可以令人联想到清秀、永恒、深远、酸涩等截然不同的语义	钴绿色 C60 M0 Y45 K0 翡翠绿色 C75 M0 Y75 K0 碧绿色 C70 M10 Y50 K0

绿色与其他颜色搭配产生的情感意义

↑ 深绿色和浅绿色搭配时，会产生一种和谐、安宁的感觉　　↑ 纯度较高的鲜绿色在正红色的映衬下，带来安谧、清冷的视觉体验　　↑ 纯度较高的鲜绿色在蓝色的映衬下，看上去有些平淡无奇、缺乏激情　　↑ 纯度较高的鲜绿色在白色的映衬下，具有了年轻感，充满自信

↑ 深绿色一般不与紫红色搭配，会带来杂乱、不洁的视觉感受

↑ 纯度较高的鲜绿色在浅红色的映衬下，散发着春天的气息

↑ 纯度较高的鲜绿色在紫色的映衬下，显得悠闲自得、气质高雅

↑ 纯度较高的鲜绿色在黑色的映衬下，散发出令人着迷的神秘光辉

在应用设计时，绿色非常适合表达自然、户外、环保等主题。同时，绿色常被认为是健康的色彩，因此在表现自然食品和健康食品的海报设计中也经常出现。在住宅配色时，一般来说绿色没有使用禁忌，但若不喜欢空间过于冷淡，应尽量少和蓝色搭配使用。另外，大面积使用绿色时，可以采用一些具有对比色或补色的点缀品，来丰富空间的层次感，如绿色和相邻色彩组合，给人稳重的感觉；和补色组合，则会令空间氛围变得有生气。

↑ 环保主题海报的运用

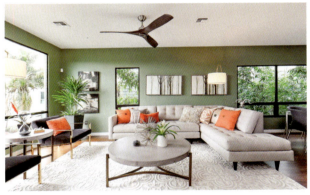

↑ 柔软、舒缓的灰绿色营造出安闲、优雅的空间氛围。其间跳动的橙红色抱枕将原本平静的空间打破，平添一分生动与活力

↑ 户外音乐节海报的运用

↑ 淡翠绿色作为大面积背景色，搭配蓝色系的软装，令平和、淡雅的氛围充斥着空间

（5）蓝色系

蓝色在可见光谱中波长较短，在视觉和心理上都有一种紧缩感，蓝色作为冷极色，通常令人联想到海洋、天空、宇宙等。由于蓝色具有沉稳、理智、自信的特性，商务人士比较偏爱此种色彩。此外，蓝色还蕴涵深邃、博大、保守、冷酷、空寂等象征含义。

不同色调的蓝色所具备的情感意义

鲜艳的蓝色系	纯度较高的蓝色可以表现出纯净、平静、理智、安详与广阔的色彩印象	蔚蓝色 C70 M10 Y0 K0 天蓝色 C100 M35 Y10 K0
浅淡的蓝色系	调入白色的蓝色系，明度提高、纯度降低，原有的亮丽品质发生了变化，产生了清淡、缥缈、明远、透明的意味	浅天蓝色 C40 M0 Y10 K0
深暗的蓝色系	调入黑色的蓝色系，会传达出一种悲哀、沉重、幽深、孤独、冷酷的色彩感觉	海蓝色 C100 M60 Y30 K35 深蓝色 C100 M95 Y50 K50
带有灰调的蓝色系	调入灰色的蓝色系，变得暧昧、模糊，容易给人带来晦涩、沮丧的色彩印象	淡蓝色 C30 M0 Y10 K0

蓝色与其他颜色搭配产生的情感意义

↑ 纯度较高的亮蓝色在红色的映衬下，给人带来了暗淡的视觉观感　　↑ 纯度较高的亮蓝色在绿色的映衬下，显得暧昧、消极　　↑ 纯度较高的亮蓝色在白色的映衬下，给人以清晰、有力的视觉效果

↑ 纯度较高的亮蓝色在黄色的映衬下，产生了沉着、自信、稳定的色彩印象　　↑ 纯度较高的亮蓝色在淡紫色的映衬下，呈现出退缩和无所适从的色彩印象　　↑ 纯度较高的亮蓝色在黑色的映衬下，可以焕发出色彩独有的亮丽感

在应用设计时，蓝色常用来表达海洋主题。同时，由于蓝色具有知性的力量，一些企业偏好运用蓝色来设计自己的品牌标示。而对于季节印象，蓝色既适合表现夏季主题，也适合表现冬季主题。其中纯度高的蓝色和夏季相配，纯度低的蓝色和冬季相配。另外，由于蓝色是和理智、成熟有关系的颜色，在住宅设计中适合用在卧室、书房、工作间和压力大的居住者的房间中。而在空间软装的使用时，可以搭配一些跳跃的色彩，避免产生过于冷清的氛围。

↑ 夏天主题海报的运用

↑ 冬季主题海报的运用

↑ 水上主题海报的运用

↑ 品牌标示的运用

↑ 高贵的宝蓝色用于背景墙面设计，带来理性且深邃的空间感。家具所呈现出的温润木色柔和了宝蓝色的疏离，令空间更具亲和力

(6) 紫色系

波长最短的可见光是紫色光波，其明视度和注目性最弱，给人很强的后退感和收缩感。紫色所具备的情感意义非常广泛，是一种幻想色，既优雅又温柔，既庄重又华丽，但同时代表了一种不切实际的距离感。此外，紫色根据不同的色值，分别具备浪漫、优雅、神秘等特性。

不同色调的紫色所具备的情感意义

鲜艳的紫色系	纯度高、明度亮的鲜艳紫色系具有优雅、浪漫、高贵、神秘的特性	鲜紫色　C70 M90 Y0 K0
浅淡的紫色系	紫色中加入一定量的白色时，成为一种优美、柔和的色彩，是代表花季少女的色彩。彰显出优美、浪漫、梦幻、妩媚、娇羞、含蓄等浪漫情调	丁香色　C30 M40 Y0 K0
深暗的紫色系	紫色加黑色暗化为深紫色时，具有成熟、神秘、忧郁、哀伤等色彩意义，世界上很多民族将其看成是消极、不祥的颜色	暗紫色　C90 M100 Y50 K10
带有灰调的紫色系	紫色加灰色柔化为灰紫色时，表现出雅致、含蓄的色彩意义，但同时也具有病态、堕落等意味，紫色原有的高贵感随纯度的降低而大打折扣	紫罗兰色　C20 M30 Y10 K10 浅莲灰色　C0 M10 Y0 K10 灰紫色　C25 M35 Y10 K30
带有冷调的紫色系	在纯度较高的紫色中掺入蓝色时，传达出孤寂、严厉的精神意念	紫藤色　C60 M65 Y0 K10
带有暖调的紫色系	在纯度较高的紫色中掺入红色时，色彩意义变得复杂、矛盾。紫红色处于冷暖之间，游离不定，且明度较低，在心理上常引起消极感，在西方常与颓废等贬义词联系在一起	兰花色　C0 M50 Y0 K40 三色堇色　C35 M100 Y10 K30

紫色与其他颜色搭配产生的情感意义

↑ 纯色较高的鲜紫色在黄色的映衬下，对比度强，色彩效果迷人，是激情与内敛的结合　　↑ 纯色较高的鲜紫色在浅蓝色的映衬下，充满了忧郁气息，令人处于伤感之中　　↑ 纯色较高的鲜紫色在黑色的映衬下，彰显出纯正、鲜艳的色彩印象

↑ 纯色较高的鲜紫色在翠绿色的映衬下，可以产生协调且富有成熟感的色彩印象

↑ 纯色较高的鲜紫色在白色的映衬下，可以体现出古典与新派兼容的色彩力量

在应用设计中，紫色多面向和成熟女性相关的主题，体现出高贵、神秘的印象。而在住宅设计中，深暗色调的紫色不太适合体现欢乐氛围的居室，如儿童房；另外，男性空间也应避免艳色调、明色调和柔色调的紫色；纯度和明度较高的紫色则非常适合法式风格、简欧风格等凸显女性气质的空间。

↑ 三八妇女节主题海报的运用1

↑ 三八妇女节主题海报的运用2

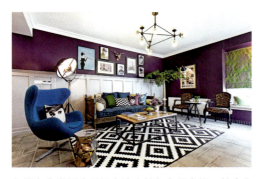 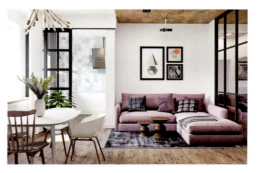

↑ 紫色非常适合用于表达女性气息的空间，结合若干带有弧度的家具，可以很好地凸显出优雅感

↑ 在单身男士的公寓设计中，浊色调的紫色沙发具有低调的优雅感

第六章　色彩心理学

（7）无彩色系（黑、白、灰）

　　白色是光谱中全部色彩的总和，对人眼可以形成刺激感。白色具有一尘不染的品貌特质，具有纯洁、神圣、坦率、正直、无私、明快、空虚、缥缈、无限等色彩意义。

　　黑色包含了全部色光，但却都不进行反射，因此明视度和注目性均较差。黑色会让人联想到力量、严肃、永恒、坚毅、刚正等色彩意义。同时，黑色可以呈现出高级、稳重的视觉感受，是高品质工业产品的常用色。

　　灰色属于无彩色系中中等明度的低纯度色。在生理上，灰色对眼睛的刺激适中，既不炫目也不暗淡，有柔和、安定的效果，是比较不容易产生视觉疲劳的色彩。灰色可以给人带来温和、谦让、中立、高雅的感觉，具有沉稳、考究的视觉效果。

无彩色系常见色值

白色系列					
净白色	C0 M0 Y0 K0		石竹色	C22 M22 Y29 K0	
古瓷白色	C5 M4 Y9 K0		象牙白色	C7 M9 Y16 K0	
灰白色	C18 M15 Y25 K0		乳白色	C21 M13 Y16 K0	

灰色系列					
银灰色	C0 M0 Y0 K25		铅灰色	C8 M5 Y5 K60	
淡灰色	C10 M10 Y10 K20		黑灰色	C20 M25 Y25 K75	
灰白色	C0 M0 Y0 K50		纯黑灰色	C0 M0 Y0 K80	
中灰色	C0 M0 Y0 K63		深灰色	C50 M50 Y50 K0	

黑色系列					
纯黑色	C0 M0 Y0 K100		黑棕色	C80 M100 Y100 K30	
黑蓝色	C100 M0 Y0 K95		黑绿色	C100 M0 Y100 K95	
黑红色	C0 M100 Y0 K95		黑紫色	C100 M100 Y0 K95	
黑黄色	C0 M0 Y100 K95		混黑色	C75 M70 Y60 K25	

无彩色系相互搭配产生的情感意义

↑当白色与灰色搭配使用时，可以产生优雅感，带来气质不凡的视觉效果

↑黑色和灰色搭配使用时，可以产生强烈的现代感和都市韵味

↑白色和黑色搭配是最经典的配色，且不容易过时

备注 由于无彩色系（黑、白、灰）没有明显的色彩感，单独使用会显得单调乏味。一般会采用两种或两种以上的色彩同时作为设计作品的用色。

在应用设计时,由于黑色具有权威、冷酷的印象,因此在一些表达男性主题的设计中常被使用。另外,应活用其高格调、高级、光泽等色彩印象,黑色也常作为表现高级感的基础色。在住宅设计中,黑色非常百搭,可以容纳任何色彩,怎样搭配都非常协调。黑色可以作为家具或地面主色,形成稳定的空间效果。但若空间的采光不足,则不建议在墙上大面积使用,因为其容易使人感觉沉重、压抑。而若在空间中大面积使用黑色,一般用来营造具有冷峻感或艺术化的空间氛围,如男性空间或现代时尚风格的居室较为适用。

↑ 男性主题海报的运用

↑ 表现高级感的海报运用

↑ 以魅影黑作为空间主色,可以奠定平稳的氛围,再加入酒红色作为辅助,增添热烈情绪

↑ 黑色作为背景色,可以带来强烈的视觉冲击。加入饱和度较高的彩色做点缀,整个空间形成的配色效果十分惊艳

第六章　色彩心理学

在应用设计时，由于白色常被认为是没有被污染过的颜色，因此常用来表达圣洁的主题。另外，由于白色雪花元素很容易令人联想到冬季，因此白色也是非常适合表达冬天的颜色，和冷色组合会加强这一印象。而在住宅设计中，由于纯白色会带来寒冷、严峻的感觉，也容易使空间显得寂寥。在设计时可搭配温和的木色或用鲜艳色彩点缀，令空间显得干净、通透，又不失活力。同时，由于白色的明度较高，可以在一定程度上起到放大空间的作用，因此比较适合小户型。同时，在以简洁著称的简约风格，以及以干净为特质的北欧风格中会较大面积使用。

 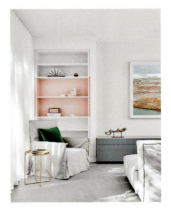

↑ 留白海报的运用　　↑ 表现高级感的海报运用　　↑ 以奶油白做主色，可以起到延展空间的作用，同时突出淡山茶粉与墨绿色的质感，感受到满满的文艺情调

↑ 将大面积白色运用到空间设计中，其洁净的色彩属性可以塑造出干净的氛围。再利用少量木色平衡，能够增添空间的舒适度

在应用设计时，由于灰色常给人温和、谦让、中立、高雅的感受，具有沉稳、考究的装饰效果，是一种在时尚界不会过时的颜色。许多高科技产品，尤其是和金属材料有关的，几乎都采用灰色来传达高级、科技的形象。而在住宅设计中，可以大量使用高明度的灰色，用大面积纯色体现出高级感，若搭配明度同样较高的图案，则可以增添空间的灵动感。另外，灰色用在居室中能够营造出具有都市感的氛围，例如表达工业风格时会在墙面、顶面大量使用。需要注意的是，虽然灰色适用于大多数的居室设计，但在儿童房和老人房中应避免大量使用，以免造成空间过于冷硬。

↑科技感海报的运用

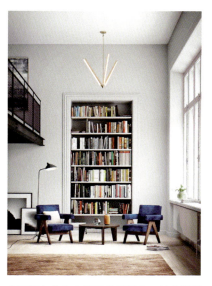

↑高级灰作为大面积的背景色，给空间奠定了高级格调。宝蓝色的点睛运用，提升了整个空间的精致品位

↑灰色系的墙面结合带有金属色泽的银灰色岛台，营造出现代工业感浓郁的居室风格

2 色彩的主题表现

（1）动感活力的色彩主题表现

动感活力的色彩主题表现主要受生活中多样化配色的影响。常以高纯度的暖色作为主色，搭配白色、冷色或中性色，能够使活泼的感觉更强烈。另外，活泼感的塑造需要高纯度色调，若有冷色组合，冷色的色调越纯，效果越强烈。

备注 主题表现需要靠明亮的暖色系为主色来营造，加入冷色系做调节可以提升配色的张力。若以冷色系或者暗沉的暖色系为主色，则会失去活力的氛围。

色彩重构素材来源示例

主题表现设计方案示例

↑平面设计方案

↑海报设计方案

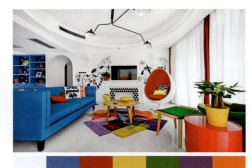

↑室内设计方案

（2）华丽浓郁的色彩主题表现

华丽浓郁的色彩主题表现可以参考欧式宫廷，以及彩纱华服等的配色。其常以暖色系为中心，如金色、红色和橙色，也常见中性色中的紫色和紫红色，这些色相的浓、暗色调具有豪华、奢靡的视觉感受。

备注 此种主题表现具有热烈、奢华的感受，过于理性的冷色会破坏此种色彩印象，应避免使用。

色彩重构素材来源示例

主题表现设计方案示例

↑ 平面设计方案

↑ 海报设计方案

↑ 室内设计方案

（3）浪漫甜美的色彩主题表现

浪漫甜美的色彩主题表现主要受婚纱、薰衣草等带有唯美气息物件的色彩影响，常运用明色调、微浊色调的粉色、紫色、蓝色等。如果用多种色彩组合表现浪漫感，最安全的做法是用白色或灰色作为主色，其他色彩有主次地分布。

> **备注** 浪漫甜美的色彩主题表现较适合明亮色相，可以利用其中的 2~3 种颜色进行搭配；但如果使用纯色调＋暗色调，以及冷色调的色彩互相搭配，则不会产生浪漫的效果。

色彩重构素材来源示例

主题表现设计方案示例

 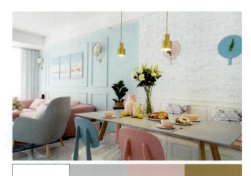

↑平面设计方案　　↑海报设计方案　　↑室内设计方案

（4）温馨和煦的色彩主题表现

温馨和煦的色彩主题表现主要受阳光、麦田等带有暖度物品的色彩影响；水果中的橙子、香蕉、樱桃等所具有的色彩，也是其配色来源。配色时主要依靠纯色调、明色调、微浊色调的暖色做主色，如黄色系、橙色系、红色系。

备注 冷色调、无彩色系需慎重使用，大面积的冷色调容易使空间失去温暖感；无彩色系中的黑色、灰色、银色也应尽量减少使用。

色彩重构素材来源示例

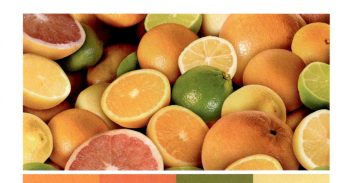

主题表现设计方案示例

↑ 平面设计方案

↑ 海报设计方案

↑ 室内设计方案

第六章 色彩心理学

（5）自然有氧的色彩主题表现

 自然有氧的色彩主题表现主要取色于大自然中的泥土、绿植、花卉等，色彩丰富而不失沉稳。其中以绿色最为常用，其次为栗色、棕色、浅茶色等大地色系。

 `备注` 自然有氧的色彩主题表现不适合大量运用冷色系及艳丽的暖色系。即使用绿色搭配高纯度的红色或橙色，如果面积比例失衡，也会令设计完全失去自然韵味。但是这些亮色可以作为点缀色小范围使用。

色彩重构素材来源示例

主题表现设计方案示例

 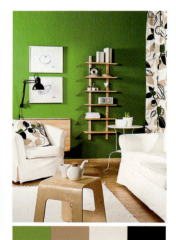

↑平面设计方案　　　　↑海报设计方案　　　　↑室内设计方案

（6）清新舒爽的色彩主题表现

清新舒爽的色彩主题表现主要取色于大海和天空，自然界中的绿色也带有一定的清凉感。配色时宜采用淡蓝色或淡绿色为主色，并运用低对比度的配色手法。另外，无论是蓝色还是绿色，单独使用时都建议与白色组合，能够使清新感更强烈。

备注 应避免将暖色调用作背景色和主角色，如果暖色占据主要位置会失去清爽感。暖色调可以作为点缀色使用，如以花卉的形式表现，弱化冷色调的冷硬感。

色彩重构素材来源示例

主题表现设计方案示例

↑ 平面设计方案

↑ 海报设计方案

↑ 室内设计方案

（7）朴素大方的色彩主题表现

朴素大方的色彩主题表现主要依靠无彩色系、蓝色系、茶色系等色系的组合来表达，除了白色、黑色，色调以浊色、淡浊色、暗色为主。

备注 黑色和棕色的使用需控制面积，如果大量使用黑色和暗色调的棕色，很容易使配色印象转变为厚重感，与朴素印象有所区别，可以将其作为点缀色、辅助色或重点色少量使用。

色彩重构素材来源示例

主题表现设计方案示例

↑ 平面设计方案

↑ 海报设计方案

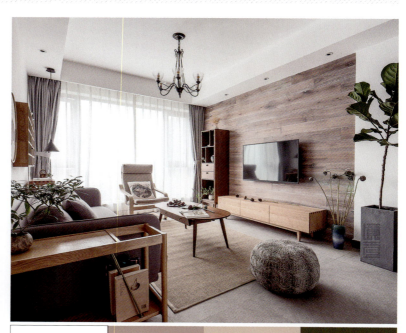

↑ 室内设计方案

（8）传统厚重的色彩主题表现

传统厚重的色彩主题表现中最重要的是体现出时间积淀，老木、深秋落叶、带有历史感的建筑等，都能很好地体现出这一特征。配色时主要依靠暗色调、暗浊色调的暖色及黑色体现，常用近似色调。

备注 应避免选择高浓度的暖色作为主色或搭配色，如红色、紫红色、金黄色等，此类色调具有华丽感，很容易改变厚重的印象。

色彩重构素材来源示例

主题表现设计方案示例

↑平面设计方案

↑海报设计方案

↑室内设计方案

3 色彩的冷暖感

色彩本身并没有冷暖感，也不在色彩的三个构成要素之列。所谓的色彩冷暖主要是指视觉上和心理上相互体验并相互关联的一种知觉。例如，当人们沐浴在阳光下，或者置身于篝火旁，会感到温暖；而看到大海，或置身于雪地时，就会感到寒冷。这种生理、心理及条件反射等方面的体验，会令人在看到红色、橙色等色时产生温暖感，看到蓝色、紫色等色时产生寒冷感。在色彩设计应用中，色彩冷暖的不同感觉是辨识色彩细微差别的有效工具。

> 冷色：指动态小、波光短，能让人感觉寒冷的色彩。
> 暖色：指动态大、波光长，能让人感觉温暖的色彩。

↑ 发出橙红色火光的篝火会给人带来温暖感

↑ 白色雪地常常令人联想到寒冷

（1）冷色与暖色的划分方式

冷暖对比的两极： 利用 24 色色相环可以清晰地分辨出冷色与暖色。通常把蓝色和橙色定位成色彩冷暖的两极，同时区分出冷暖两组色彩，即红色、橙色、黄色为暖色；蓝紫色、蓝色、蓝绿色为冷色。并把紫红色、黄绿色称为中性微暖色，紫色、绿色称为中性微冷色。中性微暖色和中性微冷色的存在，增加了冷暖对比的丰富性与复杂性。

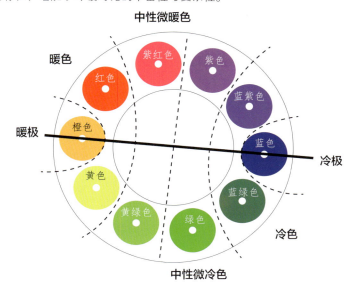

↑ 孟塞尔色相环中的冷暖两极分析

小贴士

色彩的冷暖对比也具有强弱之分，根据冷暖两极分析图示可以得出如下结论。

冷暖强对比	冷暖中对比	冷暖弱对比
冷极 ⟷ 暖极	暖色 ⟷ 中性微冷色 冷色 ⟷ 中性微暖色	冷极 ⟷ 冷色 暖色 ⟷ 暖极色

相同色相中的冷暖色区分： 在色彩冷暖对比中，既有总体的不同色相之间的冷暖差，也有同为冷色或是同为暖色之间的细微差别。例如，通常所说的红色暖、蓝色冷，是泛指色彩总体上的冷暖差别。如果要区分朱红色与桃红色的冷暖，则是同色相之间的冷暖比较，是一种特指。

草绿色　蓝绿色

朱红色　桃红色

↑ 如同为绿色色相，草绿色偏暖、蓝绿色偏冷；同为红色色相，朱红色偏暖、桃红色偏冷

中性色中的冷暖色区分： 根据色彩心理学中高明度色偏冷，低明度色偏暖的理论，可以区分出中性色（黑色、白色、灰色、金色、银色）的冷暖倾向。其中，白色、银色偏冷，黑色、金色偏暖，灰色居于中间，具有冷暖不稳定的特性。例如，接近白色的浅灰色有冷的倾向，接近黑色的深灰色有暖的感觉。

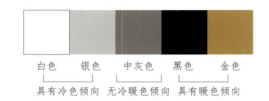

白色　银色　中灰色　黑色　金色
具有冷色倾向　无冷暖色倾向　具有暖色倾向

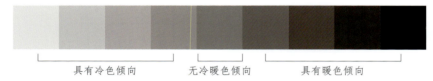

具有冷色倾向　无冷暖色倾向　具有暖色倾向

（2）影响色彩冷暖的因素

色彩冷暖对比受明度的影响： 由于白色的反射率高，给人冷的感觉；黑色的吸收率高，给人暖的感觉；明度为5号的中灰色则没有明显的冷暖感觉。当在暖色中加入白色，降低了温度，使之向冷色转化；在冷色中加入白色，提高了温度，使之向暖色转化。而在冷色中加入黑色，提高了温度，使之向暖色转化；在暖色中加入黑色，降低了温度，使之向冷色转化。另外，无论暖色还是冷色，与明度为5号的中灰色相混，均向中性转化。

色彩冷暖对比受纯度的影响： 高纯度的冷色会显得更冷，高纯度的暖色则显得更暖。另外，若是色彩的纯度降低，明度向中明度靠近，则色彩的冷暖感也随之降低，向中性变化。

大红色　浅红色

蓝色　深蓝色

↑ 如大红色为暖色，若是调入一些白色，在明度提高、纯度降低的同时，会转化为偏冷的浅红色。蓝色是冷色，若是加入一些黑色，在明度和纯度降低的同时，也会变化为偏暖的深蓝色

（3）色彩冷暖的应用

色彩的冷暖对比由暖色调、微暖色调、冷色调和微冷色调四种不同的色调构成。在进行设计时，不仅需要区分出四种色调的总体冷暖色彩倾向，还要在每一种色调中配置冷暖各不相同的色彩，以丰富设计的层次感。

色彩冷暖构成的特征

①以冷暖对比为主构成的色调，给人的心理感觉为：大面积的冷色基调寒冷、清爽，具有空气感和空间感；大面积暖色基调热烈、热情，具有力量感；微暖色调和微冷色调尽管在冷暖感觉的程度上会稍微弱一些，但在色相和纯度的丰富程度上，则要比暖色调和冷色调更胜一筹。

②在明度和距离相同的情况下，暖色的色彩感强，冷色的色彩感弱。

③色彩的冷暖对比越大，画面的视觉冲击感越强；冷暖对比越小，画面的视觉冲击感越弱。

↑ 左图以暖色为主构成的画面，比右图以冷色为主构成的画面，在视觉上的色彩感更强

↑ 以不同色调的蓝色为主色构成的花朵画面，色彩对比小，视觉冲击力弱　　↑ 以冷色中的蓝色和暖色中的橙色构成的花朵画面，色彩对比大，视觉冲击力强

4 色彩的轻重感

色彩的轻重感是由于不同的色彩刺激,使人对看到的色彩产生或轻或重的心理感受。例如,白色的物体令人感到轻飘,黑色的物体令人感到沉重,这些感觉都是来自生活中的体验。

↑ 左右的球体虽然大小、重量相同,但右侧的黑色球体给人的感觉更重一些

链接

色彩的轻重感:物体表面的色彩不同,看上去也有轻重不同的感觉,这种与实际重量不相符的视觉效果,称之为色彩的轻重感。
重色:有些色彩让人感觉很重,有下沉感,这种色彩被称为重色。
轻色:与重色相对应,使人感觉轻、具有上升感的色彩,被称为轻色。

决定色彩轻重感觉的因素

明度

○ 决定色彩轻重感觉的最主要因素是明度
○ 明度高的亮色感觉轻,具有轻快感
○ 明度低的暗色感觉重,具有稳重感
○ 加白提高明度的色彩变轻,加黑降低明度的色彩变重
○ 由明度对比产生的轻重不同的感觉会影响画面的清晰度,明度差越大,清晰度越高

纯度

○ 在同明度、同色相的条件下,纯度高的色彩感觉轻,纯度低的色彩感觉重
○ 透明的色彩一般会给人轻盈的印象,如塑料、肥皂泡等
○ 不透明的物体会给人沉重的印象,如金属、水泥、岩石等

色相

○ 在同纯度和明度的情况下,暖色系感觉轻,冷色系感觉重
○ 相同色相的情况下,浅色具有上升感,深色使人感觉下沉
○ 白色最轻,黑色最重

上升 同色相浅色
下沉 同色相深色

上升 同色调暖色相
下沉 同色调冷色相

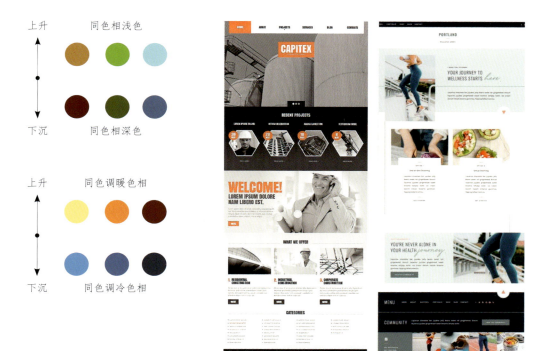

工业领域网页设计　　　　健身领域网页设计

↑ 色彩的轻重感在不同行业的网页设计中有着不同表现。例如，工业、钢铁等重工业领域可以用重一点的色彩；纺织、文化等科学教育领域可以用轻一点的色彩

高层居室

低层居室

↑ 在室内设计中，若空间过高时，吊顶可采用重色，地板采用轻色，在视觉上缩短两个界面的距离，使比例更和谐。若空间较低时，吊顶则可以采用轻色，地板采用重色

5 色彩的软硬感

色彩的软硬感同样是人们对于看到的色彩产生的一种心理感受。色彩的软硬感与色相几乎无关，主要与明度、纯度有关。另外，色彩的软硬感与色彩的轻重有关，凡是感觉轻的色彩均具有软而膨胀的特点，凡是感觉重的色彩均具有硬而收缩的特点。

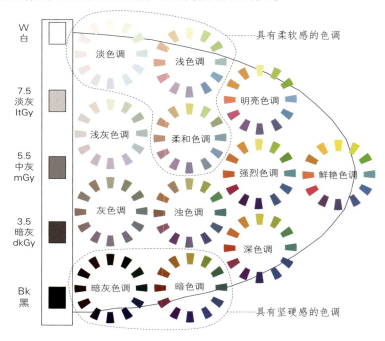

↑ 在 PCCS 色调图中，可以比较清晰地了解色彩的软硬感

决定色彩轻重感觉的因素

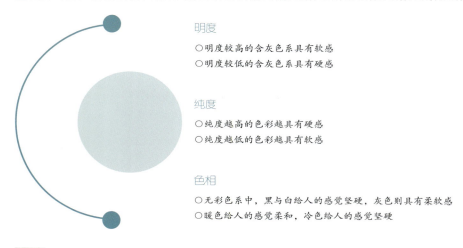

明度
○ 明度较高的含灰色系具有软感
○ 明度较低的含灰色系具有硬感

纯度
○ 纯度越高的色彩越具有硬感
○ 纯度越低的色彩越具有软感

色相
○ 无彩色系中，黑与白给人的感觉坚硬，灰色则具有柔软感
○ 暖色给人的感觉柔和，冷色给人的感觉坚硬

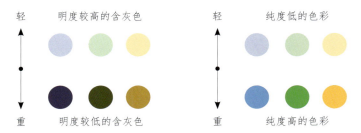

色彩的配合也会造成心理质感的不同。例如,色彩对比强烈会给予人坚硬的感觉;色彩变化细腻微妙、对比弱,则会给人带来柔软的感觉。简单来说,即强对比色调具有硬感,弱对比色调具有软感。

↑画面为色彩强对比,具有坚硬感　　↑画面为色彩弱对比,具有柔软感

思考与巩固

1. 如何在设计作品中引用色彩的情感意义?
2. 如何理解色彩的冷暖感?影响色彩冷暖感的因素有哪些?
3. 如何利用色彩的轻重感和软硬感来表达设计作品的内涵?

三、影响色彩表达的因素

学习目标	了解面积、位置、形态、肌理等因素对色彩表现的影响。
学习重点	1. 通过和谐的面积配比、合理的位置关系来丰富色彩的表现力。 2. 通过改变色彩的轮廓、动静态势，以及聚合分离的形式来调整画面。 3. 理解色彩的肌理感，并掌握其对设计作品产生的影响。

1 面积因素对色彩表达的影响

在进行色彩构图的过程中，有时会感到色彩过于跳跃，有时则感觉色彩的配置显得力量不够。为了改善这些问题，除了调整各种色彩的三要素外，也可以通过合理安排色彩面积来解决。也就是说，面积因素对色彩表达的影响主要指通过将色彩的面积增大或减少，来达到使设计作品具有对比感或者协调感的目的，从而使作品配色更加美观。

（1）色彩面积的和谐配比

在进行具体设计时，色彩的面积比例应尽量避免 1∶1，理想的比例为 5∶3~2∶1。如果是三种颜色，则可以采用 5∶3∶2 的方式。这种比例设置并非是一个硬性规定，可以根据实际情况进行调整。例如，均采用两种色彩构成的两个设计方案，其中一个方案的画面色彩均等，另一个方案的画面色彩比例为 2∶1，会产生截然不同的色彩感觉。

↑ 1∶1 的面积配色稳定，但缺乏变化

↑ 降低黑色的面积后，配色效果具有了动感

↑ 加入灰色作为调剂，配色更加具有层次感

色彩均等的画面感觉：由于色彩之间的互补作用抵消了一部分色彩的作用力，导致色彩的力量感降低，并且颜色与颜色之间没有主次关系，形成激烈的冲突感，有时会令画面看起来不和谐。

色彩比例为 2：1 的画面感觉：由于色彩的面积有大小变化，产生了主从关系，画面看起来富有层次感。并且由于色彩之间的补偿规律，面积小的颜色可以衬托出面积大的色彩的特点。同时，面积占比小的颜色被面积占比大的颜色包围，产生了自发的反抗力量，显得更加富有生命力。这种配色形式会令面积占比小的颜色得到加强，两个色彩属于共赢关系，整个画面也就显得极具张力。

备注 通常情况下，色彩面积小易见度会降低，若是面积太小，色彩就会被底色同化，难以被发现。因此，在调整色彩面积占比时，应参考配色比例，避免其中某一种或某一类色彩面积过小。

↑ 画面中粉红色与草绿色所占的面积相当，整幅画面看起来虽然比较有活力，但容易造成视觉冲击

↑ 画面中的图案与左图相同，但由于将色彩增加到三种，且提升了冷色调的占比，画面依然具有活力，但视觉稳定性更高

（2）色彩面积与色彩明度、纯度的关系

色彩面积比与色彩明度成反比，也就是说色彩本身具有的明度越高，在画面中占据的面积越小，越能令画面的视觉效果显得和谐。另外，和谐的面积配比与色彩的纯度因素也具有一定的关系。纯度越高的色彩应占据的面积越小，纯度越低的色彩应占据的面积越大，这样的画面容易获得色感上的平衡，达到调和的目的。

↑ 在以蓝色调为主的画面中，左图中明度最高的蓝色和右图中饱和度较高的蓝色，即使占据了画面的视觉中心，但由于面积占比和谐，整体的画面感看起来仍然比较舒适

小贴士

由色光的混合规律得出色彩的明度和谐配比：黄9、橙8、红6、紫3、青4、绿6。只有这种比例的色光混合才能产生白光。如果6种色光均等，那么混合出来的光不是白光，而是橙黄色的光。由于色彩的和谐面积比与明度比成反比，将明度比例转变为和谐面积比例时，需将明度比例的数字倒转。

明度和谐配比：黄：橙：红：紫：青：绿＝9：8：6：3：4：6
面积和谐配比：黄：橙：红：紫：青：绿＝3：4：6：9：8：6

↑ 色彩和谐面积比与明度比的关系
（图内数字为面积的量，图外数字为各色明度值）

> 阅读
> 扩展

色域的基本常识与运用

色彩的面积实际上与"色域"的概念趋同。所谓色域是指由相同或类似的色彩所构成的区域。色域并不是单一的一种颜色，而是几种或几类色彩的群化，在色域范围内的色彩具有类似性。色域本身的秩序感和群体美可以推进色彩系列的形成，令设计作品在视觉上充满节奏感。

色域在具体的运用中具有非常高的灵活性，可以根据需要做色域的扩充和收缩。其中，收缩的目的是为了衬托扩充的丰富性，同时可以制造出色彩表现的亮点。但在具体应用时，扩充的使用比重更大些，可以形成画面的主调。

色域的扩充方法

方法一：单纯色域量的扩充。指邻近色距的色彩扩充方式，呈现的是色彩的同化效果。

单纯色域扩充色彩

↑选取红色作为基本的单纯色域进行扩充，扩充后的色相会出现橙红色、橙色、橙黄色、黄色等同类型的色彩调和效果

方法二：由简单色域向复杂色域的扩充。先选定一个基本的颜色色域，再由这一色域向其他具有对比性质的色域进行扩充。这种扩充方法不是同一性的反复，而是不定向的扩充，可以制造出具有丰富性、动态性的复杂色彩效应。

复杂色域扩充方法

↑为了使色域产生丰富多变、富于戏剧性的视觉效果，可以采取交错、跳跃的手法进行扩充

2 位置因素对色彩表达的影响

除了色相、明度、纯度、面积因素，色彩之间的位置变化也会带来色彩表达效果的变化。色彩搭配需要达到视觉平衡的效果，就要考虑色彩之间的距离因素。

（1）色彩位置与色彩呈现效果的关系

当两种不同的色彩并置时，相互之间的距离越远，对比越弱化，调和效果越强，因为远处的物体会随着距离而变得模糊。当相隔的距离到了一定程度时，颜色会很和谐；当相近到一定程度时，对比则会很强烈。

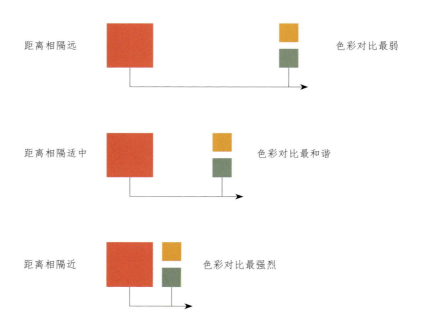

↑ 色彩位置与色彩呈现效果的关系

 小贴士

随着色彩与色彩之间的接触越来越深入，颜色之间的对比也会越来越强烈。当颜色之间的位置恰当时，色彩会很和谐；当颜色相互接触时，色彩对比增强；当颜色相切时，色彩对比更强；当一方颜色包围了另一方颜色时，色彩之间的对比最强。

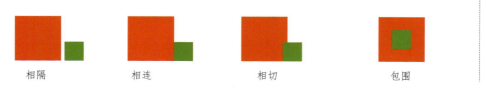

（2）位于视觉中心的物体，色彩应突出

由于人眼的视觉生理特征，在观看时会形成一个视觉中心，即画面或空间中最强烈、最引人注目的部分。视觉中心需要具有突出特征，且要形成能够引导观看者认知的核心元素。

在传统的配色构成当中，比较经典的强调视觉中心的手法是"九宫格"法，即线条交汇的位置是视觉中心的位置。另外，"黄金分割法"（1.618）或者现代配色设计中常采用的"$\sqrt{2}$"，即1.414的比例，位于这些位置的色彩都会被强调、效果被放大，成为视觉传达的焦点。

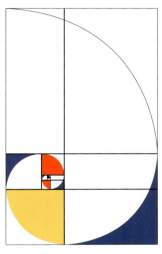

← 将红色设计在鹦鹉螺构成的黄金比例中，即便占据的面积不大，却也足够引人注目

→ 平面设计中的红色和橙色位于九宫格的视觉中心，不仅能起到强调画面的作用，也能够令整个画面的色彩感看起来十分协调

↑ 玄关柜上的装饰品较多，位于黄金分割位置上的装饰花艺是面积最大的配色，成为同组装饰品中的视觉焦点

3 形态因素对色彩表达的影响

形态是色彩存在的因素之一,色彩往往会通过丰富的形态表现出来。颜色的形态对色彩表达的影响主要可以通过轮廓、动静态势,以及聚合分离三种方式来体现。

(1)形态轮廓对色彩表达的影响

图案形态的轮廓线越清晰,色彩对比越强烈;图案形态的轮廓线越复杂,色彩对比越弱化。简单来说,轮廓线清晰度的表现力与色彩表达的表现力成正比。

↑轮廓线清晰的图案相对轮廓线不明确的图案,显得色彩对比更强烈

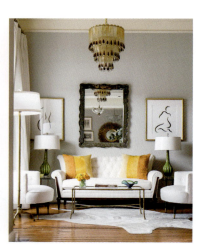

↑在平面构成中运用的色彩类似,但由于左图中色彩轮廓线比较清晰,相对右图来说,色彩对比更加强烈

↑住宅设计中的抱枕轮廓清晰,在白色大背景下显得突出;地毯轮廓相对圆润,与棕色系地板的色彩对比相对减弱。两者都是暖色与白色搭配,由于形态不同,配色印象也有所差别

（2）形态动静态势对色彩表达的影响

图案在设计中是相对静止的，但由于图案不同，在形态上会形成动静之分。例如，一方图案的边缘为流动的曲线形，就会比另一方边缘为直线的图案显得具有动感。也就是说，当并置的图案相对稳定时，相互之间的色彩也会比较稳定。当形状动势较强时，相互之间的色彩对比也会增强，令设计作品显得具有活力。

↑ 动态图案比静态图案显得更灵动

↑ 海报设计中运用具有动感效果的色条来进行装点，使整幅画面效果更加生动

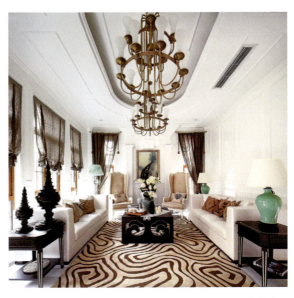

↑ 室内设计中的地毯图案较动感，色彩对比鲜明，令室内环境更显活泼

（3）形态聚合分离对色彩表达的影响

进行色彩表达时，想要变化色彩对比的强弱，在不改变色彩三大属性与面积关系的情况下，只要处理好色彩形态的聚散就可以达到事半功倍的效果。同等面积的相同色彩，有的集中，有的分散，其呈现出的色彩效果完全不同。

色彩形态聚合分离的特点

①图案形态越集中，色彩对比越强烈、醒目。
②图案形态越分散，色彩对比效果越弱化，调和效果越好。
③色彩聚集程度高时，与其他色彩在空间中混合的部分少，受边缘错视的影响，其边缘相对较短，色彩稳定性高，对比效果强。
④色彩分散程度高时，与其他色彩在空间中混合的部分多，受边缘错视的影响，其边缘相对较长，甚至色彩形态全部都在边缘错视的影响之下，色彩稳定性低，对比效果较弱。
⑤与形态复杂的颜色对比，形态简单的颜色对比效果会增强。
⑥复杂的形态搭配复杂的颜色，由于补偿的特征，则色彩对比效果降低，配色会显得相对杂乱。

↑ 前景和背景图案组合简单，色彩对比强烈

↑ 复杂图案形态搭配简单图案，色彩对比相对削弱

↑ 复杂形态搭配复杂色彩，造成较跳跃的配色印象，显得杂乱

← 平面构成中的色彩运用较多，但由于色彩聚合之间存在一定的呼应关系，且边缘线较为清晰，整幅画面给人的感觉鲜艳、多变，又不失和谐

→ 在儿童活动类海报设计中，常利用多样的元素来体现活力感。在设计时，可以运用纯色背景来统一画面，再通过色彩之间的聚合分离来加强画面的可读性

↑ 由于墙面壁纸的色彩较多，且图案繁复，空间中其他布艺和家具大多用了纯色，有效避免了空间图案过多引起的视觉杂乱

4 肌理因素对色彩表达的影响

肌理是指物体表面的组织纹理结构，由于物体的材料不同，表面的组织、排列、构造也各不相同，因而会产生粗糙感、光滑感、软硬感等视觉感受。而人们对色彩的感受来源于光线，当光线照射在不同肌理的物品上，对色彩的体现具有一定的影响。

（1）肌理与色彩表现的关系

肌理对色彩表现的影响：
- 肌理平滑的物品色彩表现形式：由于物品表面光滑，反光性强，物体的固有色感受会减弱。例如，浅绿色玻璃在反光的情况下，几乎是无色透明的
- 肌理粗糙的物品色彩表现形式：由于物品表面粗糙，吸收光源的能力强，其自有的色彩也会被强调。例如，纹理清晰且粗糙的文化石，其色彩会显得比较硬朗，且富有质感

> **小贴士**
>
> 将肌理的概念转化到色彩搭配中，可以得出如下结论。
> ①肌理细腻的配色，相互之间的对比减弱，视觉上显得平静、舒缓。
> ②肌理粗糙的配色，相互之间的对比增强，视觉上显得强烈、夺目。

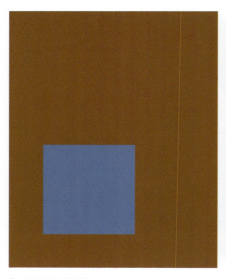

↑ 肌理细腻的配色

↑ 肌理粗糙的配色

（2）虚拟视觉对肌理色彩的影响

人们在日常生活中会对某一类肌理物质产生经验积累，对设计中的材质会带有一些固定的触觉体验，并自然地将这些经验带入到视觉之中，这些对肌理的触觉经验形成了虚拟视觉。虚拟视觉会渗透到实际的色彩视觉中，从而造成影响色彩感受的差异。如果将日常生活中的常见材质按照色彩冷暖分类的方式分为冷材质、暖材质和中性材质，即使是同一色彩，在不同材质的表现上也会产生极为不同的视觉体验。

不同材质的色彩体现差异

类别	表现形式
冷材质	玻璃、金属等材料给人冰冷的感觉，为冷材质。即使是暖色相附着在冷材质上时，也会让人觉得有些冷感。例如，同为红色的玻璃和陶瓷，前者就会比后者感觉冷硬一些
暖材质	织物、皮毛材料具有保温效果，比起玻璃、金属等材料，使人感觉温暖，为暖材质。即使是冷色，当其在暖材质上呈现出来时，清凉的感觉也会有所降低
中性材质	木、藤等材料冷暖特征不明显，给人的感觉比较中性，为中性材质。采用这类材质时，即使采用冷色相，也不会让人有十分寒冷的感觉

↑ 左图中的橙色与右图中的橙色为一种颜色，但由于人们对右图中的绸缎有固定冰滑的触觉经验，就会觉得右图中的色彩会冷一些

在设计应用中，肌理是一种处理画面的方法，其在现代设计中越来越多地被应用。尤其是邻近色的肌理对比会很好地丰富视觉感受，在增加审美乐趣的同时也降低了画面的单调和刻板。

→ 两幅海报设计的配色和元素均相同，右图因为加入了肌理对比的存在，使画面耐看许多，也与主题更加契合

→ 住宅设计中的地面、茶几和椅子的色相非常靠近，而材料之间不同的光滑程度构成了丰富的层次感，并不显得单调

> **思考与巩固**
>
> 1. 如何利用面积的和谐配比来体现设计作品的美感？
> 2. 色彩位置对设计作品的呈现效果会产生哪些影响？
> 3. 对色彩表达产生影响的形态因素有哪些？
> 4. 肌理与色彩表现的关系是什么？

第七章

色彩构成在艺术设计中的应用

色彩作为直观的视觉语言，能够带来强烈的视觉冲击，在人们的生活中扮演着重要角色。正是由于色彩具有共情的能力，因此其在现代设计的各个领域中均发挥着至关重要的作用。掌握色彩在不同领域的配色要点与搭配技巧，可以令产品设计更加贴合消费者的心理诉求，并提升用户体验。

扫码下载本章课件

一、色彩构成与视觉传达设计

学习目标	了解色彩构成在平面广告、产品包装、书籍装帧、企业VI,以及网页设计中的功能。
学习重点	1. 色彩在平面广告设计中的搭配要点。 2. 色彩在产品包装设计中的搭配要点。 3. 色彩在书籍装帧设计中的搭配要点。 4. 色彩在企业VI设计中的搭配要点。 5. 色彩在网页设计中的搭配要点。

1 色彩构成与平面广告设计

(1) 色彩在广告设计中的功能

平面广告的意义在于宣传品牌、推销产品、吸引消费者的目光。因此,进行广告设计时,应将产品、市场与消费者心理三者结合起来进行综合考虑。而色彩是平面广告作品的直观语言,是最先引起大众注意的元素,比文字更容易吸引消费者的眼球,能够很好地渲染诉求情绪氛围。色彩不仅可以增加平面广告设计作品的视觉冲击力,令所要传达的信息更为生动、形象;而且好的色彩运用能产生美的视觉享受,引发大众的心灵共鸣,最终激发大众的购买欲望。

(2) 广告设计的色彩搭配特点

平面广告中的色彩表现直接影响了消费者对于产品的心理反应,刺激他们的好恶情绪。因此,在平面广告作品中掌控好色彩的表现,将对消费者产生积极的引导,为广告作品带来人性化的张力。

进行色彩搭配时,应注意以下两点

①平面广告中的色彩搭配不仅应完成大众对艺术的欣赏,更要担负起传达信息的责任,使产品与消费者之间进行无障碍沟通。大多情况下,作品中的主体色彩以鲜艳、明亮居多,主体和背景之间的色差较大。而明度高的纯色和暖色可以带来更强的视觉冲击力,更容易引起大众的注意。

②平面广告中的色彩运用虽然比较多样化,但并不是杂乱无章的,而是具有一定的规律性,可以通过不同色调的结合变化出新的颜色,再合理运用过渡变化的手法,令整个作品的色彩在变化中又带有统一性。

↑ 必胜客的比萨广告以红色为背景，与金黄色的比萨形成中差色对比，效果醒目、生动

↑ 作品用色十分巧妙，上半部分的色彩鲜明，可以调动起人们的味蕾；下半部分的配色则沉稳，体现出土豆的生长环境。色彩之间的明暗对比，不仅表达了不同状态下的食品特性，而且给消费者带来强烈的视觉冲击

↑ 耳机海报的用色十分简洁，仅通过经典的黑、白两色对比，即表现出典雅、高级，又带有阳刚之气的感觉

↑ 将丰富多样的食物色彩有层次、有节奏地结合在一起，点缀整个纯色画面的结构，愉悦观众的视觉，给人一种爽口的感觉

第七章　色彩构成在艺术设计中的应用　193

2 色彩构成与产品包装设计

（1）色彩在产品包装中的功能

色彩在产品包装中的功能与在平面广告设计中的功能类似，即形成商品印象，最终产生传播、销售。优秀的产品包装色彩应该能够直接抓住消费者的注意力，强化记忆，使之通过一系列的联想引发占有欲，促成消费行为。或者是消费者面对众多同类商品无法抉择时，商品的包装，尤其是包装的色彩可以直接诱导消费者的购买决策。

备注 鲜明的色彩能够传达出积极、欢快的情绪，相反，晦涩、含蓄的色彩带来的消极影响也不容忽视。因此，产品包装设计的色彩要达到美好的视觉效应，令顾客感受到愉悦、舒适。具体设计时，应注意主题色彩之间构成关系的鲜明度。

（2）色彩在产品包装设计中的要点

产品包装的色彩要素应鲜明：产品包装设计需要设计师在有限的版面上有效、快捷地传递产品信息，且令消费者产生耳目一新的感觉。若想使产品包装在众多商品中脱颖而出，最终引起消费者的注意力，可以通过利用大胆、鲜明的色彩，并处理好色块之间的并置关系来实现。

↑ 饮品包装运用饱和度较高的两色搭配，大色块之间的对比可以有效抓取消费者的注意力

充分运用流行色彩与元素：在产品包装设计的过程中，除了应考虑产品本身的色彩特性外，还应时刻关注当下的流行色彩与元素，并深入研究消费者的审美心理以及对色彩的偏好，将合乎时代风尚的色彩融入产品包装设计中，创造出具有鲜明时代特征的产品包装设计作品，给人以时尚、前卫的视觉享受。

↑ frank body 独角兽闪光咖啡身体磨砂膏的包装运用了激光膜元素，在阳光下变化的色彩神秘莫测，为产品赋予了潮流感

考虑民族性色彩对产品包装的影响：在产品包装设计中，色彩还具有一定的民族特性。色彩代表的意义是一种主观感觉，常因外部环境的不同而发生改变。不同的国家、民族因受习俗文化、生活状况等影响，自然而然地形成了各自不同的色彩文化。例如，中国自古以来就对红色情有独钟，视其为喜庆、吉祥的象征。在一些传统产品的包装设计中，红色出现的频率非常高。

↑ 将红色运用在年货产品的包装之中，可以体现出迎接新年的喜庆气息，十分具有视觉带动性

（3）产品属性是进行包装设计的依据

产品包装设计中的色彩应与其属性密切相关。一般情况下，同类型产品有其特定的色彩范畴，这是源于色彩的象征意义——可以很轻松地帮助消费者理解产品属性。但在具体的设计中，如果只是直接、单纯地对产品的代表色进行运用，会令产品丧失个性化的表达。因此，设计时应对色彩进行灵活运用，在不失原色的基础上巧妙创新。

↑香水产品的外包装运用低饱和度的橙棕色作为主要色彩，再搭配银色的标志和文字信息，彰显出产品高级的调性

↑耳机包装用色简洁，灰色的背景色结合耳机本身的金属色泽，给人一种走在时代前沿的视觉感

↑以蓝、绿色结合白色和黑色作为药品包装的配色，带给人镇定、宁静、信任之感，与产品属性相契合

↑将茶园用插画的形式表现在包装之中，带给人一种趣味感。其中，清新、安宁的绿色更是传达了茶叶的特点，两者息息相关，是传达产品信息的最好形式

3 色彩构成与书籍装帧设计

（1）书籍装帧设计的色彩功能

书籍装帧中的色彩表达是一种另类的文字语言，可以通过人眼所感受到的色彩情绪来传达书中所具备的内容信息，使人产生阅读的兴趣。一本成功的书籍，其装帧设计的力量不可小觑，它的色彩搭配不仅应有空间造型能力，且应能直观地传达出书籍的主题信息。

书籍装帧设计的配色要点

①在进行书籍装帧的配色设计时，首先应确定读者对象，然后结合图书内容来选择适合封面的主色调，使其与其他辅助色组成一个变化而又统一的协调画面，给读者带来深刻的瞬间视觉冲击，有效吸引读者的视线。

②书籍装帧的配色应具有一个基本色调，通过主色与底色的各种搭配来表达情感。这种表达可以细分为主题色彩的集中表达、主题色彩的分散表达，以及多种色彩的集中表达。

③书籍封面的色彩不是孤立的，当确定了图书设计的主色调与色彩组合的基本定式以后，还应进一步研究表现封面基色、图形色调，书名、丛书名、作者名、出版社名、广告语等各种不同文字的色彩，以及各种色彩之间的主次、轻重、强弱、调和、对比关系，综合体现书籍所蕴含的情感意义。

↑童书设计运用蓝色作为底色，与鳄鱼的色彩形成邻近色配色，再以彩色狮子形象作为色彩点缀，整个封面配色既有对比，又有融合，且童趣十足

↑封面以白色为底色，再运用多彩色来丰富版面设计。白色的包容性很强，把彩色衬托得干净、清透

↑主题色彩的集中表达：大块面的暗色调蓝色集中于灰色背景之上，显得有力而稳定，给人以沉稳之感，又不失简洁的感觉

↑ 多色彩的集中表达：将两种色彩以字母的形式进行组合、叠压，强调出视觉重点，令画面更加醒目抢眼，层次清楚分明

↑ 主题色彩的分散方式：将清新的蓝色分布在灰色页面之上，强调出画面的重点，加之蓝色与生俱来的稳定、理性的色彩印象，与书籍所表达的医用主题配合得恰到好处

↑ 书籍中的文字、色彩，以及装饰图案之间并不是割裂的，而是有效地连接在一起，整个封面的整体性很强

（2）书籍装帧设计的色彩特性

书籍装帧设计的三大色彩特性

- **广告性**：力求令广大读者理解封面色彩配置的意义
- **文化性**：封面色彩设计应综合考虑书籍的地域性、民族性，以及时代性特征，令读者可以比较轻松地理解封面色彩配置的意图
- **象征性**：通过封面设计的色彩表现带来心理认同感，来搭建书籍内容与读者之间的桥梁

4 色彩构成与企业 VI 设计

（1）企业 VI 设计的色彩功能

企业 VI 设计应以企业理念为中心，全方位、多角度地对企业经营进行生动表述。色彩作为直观的视觉语言，能相对精准地传达出企业 VI 设计的内涵。企业 VI 设计中选用的色彩应与企业文化和产品信息紧密相关，尽可能全面地展现出企业精神、商品特性，并赋予其美好的象征意义，这样才不会造成形象色彩与企业本质相背离的情况。

（2）企业 VI 设计的色彩特征

明度和纯度高的色彩较适宜：明度高或纯度高的色彩比较容易引人注目，非常适合用于企业 VI 设计。当然，其他色彩也具有独特魅力，若将暗色系、灰色系和饱和度较高的色彩进行巧妙搭配，同样能产生令人眼前一亮的效果。

↑以儿童培训为主营项目的爱多教育机构，其企业 VI 设计以明度和纯度均较高的颜色进行大色块的组合、叠压，构成了鲜明且具有活力的色彩印象

色彩搭配应精炼、醒目：在企业 VI 色彩设计中，用色应做到精炼、醒目、概括，且具有象征意义。根据人们对色彩的视觉接收反应，单一色系的色彩组合比多色系色彩组合的传播速度更快，是非常适合企业形象的色彩搭配方式。具体设计时，只要做到色彩主次分明、用色层次简洁，即能产生令人赏心悦目的效果。

↑以语言培训为主营项目的企业 VI 设计，利用绿色为主色，创造出清新的产品调性。其中的鹦鹉标示与企业内涵的契合度较高

色彩搭配应体现企业文化背景：企业 VI 设计色彩的选择也可以贴合企业的文化背景，使企业自身的精神面貌以鲜明的形象凸显出来。例如，文化产业的企业 VI 设计适合使用无彩色系中的白色或灰色，能够带来简洁、高级的视感；环保产业的企业 VI 设计适合使用绿色系，以体现保护自然的基调。另外，企业 VI 色彩设计应做到别出心裁、专业且独特。

↑ 新加坡的一家保险经纪公司，其企业 VI 设计通过蓝色的渐变来塑造企业形象，借助蓝色的稳定来达成令人信赖的感觉

善用统一的标志色：在商业领域的企业 VI 设计中，利用统一的色彩可以给人标准化、规模化的良好印象。在具体设计时，可以选择一个标志色，用以引起大众注意，使企业形象更优秀。另外，企业 VI 设计中的色彩是否引人注目，在于基调底色的运用，要做到既协调又亮眼，令企业看起来具有明显的号召力。

← 创立于 1829 年的一家比利时面包店，其品牌 logo、包装，以及店面的色彩设计均以无彩色系加金色组合而成，强调出品牌所要传达的精致、可口理念

5 色彩构成与网页设计

（1）网页设计的色彩功能

网页色彩是树立网站形象的关键之一，其色彩布局非常重要，不仅应衬托主体色彩，而且要为整个页面定下基调。在具体设计中，网页背景、文字、图标、边框、超链接等，都是网页色彩搭配时应考虑的因素。

> **网页设计的配色要点**
>
> ①首先应精准定位网站功能，确定个性风格，选择契合网站主题的色彩，且应保证色彩搭配最终呈现出的效果和谐、统一。其中，主页色彩若处理得当，可以锦上添花，达到事半功倍的效果。
> ②在整个网页设计的过程中，若使用多种色彩，应分配得当、层次清楚，否则会显得杂乱无章、适得其反。
> ③网页的背景和前文应搭配和谐，色彩处理得当，以便突出主要的文字内容和导航菜单，令浏览者可以轻松地了解网站主题信息。

↑ 旅游网站以白色作为背景色，结合色彩灵动的插画图案，将网站轻松出游的主题渲染得恰到好处

↑ 将多种明亮的色彩有序地分布在网页之中，并与食品本身的色彩形成呼应，整个网页设计轻松、明快，又十分醒目

第七章　色彩构成在艺术设计中的应用

（2）网页设计的配色方式

单一色调配色： 在设计网页时，可以选定一种或一类色彩作为主色调，然后通过调整色彩的明度或纯度，衍生一些新的色彩分布在网页中。这样的页面看起来色彩统一且层次分明。

> **备注** 在网页中，若使用青色、绿色、蓝紫色等冷色调作为网页的主色调，可以令网页呈现出宁静、清凉、高雅、舒爽的情绪氛围。若网页色彩以暖色调为主，如以红色、橙色、黄色、棕色等色彩进行搭配组合，则可以使网页传递出温馨又不失热情的情感氛围。

↑ 售卖海鲜产品的网站，其整体色调运用蓝色来与深海契合，将产品属性表达得一目了然，且给人一种深幽之感

↑ 宠物食品的网页设计运用橙黄色系带来温馨感，亲和度十分高，从而令人产生了解和购买的欲望

善用色彩对比：在网页设计中，可以先确定一种颜色，再选择这种颜色的对比色与之进行搭配，这样的设计可以令整个网页的色彩搭配显得丰富且亮眼，又不会令人感到花哨、杂乱。

无彩色系搭配：黑、白、灰是最基本，也是最简单的色彩搭配，但是能够打造出永不过时的经典配色。不论是白底黑字，还是黑底白字，都会令网页设计显得清晰明了、简洁大方。而灰色则是可以和任何彩色搭配的万能色，也可以和谐、过渡两种对立的色彩。

↑ 网页中运用红蓝、黄紫两组对比色来形成视觉冲击，再通过黑色背景的整合，令整个网页设计看起来艺术感十足，且具有时代潮流韵味

↑ 以无彩色中的白、灰两色作为网页的主要配色，产生出非常高级的感觉，提升了产品的调性

思考与巩固

1. 在广告设计中如何运用色彩搭配来刺激消费者的购买欲？
2. 如何在产品包装中利用色彩表达产品所具有的属性？
3. 在书籍装帧设计中，色彩如何运用才能达成整体的协调性？
4. 企业 VI 设计中色彩运用的特征是什么？
5. 网页设计中的配色方式有哪些？该如何应用？

二、色彩构成与环境艺术设计

学习目标	了解色彩构成在室内设计、建筑设计,以及景观设计中的功能。
学习重点	1. 掌握色彩在室内设计中的比例分配,以及配色要点。 2. 掌握色彩构成对建筑设计的影响,并学会合理应用。 3. 掌握色彩构成在景观设计中的作用。

1 色彩构成与室内设计

(1) 色彩构成在室内设计中的比例分配

室内设计中的色彩既体现在墙、地、顶,也体现在门窗、家具之上,同时窗帘、饰品等软装色彩也不容忽视,这些色彩在室内空间中所占的比例应具有一定的协调性。一般情况下,可以将室内空间的色彩构成分为四种角色,将这四种角色进行合理分配,是室内设计成功配色的基础之一。

色彩的四种角色

分类	占比	概述
背景色	占空间中最大比例的色彩(约60%)	通常为墙、地、顶、门窗、地毯等大面积色彩,是决定空间整体配色的重要角色
主角色	室内主体物(约20%)	包括大件家具、装饰织物等构成视觉中心的物体,是配色中心
配角色	陪衬于主角色(约10%)	视觉重要性和面积次于主角色。通常为小家具,如边几、床头柜等,可使主角色更突出
点缀色	室内最易变化的小面积色彩(约10%)	如工艺品、靠枕、装饰画等。通常颜色较鲜艳,若追求平稳也可与背景色靠近

备注 同一个空间中,色彩的角色并不局限于一种,如客厅中顶、地、墙的色彩往往不同,但均属背景色。一个主角色通常也会跟随多个配角色,协调好色彩之间的关系在室内配色时十分重要。

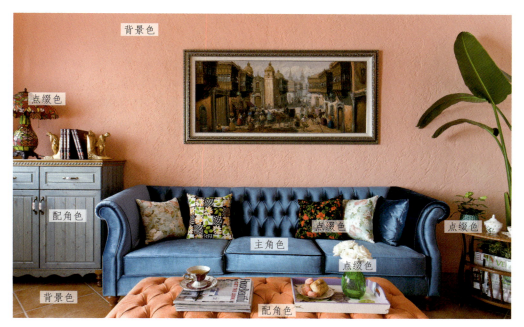

↑ 从上图可以看出，墙面、地面配色为背景色，沙发为主角色，辅助性家具为配角色，其他小面积色彩为点缀色

（2）室内色彩构成应具有整体性

合理的色彩搭配是构成室内设计整体性的方式之一。在进行室内配色时，应重视每一种颜色所具备的情感意义，以及颜色与颜色组合搭配所呈现出的视觉效应。由于室内色彩是由各界面色、物体色和灯光色等配合而成的整体色彩感觉。因此，在设计时应确定一个主色调，除了常用的白色之外，主色调也可以是明度沉稳的有彩色，以奠定空间的稳定性。还可以利用近似色、同类色等，通过重复或渐变的手法来加强色彩的连续性和节奏感，使之彼此呼应，相得益彰。

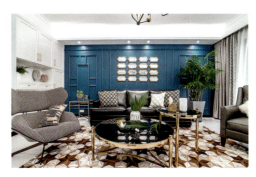

↑ 客厅背景色为深色调的蓝色，为空间奠定了稳定性，与之搭配的地毯和沙发色彩也选择同样沉稳的色调，空间整体性较高。金色的加入则提升了空间的精致度，也在一定程度上调剂了空间氛围

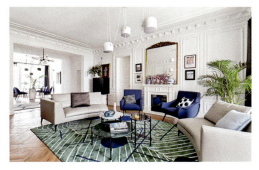

↑ 以绿色为主色，蓝色为点缀色的地毯运用了类似色搭配的手法，奠定出清爽的空间氛围。空间中，座椅和抱枕的色彩同样为蓝色系，与地毯中的色彩形成呼应，空间配色的整体性较高

（3）室内色彩构成应具有均衡性

　　室内色彩构成的均衡性是指色彩在视觉和心理上的平衡。从色彩的明度上分析，室内地面、墙面和顶面的色彩搭配应做到上轻、下重、中间灰的原则。在色彩的纯度方面，应采用大面积的亮灰色与小面积纯度较高的色彩进行对比。整体室内界面的色彩纯度不宜过高，宜采用中性色，以及偏暖或偏冷的亮灰色，通过材质和肌理的变化达到丰富室内色彩的效果；而小面积使用的色彩则可以提高纯度，起到点睛作用。

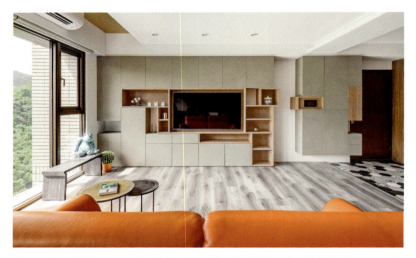

↑ 吊顶色彩为白色、墙面色彩为棕灰色、地面色彩为灰黑色，空间色彩从上至下依次加深，给人视觉上的渐变感，具有拉高空间层高的作用，同时空间稳定性和均衡性均较高

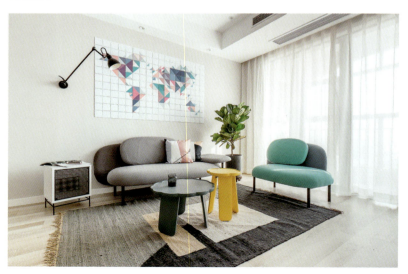

↑ 在大面积的灰白色中加入亮黄色的边几，以及婴儿蓝色的沙发，为空间注入了鲜活的生命力

2 色彩构成与建筑设计

(1) 色彩构成对建筑结构、造型的美化

在建筑设计中，可以利用不同的色彩来区分建筑的功能结构，例如表现空间的层次划分或结构的不同用途等。另外，对于建筑艺术来说，造型和色彩之间存在着相辅相成的关系，造型是建筑的身躯，色彩则是建筑的外表。当色彩与造型两者和谐统一时，能够完整地表达建筑的意义。

备注 色彩给人们带来的敏感程度相对更高，因此其在建筑设计中发挥的作用已经超过了造型。通过色彩的优化利用，既可以对建筑实际比例进行调整，也可对建筑造型中的一些缺陷进行修饰或弥补。

(局部1) 法国乔治·蓬皮杜国家艺术文化中心

(局部2) 法国乔治·蓬皮杜国家艺术文化中心

↑ 外露的钢骨结构以及复杂的管线用色成为法国乔治·蓬皮杜国家艺术文化中心引人注目的特色。这些外露的复杂管线的颜色根据功能的不同来设定，如空调管为蓝色、水管为绿色、电力管为黄色，而自动扶梯则为红色。将设备和建筑结构用不同的色彩给予区别和强调，可以一目了然地观察到建筑结构的实用功能

西班牙的毕尔巴鄂酒店

↑ 在原本单调的长方形窗洞外围设计了图案及色彩均非常精美的装饰窗框，并与墙体有所区分，带来美观效果的同时，也在视觉感官上横向拉宽了原本狭长的窗框，使其看起来更加舒适

↑ 酒店外立面的窗户运用红、橙、黄、蓝、绿、紫六色的"盒子"造型形成一个方阵，在层次和色彩上突出了建筑的与众不同

（2）建筑外立面色彩与自然色彩的融入

自然色彩指在自然界中产生的色彩现象，其不以人的意志而存在。在建筑设计中，既可以通过合适的人为手段有效调动客观自然中的色彩现象，使之与人为创造的因素达到良好的衔接，打造出趣味十足的建筑特色。也可以充分对自然界中的色彩进行再次创造，用自然的特征或色彩的心理印象，让自然中物象的丰富色彩结构处于独特的形态之中，充分调动观看者的联想。

自然色彩现象在建筑设计中的两种形式

- 形式一：将特定的自然环境色彩与人为创造的因素和谐融合
- 形式二：借助自然色彩的启发，创造建筑的色彩形式

篱苑书屋

← 位于北京怀柔郊区的篱苑书屋，其外立面利用天然的树干来搭建，利用人造的物质环境，将大自然清澈的景气凝聚成一个有灵性的气场，营造出天人合一的清幽之境

巴特罗公寓

← 由西班牙建筑师高迪设计的巴特罗公寓，其外墙装饰为蓝色和绿色的陶瓷，形成的色彩组合远望去像湖水一般。另外，建筑中的门、窗、楼梯造型多样，墙面则配合门窗的造型进行选材和设计，整个建筑充满了趣味性

（3）地域色和文化色对建筑设计的影响

地域性因素：地域性对建筑色彩的影响主要表现为当地的自然地貌、气候条件等因素。这些因素对建筑色彩形成长期影响，令当地建筑色彩反映出特定的特色。例如，在高纬度地区，冬季晴天多，室内阳光会增强表面色彩的效果，使人们感到温暖、舒适，建筑多配以红、橙、黄等色，其暖色的效果在大部分季节里有助于营造温暖的环境氛围。在低纬度地区，夏季有日照时往往过量，室内容易形成高温，因此建筑表面色彩应采用冷色调。而在干热地区，为了减少高温向室内传导，多以白色涂装建筑外表，虽然反光强烈，但耀眼中并无灼热感，因为单一的白色非常洁净，没有杂色纷呈的扰乱，使心理上较为宁静。

↑ 在瑞士这样一个多雪的高纬度国家，处于市郊丘陵地带的建筑外观色彩十分适合选用暗红色。夏季可以与绿色的树木产生对比、衬托，色调生动活泼；冬季在大面积白雪的衬托下，暗红色的建筑物也很壮丽

↑ 中低纬度的中国江南水乡一年四季总是处于烟雨朦胧之中。因此，建筑物多以白墙、青瓦为主，几乎没有鲜艳、灿烂的颜色

↑ 位于干热地带的西亚伊斯兰建筑多以白色为主色调，虽然也有色彩点缀，但多用蓝绿色，给人的感觉依然比较清凉

↑ 在我国高寒少雨的青藏地区，古人对火产生了亲近心理，因此红、黄等暖色调成为其建筑中经常用到的颜色

文化性因素：建筑色彩包含着丰富的文化性内涵，从建筑的外观用色及内部装饰的色彩中，可以了解到时代特点、艺术式样、等级制度、哲学倾向等各方面的痕迹。另外，建筑色彩还受到等级制度的影响。例如，中国最早的木结构建筑基本为建筑的原始本色，几乎没有任何人为加工的痕迹。自春秋时期起，统治者的意识形态左右了建筑色彩，使其具有了等级意义。其中，红色为天子专用，宫殿的墙柱被涂成红色；其他官员不能使用红色，六品至九品官员的厅堂梁栋只能用粉青装饰；公侯以下官员的厅堂梁栋则用五彩杂花装饰，柱子刷素油，门用黑色。

西方的建筑色彩的特点

时期	特点	图示
古希腊时期	西方建筑色彩源于古埃及。古希腊的建筑色彩继承了古埃及建筑的色彩特征，保留了古埃及白色、黑色、红色、蓝色等主要象征色彩	↑ 帕提农神庙的主色为白色，建筑上部的浮雕纹样涂以红色、金色和蓝色
古罗马帝国前期	古罗马帝国前期的建筑色彩主要倾向于在白色与黑色的基础上有节制地使用红色、黄色、绿色、淡紫色等	↑ 万神庙的科林斯柱头为白色大理石，柱身配以暗红色的花岗岩装饰
古罗马帝国后期	古罗马帝国后期随着基督教的兴起，给欧洲带去以红色为主的多彩建筑色彩。其中哥特式教堂形成了建筑外部以红色、橙色、绿色、土黄色、黑色、白色为主，内部以金色、黑色、红色、藏青色、胭脂红色为主的基督教象征色彩	← 科隆大教堂的外观采用土黄色系的磨光大理石砌筑而成，体现出庄严感；教堂内部则装有描绘圣经人物的彩色玻璃，看似缤纷的色彩实际上只用到4种颜色，并且很有讲究。其中"金色"代表人类共有一个天堂，寓意光明和永恒，"红色"代表爱，"蓝色"代表信仰，"绿色"则代表希望和未来

续表

时期	特点	图示
文艺复兴时期	文艺复兴时期，意大利人喜欢丰富而强烈的色彩，建筑色彩也随之变得更为丰富起来	↑ 佛罗伦萨小镇不论建筑外部和室内装饰都以华丽、鲜明的色彩呈现出来

（4）现代建筑色彩设计的表现手法

对比色的运用：在建筑设计中，恰当地采用对比色能够更大程度地吸引目光，给人留下深刻印象。一般情况下，大多数建筑外立面在运用对比色彩设计时，很少运用纯色对比，常通过调整色相的明度形成对比关系，令色彩在对比的同时具有协调的效果。

重点块面着色：对于一些错综复杂的建筑形体来说，既可以借助色彩体块来区分建筑功能，也可以依照建筑的结构体块着色。这样的设计在一定程度上可以加强建筑的造型，也可以利用色块来优化或隐藏建筑的缺陷。

↑ 巴黎街头的一家咖啡馆，其外立面运用浅色调的粉色和绿色进行涂刷，弱对比的色彩形式既能吸引人的目光，同时色调之间的对比强度不大，看起来十分舒适。清新的色调则与建筑的主题功能契合

↑ 运用色彩鲜明的黄色为建筑的外部楼梯着色，令原本以白色、灰色为主要配色的建筑增加了一抹亮色，同时也强调了楼梯功能

色彩的重复利用： 色彩的重复利用可以对画面起到强调与呼应的双重效果，这种手法在建筑设计当中同样适用。在建筑的外立面通过装饰色块重复出现的手法，可以为建筑造型增添节奏感与生动性。

材质色彩与光感的配合： 建筑外立面的材质可以对光产生反射，在设计时，可以充分考虑这一特点来营造变化多端的建筑色彩印象。同时，也可以考虑光源对建筑色彩的影响。

↑ 位于西班牙卡纳尔斯的文化中心，其外立面色彩在灰白色的背景色上叠加了若干重复出现的彩色，令建筑造型具有了节奏感与韵律感

↑ 该建筑的主要亮点为彩色玻璃的运用，色彩纷呈的玻璃在白天与夜晚可以产生变化莫测的色彩效果，同时将光影与色彩带进建筑内部，打造出不拘一格的建筑形态

3 色彩构成与景观设计

园林景观中的色彩构成主要分为自然和人文两个方面。其中自然要素包括气候、天空等，其色彩不能更改，但可以加以巧妙利用。人文要素的色彩包括建筑、小品、铺装、水体等，这些色彩能够体现其功能，并增强园林景观的个性特点。另外，植物色彩也是景观设计构成的主要部分，其选择比较多样。

（1）园林植物的色彩构成方式

植物是园林中色彩的主要载体，多以绿色为基调，搭配植物的花、果、叶、干等构成丰富的园林色彩景观。

叶色： 在园林植物中，植物的叶色大多为具有深浅或明暗差别的绿色，有的植物叶片还会随着季节的变化而变化。在园林景观设计中可以将色叶树采用丛植、群植等手法进行植栽，充分体现丰富的观赏效果。

花色： 草本花卉的花色多样，在园林设计中很常见，无论是花坛设计、花钵设计，还是花丛设计，只要色彩搭配合理就能够创造出怡人的园林环境。例如，可以采用不同的花色来创造景观效果，将冷色系花卉植栽在靠后的位置，可加大深度、增加宽度；在环境尺度较小的空间，运用冷色调花卉还可以扩大其空间感。

果色： 植物果实的色彩观赏性也很高。一般而言，果实的颜色以红色居多，也有黄色、黑色等。在园林设计中多运用植物果实的色彩，可以营造出秋天般的景观效果。

干色： 植物的树干也可以发挥出一定的观赏价值，特别是在北方的冬季，落叶后的树干在白雪的衬托下更具魅力。

↑ 植物与花卉组成了绚丽多姿的景观色彩，产生蓬勃的生机感

小贴士

园林植物的配色原则：①应符合异同整合的原则，即植物与植物、植物与周边环境需要注重相异性和联系性。②围绕整个园林的中心主体展开色彩设计，植物色彩的应用应突出主题、衬托主景。③不同的色彩带给人的心理效应也不同，应充分利用植物本身的色彩营造园林意境。④熟悉植物色彩的四季变化，以便在园林景观设计中形成流动的色彩韵律。

（2）园林建筑的色彩构成方式

园林建筑的色彩是创造气氛和传递情感的载体，其色彩效果及色彩规律应有助于园林建筑的意境创造。园林建筑的色彩除了涉及建筑本身的色彩外，还应考虑建筑周围的植物、山石、水体等自然景物的色彩配置。一般为突出建筑的形体，所采用的建筑色彩多与周边环境的色彩形成对比。此外，在建筑色彩设计的过程中，还应考虑人与建筑的距离和视角，以创造出别出心裁的作品。

> **阅读扩展**

我国园林建筑的风格色彩特征

在我国，不同的园林建筑风格中表现出的色彩也存在很大的差异化特征。如皇家园林中的建筑多采用暖色调，常见大红色的柱子、金色的琉璃瓦，以显示王者气派。而南方私家园林中的建筑多运用冷色调，常见棕色的柱子、灰色的砖瓦，以显示文人高雅、淡泊的情操。

→ 北京的颐和园是典型的皇家园林，其建筑色彩以红色和金色为主，在苍翠的树木掩映下，更显得气宇轩昂

↓ 南方私家园林的色彩以白色和灰色为主，建筑造型纤巧、秀丽，展现出的视觉效果轻盈、灵动

(3) 园路铺装的色彩构成方式

园路铺装是园林景观中的组成部分，合理运用色彩的联想和象征效应，可以设计出充满生机和情趣的园路，令原本平淡的地面获得生命力。园路铺装的色彩很大程度上取决于建材的色彩，进行铺装应用时，应符合色彩的变化与统一原则，以达到均衡美的效果，同时还应结合空间本身的功能特征进行设计。例如，暖色调的园路铺装可以营造出热烈、喧闹的气氛，浅色调的铺装能够令人产生轻松、活泼的心理感受，深色调铺装则给人以庄严感。

↑ 采用未经雕琢的石块进行园路铺装，质朴的色彩为景观环境增添了野趣

↑ 将多彩色的砖石材料进行组合、搭配，形成的园路生趣盎然、活力十足

(4) 园林水体的色彩构成方式

水体是园林景观设计的灵魂，尽管其本身没有色彩，但却能依据环境和季节的变化，呈现出变化无穷的色彩，如水可以映射出天光云影、冬季的雪景、水边的垂柳等色彩。人工造景的水体，如瀑布、喷泉、水池等还可以结合灯光形成绚丽多彩的夜景。

↑ 园林水体在阳光的照射下，呈现出幽深的湛蓝色，与周围的绿植共同打造出一处神秘幽境

↑ 瀑布水体在灯光的映照下，产生具有魔幻般的戏剧照明效果，动感的水体显得更加多姿多彩

> **思考与巩固**
>
> 1. 在室内配色设计中，色彩可以分为哪些角色？如何分配其占比才能令室内配色和谐？
> 2. 现代建筑色彩设计的表现手法有哪些？如何合理运用？
> 3. 景观设计的色彩构成方式包括哪几个方面？

三、色彩构成与工业产品设计

学习目标	了解色彩构成在文化生活用品、交通工具,以及机械生产设备中的应用。
学习重点	1. 掌握色彩构成在文化生活用品中的运用原则。 2. 掌握交通工具中的色彩搭配要点。 3. 掌握色彩构成在机械生产设备中的运用方法。

1 色彩构成与文化生活用品

　　文化生活用品包括家用电器、家具、炊具等,是人们日常生活中必不可少的物品。在进行产品色彩设计时,除了考虑美观度,还应注意功能性色彩的表达——产品功能性色彩力求可以体现工业产品的使用特点和使用功能。另外,由于文化生活用品在人们日常生活的运用频率较高,因此其色彩还应符合用色的时代性,适应人们对某些色彩的倾向。例如,现代社会的人们比较偏爱一些明度较高,纯度较低,色相多样化的色彩。例如,米黄色、乳白色、淡山茱萸粉色、薰衣草紫色、薄荷绿色、婴儿蓝色、高级灰色等。

　　备注 产品材质本身的色泽对产品色彩设计具有很大影响,这是文化生活用品色彩设计的一个明显特点。产品材质色彩设计是把现代材料引起的新质感在色彩设计中灵活运用。例如,金属物质、有机玻璃所具有的色感是其他色彩表现所不具备的另一种新的色彩感觉。

↑ 利用色彩划分出收音机的按钮、听筒等功能区域,是经典的借助色彩对产品的功能进行有效区分和表达

↑ 用婴儿蓝作为儿童家具的主要配色,与产品属性的契合度非常高,再搭配白色和木色,整体配色轻柔又温馨

2 色彩构成与交通工具

交通工具内部的色彩设计：交通工具包括汽车、飞机、船舶等，其内部空间一般属于特定的公共空间，应根据使用者的共性特点来考虑色彩设计。另外，交通工具具有位移动态，进行色彩设计时还要考虑到安全性和功能性，并且内、外部应在用色上进行区分，以适应司机、乘客与环境的不同需求。虽然交通工具主要属于产品设计，但由于其内部空间也成为人类特定活动的环境，从其性质而言也属于环境设计。

↑ 城市短途交通工具的配色应利于消除因人员拥挤与焦急等带来的躁动不安与不快感，比较适合低彩度、偏冷、稍明亮的中明色

↑ 飞机、特快列车等远距离交通工具，其内部空间应营造出不易使人疲劳的、温馨的氛围。适合以低彩度、稍暖的中明色为基调，加以小面积、弱对比度的暖色来形成变化与调节

↑ 国际邮轮的环境色则应激发起乘客享受人生的热情，因此不太适合偏冷的色调。尤其是客房配色，可以选择中明度、低彩度、偏暖的色调

交通工具外部的色彩设计：交通工具外表面的色彩设计具有较大的自由度，应主要从产品设计的角度进行考虑，且需要考虑到与户外色彩整体上的平衡与协调。由于各种有轨交通车辆以及大型客车，其身躯均较为庞大且具备高速移动的特点，因此不宜使用高彩度的纯色，否则会对在其周围进行正常活动的人群造成压迫感。另外，交通工具从安全的角度出发均带有一定的危险性，因此其外表面的色彩还要考虑安全因素。其色彩设计需考虑以下两点：一是不宜与环境色彩过于接近，避免与环境色没有足够的明度差，产生轮廓不清晰的现象，不利于人们认知突然出现的危险；二是切忌使用伪装色，避免破坏交通工具自身应有的轮廓，从而造成错觉。

 小贴士

交通工具的外部用色原则：城市交通工具一般应慎用橙红色。一般情况下，小汽车的色彩宜用单色，色彩不要有太强的刺激性，明度较高而纯度较低。公共汽车、大型客车可采取套色或色带设计，重感色或色带置于车身下方，增强大型客车的视觉稳定性。铁路交通工具所受的限制相对较少，可以使用橙色这类具有鲜明色彩特色的颜色。

↑ 城市公共汽车将黄蓝两色运用在车厢下方，增加了视觉的稳定性与变化性

3 色彩构成与机械生产设备

机械生产设备包括机床、机器、机电等,由于机械和工具由人操作使用,其色彩设计首先应当适应人的各种活动和审美要求,以提高工作效率,保障安全生产。一般来说,其色彩应给人们以安全、稳定、舒适的感觉。通常情况下,可以采用两色配合或三色配合的套色处理。

↑ 机床的配色适合上部施以明度高的轻感色,下部施以明度低的重感色,这样上轻下重的配色特点,增强了机床的安全感

↑ 机床的主色调应产生与人亲近、柔和的感觉,低纯度的色彩,如粉绿色、浅黄色、黄灰色等均比较适合

工业产品配色的基本原则

工业产品配色的基本原则

- **总体色调的选择:** 工业产品的主色调以 1~2 种颜色为佳,当主色调确定后,其他的辅助色应与主色调相协调
 - 满足产品功能的要求,使色调与功能统一,以利于产品功能的发挥
 - 满足人机协调的要求,其色调应令人们在使用时感到舒适、安全,从而提高工效
 - 适应时代对色彩的要求,使产品的色彩满足人们对色彩爱好的变化

- **重点部位的配色:** 当主色调确定之后,为强调某一重要部分或打破配色的单调感,可将某种颜色进行重点配置,以获得生动活泼、画龙点睛的艺术效果
 - 重点配色可选用比其他色调更强烈的色彩
 - 重点配色可选用与主色调相对比的颜色
 - 重点配色应用在较小的面积上
 - 重点配色应考虑整体色彩的视觉平衡效果

思考与巩固

1. 如何运用色彩来划分文化生活用品的功能区域?
2. 色彩在交通工具中的应用表现在哪些方面?
3. 机械生产设备中的色彩搭配应重点注意哪些方向?